현실감 있게 묘사하는

인물화

프로의 45년 테크닉이 담긴 유화와 수채화

미사와 히로시 지음
김재훈 옮김

Oil Painting

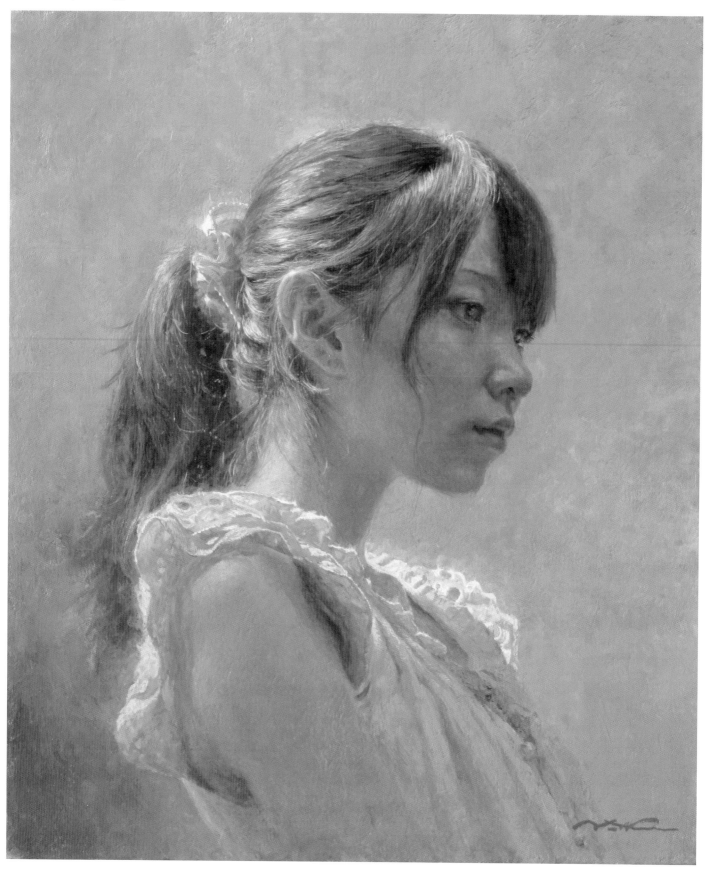

『시선(まなざし)』 2009년, 캔버스에 유채, F10호

『흑요 습작(黒曜の習作)』 2013년

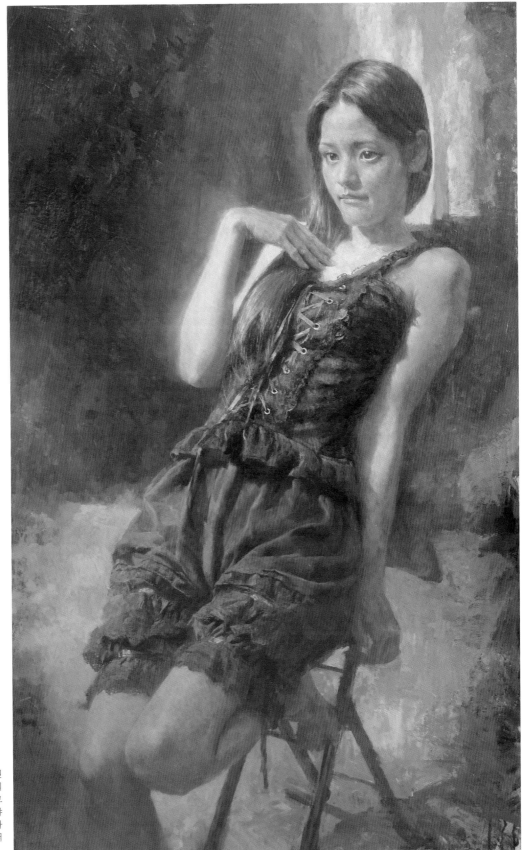

▶2014년 11월 긴자의 아카네 화랑에서 개최된
「저마다의 스카라베展~후지바야시 에이조의
오마주 2~part1」에 출전한 작품. 1990년에 모
교인 무사시노 미술 대학 교수이셨던 후지바야
시 에이조 선생님, 사카자키 오츠로 선생님과
회랑이 기획한 '스카라베展'에 선발된 일이 떠
오릅니다.

『흑요(黒曜)』 2014년, 캔버스에 유채, 107x66.5cm

Watercolor Painting

『AYA』 2012년,
수채지에 수채,
F6호

『AYA』 2012년,
수채지에 수채,
F6호

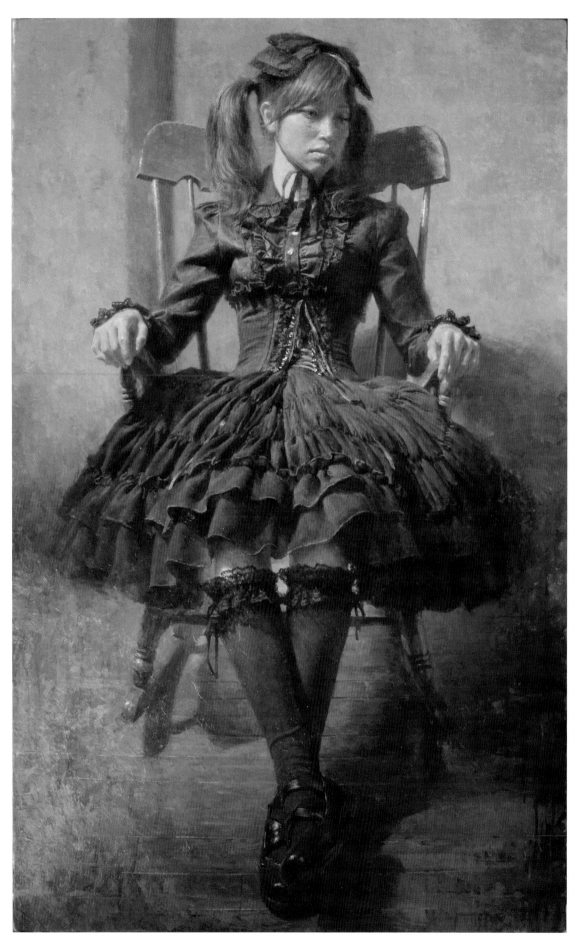

의상과 구두는 시부야에서 조달했
습니다. 꼭 조인 코르셋, 파니에로
볼륨감을 강조한 스커트, 끝이 둥
그스름한 에나멜 구두 등 고딕 앤
드 롤리타 코스튬이 모델의 빨간 머
리카락을 더 아름답게 꾸며줍니다.
『습작 3』은 머리에 헤드드레스를 더
했지만, 유화에서는 리본으로 변경
했습니다.

* 코스튬…머리 모양, 장식품을 포함
한 의상 전반을 가리킨다. 누드에 반
대되는 의미로 「코스튬」이라고 부르
기도 한다. costume play(코스튬 플
레이)는 연극용어로 역사적인 의상
을 입은 시대극을 뜻한다. 이 단어를
어원으로 하는 '코스프레'는 게임이
나 애니메이션의 캐릭터가 되는 행
위. 일본식 영어이지만, 세계에서 통
용되는 말이 되었다.

『구두 가게(靴屋)』
2008년, 캔버스에 유채,
M50호

고딕 앤드 롤리타를 그린다

프릴과 레이스를 많이 사용한 드레스를 입은 모델을 그린 작품입니다. 유럽풍의 의상이면서, 일본의 독특한 문화로 다시 태어난 개성적인 패션을 적용해 표현했습니다.

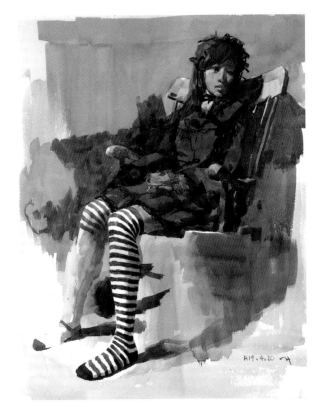

『습작 1』

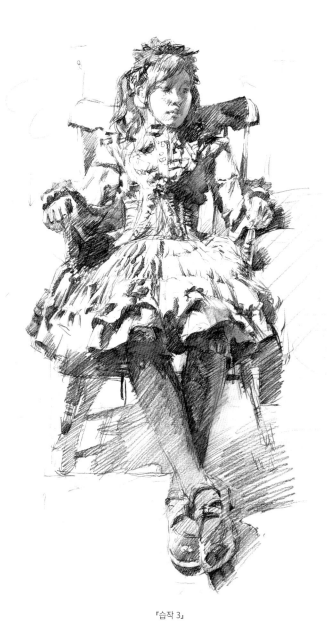

『습작 3』

연필 스케치

6페이지의 유화를 그리기 전에 포즈와 구도를 검토하려고 스케치했습니다. 데생으로 세부까지 그릴 때도 있지만, 단시간에 스케치를 여럿 제작할 때도 있습니다. 이렇게 미리 그려보는 그림은 「습작」 또는 「에스키스(밑그림, 소묘)」라고 부릅니다.

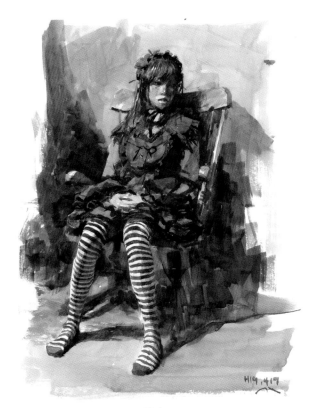

『습작 1.5』

수채

같은 모델에게 빨간 의상을 입힌 수채화 스케치입니다. 옷에 어울리도록 무릎까지 오는 긴 양말도 줄무늬로 변경했습니다. 최종적으로 결정한 검정 의상에서는 다리를 교차시켰지만, 양말의 무늬를 살리고자 한다면 팔(八)자로 벌린 포즈도 유용합니다.

졸업 작품···자화상 소실사건과 붉은 색의 추억

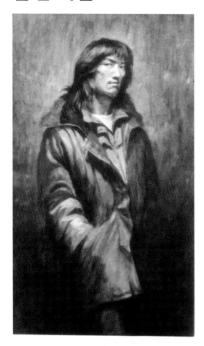

『밤이 왔다(夜がきた)』(졸업작품 자화상),
1984년, 캔버스에 유채, M80호

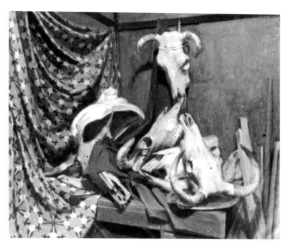

『성불 W(靜物W)』 1984년, 캔버스에 유채, F100호

미술 대학의 유화학과 졸업 작품은 100호 2점과 12호 정도의 자화상 1점이었습니다. 제가 그린 100호와 150호의 정물, 80호의 자화상은 규격보다 컸는데, 어떤 사정이 있었습니다.

처음에는 정해진 크기인 12호로 자화상을 그렸지만 제출하기 일주일전 즈음에 소실되었습니다··· 제작 시기가 겨울이었습니다. 유화는 말리지 않으면 덧칠하는 작업이 불가능해서 조금이라도 말려 보려고 난로 앞에 세워두고, 100호인 『정물 W』의 문양 등에 집중해서 한창 열심히 그리던 중이었습니다. 그런데 갑자기 어디선가 좋은 냄새가 나는 겁니다. 어? 누가 저녁밥이라도 먹나보다 하고 생각한 찰나, 모락모락 연기가 피어올랐습니다. 물감 부분이 전부 불에 그슬려서 완전히 엉망진창이 되어 있었습니다. 캔버스의 천이 겉으로 드러날 정도로 상태가 좋지 않았습니다.

이건 도저히 살릴 수가 없겠다는 생각이 들어 뭔가 대신할 만한 것이 없는지 찾다가 이전에 그린 자화상의 머리 모양을 수정해 보았습니다. 머리 모양만 바꿔서 가져갔더니, 2학년 때 과제로 그린 자화상이었으므로, 동기에게 「이거 오랜만에 본다」라는 말을 들었습니다. 이대로 가다간 큰일 나겠다 싶어 일주일만에 단숨에 완성한 것이 이 그림입니다. 당장 가진 게 80호 크기의 캔버스뿐이었습니다. 실제 제작 시간은 3일 정도인 것 같습니다.

빨간 천의 흐름이 「Y」자 모양이라서, 『정물 Y』라는 타이틀을 붙였습니다. 공모단체전(신제작전)에 처음 출품해, 처음 입선한 작품. 위의 『정물 W』는 사물의 배치가 「W」자.

『정물 Y(靜物Y)』 1984년, 캔버스에 유채, F150호

대학에서 배운 것 중 한 가지만 꼽으라면…
역시 「잘 보고 그려!」

당시 미술대학에서 우치다 타케오 교수님의 지도를 받았습니다. 『정물 Y』의 빨간 천을 그릴 때 음영 부분을 어둡게 하고 싶어서, 계속 어두운 색을 올리면서 덧칠했습니다. 「음영 부분이 지저분하니까 어떻게 좀 해라」라는 교수님의 말씀에, 저는 학생이었기 때문에 「어떤 색을 쓰면 좋을까요?」라고 물었습니다. 물감의 종류나 색 같은 구체적인 가르침을 받고 싶어서 질문을 드렸지만, 교수님은 화면을 가리키며 「저 색을 써야지!」하고 말씀하셨습니다. 「그렇구나!」 그때 깨달았습니다. 그리는 사람은 맞는 색을 썼다고 생각하지만 실은 전혀 다른 색을 쓴 것인지도 모릅니다. 형태도 마찬가지입니다. 보고 그린다고 생각했는데 전혀 다른 것이 되는 경우도 있습니다. 요약하자면 결국 「잘 보고 그려야 한다」, 그 말입니다만.

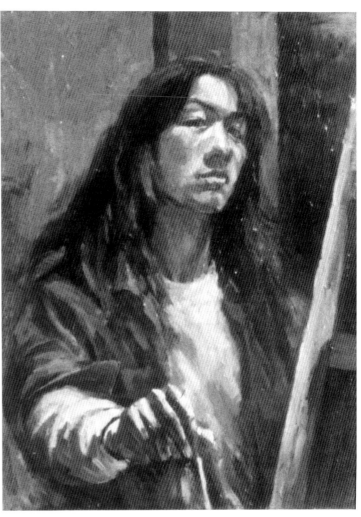

▶왼손에 붓을 쥐고 거울을 보면서 자화상을 그렸습니다 (왼손은 거울 속에서 오른손). 색채보다 데생을 중시하던 시절로 기억합니다.

◀이 자화상의 앞쪽에 있는 것이 소실 사건의 원인인 난로. 캔버스를 나무틀과 분리해서 보존한 탓에 화면에 큰 흔적이 남았습니다.

『자화상(自畵像)』 1982년, 캔버스에 유채, P50호

『자화상(自畵像)』 1982년, 캔버스에 유채, F25호

* 무사비…모교인 무사시노 미술대학의 약칭

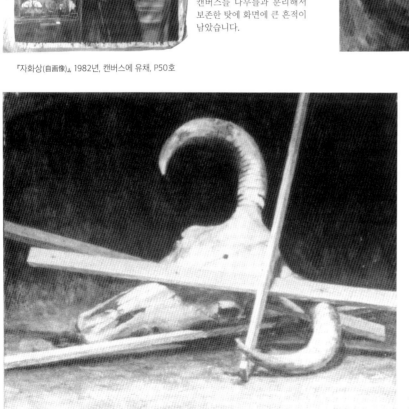

뼈 표본을 만든다

소뼈는 무사비의 전통이라고 할 수 있는 소재입니다. (대학 교재실의 허가를 얻어) 학교 뒤뜰에 소머리를 직접 파묻고 썩힌 다음에 씻어서 만들었습니다. 타치카와에 있는 정육점에 가서 소머리를 대량으로 구입했습니다.

◀당시에는 색에 그다지 흥미가 없었던 걸까요. 데생 느낌으로 그리는 것이 즐거웠습니다.

『무제(無題)』 1982년, 캔버스에 유채, F30호

「저 색을 써야지!」라는 말을 가슴에 새기고

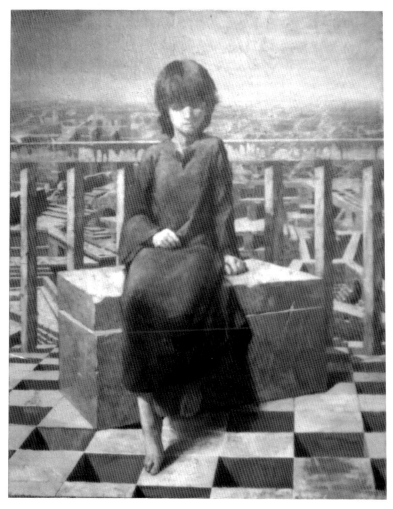

직접 생각해서 '만들어낸' 색보다는 원래 거기에 있는 색이 예쁜 법인데도 교실에서 그릴 때에는 이것저것 고민하다가 「예쁘게 그리기 위해서」 직접 색을 만들려고 합니다. 물론 대개는 본래의 색보다 훨씬 못한데도 말입니다. 미술대학에서 교수님께 들었던 「저 색을 써야지!」라는 말을 지금도 가슴에 새기고 있습니다. 그때는 솔직히 「교수님은 도대체 무슨 소리를 하시는 거지?」 그렇게 생각했습니다. 지금 돌아보면 깊은 의미가 담긴 말이었다는 것을 깨닫게 됩니다. 지금 그렇게 잘 하고 있는지는 저로서도 잘 모르겠지만요.

◀모델 없이 상상으로 그린 작품. 사물을 보고 그리는지, 보지 않고 그리는지…지금부터 시도해나갈 중요한 문제. 전체가 회색에 가까운 색감의 작품입니다.

『의지의 도시(意思の街)』 1984년, 캔버스에 유채, F30호

『아공(我空)』 1984년, 캔버스에 유채, F150호

왼쪽 두 작품은 실물을 보고 그린 것입니다. 졸업 작품인 정물화와 마찬가지로 사물의 색을 재현하는 방식으로 그렸습니다. 위의 『의지의 도시』와 사실적인 작품은 극과 극을 이루는 셈입니다. 대학원에 진학한 저는 다양한 스타일로 작품을 제작하게 됩니다.

『위협(威嚇)』 1984년, 캔버스에 유채, F150호

유화와의 첫 만남

「사물을 보는 행위」와 싸움을 시작하기 전, 그림을 그리고 싶은 마음이 생긴 시기가 언제였는지 한번 되짚어 보겠습니다. 유화는 초등학교 6학년 때 교내 클럽 활동에서 처음 그렸습니다. 물감은 준비했지만, 캔버스에 그린다는 것은 몰랐습니다. 학교에서 준비해준 베니어합판에 꽃을 그렸습니다. 물감이 차곡차곡 올려가는 것이 재미있어서 하루에 한 점씩 그렸습니다. 초등학생 때 책에서 본 것이 무리요라는 스페인 화가의 작품인 『거지 소년』입니다. 『벼룩을 잡는 소년』이라는 이름도 있는 이 작품이 「세계에서 가장 멋진 그림이다!」라고 생각했습니다. 이 그림을 동경해 유화를 그리게 되었습니다. 소년의 지저분한 발과 음식부스러기가 흩어진 모습 등, 있는 그대로의 모습을 담았습니다.

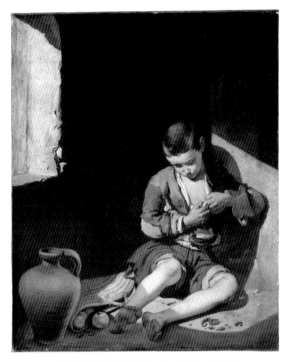

바르톨로메 에스테반 무리요(Bartolomé Esteban Murillo), 『거지 소년(The Young Beggar)』 1645-1650년경, 캔버스에 유채, 루브르 미술관 소장

Photo©RMN-Grand Palais (musee du Louvre) / Stephane Marechallei / distributed by AMF-DNPartcom

중학생 때는 유화를 그리지 않고, 노트에 만화를 그렸습니다. 그림 자체는 사실적으로 그리고 싶었으므로, 극화 스타일의 일러스트도 좋아했습니다. 제가 초등학생, 중학생일 무렵에 남자는 소녀 일러스트를 그릴 수 없었지만, 저는 그렸습니다. 지금 돌아보면 캐릭터 일러스트라고 할 수 있습니다. 중학교 졸업 문집 표지였지만, 세일러복을 입은 소녀를 그린 첫 번째 일러스트입니다. 이때는 이미 pixiv같은 투고 사이트가 있었고, PC로 그린 일러스트 제작이 보급되었다면, 일러스트레이터를 목표로 했을지도 모릅니다.

중학생 때는 철도 모형에도 흥미가 생겨, 철도 팬이었던 형과 함께 모형을 만들기도 했습니다. 도색에 유화 물감을 사용하면 「사실적인 질감」이나 표정이 나타나서 즐거움을 만끽했습니다.

고등학교 선택 수업에 미술이 있어서 다시 유화를 시작했습니다. 2학년 때부터 미술부에 들어가 본격적으로 유화와 데생 등을 접하면서, 3학년이 되던 해 6월쯤에 입시학원을 다니며 대입 준비를 했습니다. 미술대학에 입학·졸업하고, 대학원에서도 인물화를 연구, 사실적인 작품의 제작에 일관되게 힘을 써 온 그동안의 행보에 대해 지금부터 이야기를 풀어보도록 하겠습니다. 그 근원에는 무리요라는 작가가 인물에 쏟았던 리얼한 눈빛과 같은 시선이 살아 숨 쉬고 있습니다.

『아스카야마 공원의 D-51(飛鳥山公園のD-51)』 2012년, 수채지에 수채

도쿄도 키타구의 오지역 가까이에 있는 공원에서 그린 수채화 작품입니다. 아날로그 작가들의 교류회(사생 모임 이벤트)에 참가해, 처음 증기기관차를 그렸습니다.

목차

제1장
「사물을 보는 행위」와의 싸움,
START
15

제2장
제작의 실전, OPEN
31

제3장
무대 설정과 대작의 시대,
FOCUS
69

제4장
그리고 싶은 것을
그리는 스타일로,
TURNING POINT
95

제5장
인물을 상징화해서 그린다,
EVOLUTION
129

인사말

　이 책의 전체 내용은 지금까지 그린 작품(주로 유화로 그린 인물화)을 제작년도 순으로 소개하고, 「그 시절의 나는 어디에 중점을 두었는지」를 돌아보면서 설명하는 형식으로 되어 있습니다. 필요한 부분에는 이해를 돕기 위한 그림 등을 새로 덧붙이고, 그렸던 당시의 에피소드를 소개합니다.

　사실적인 그림을 「눈에 보이는 대로 그렸을 뿐이잖아」라고 평가하실 분도 계시겠지만, 화가는 저마다 자신이 생각하는 「본 그대로」의 모습을 그리려고 하므로, 사람에 따라서 전혀 다른 작품이 됩니다. 저, 마사와 히로시의 「있는 그대로 그린다」란 어떤 것인지 이 책을 통해 느껴주셨으면 합니다.

　또한 최근 작품을 어떤 식으로 그리는지 제작 과정(메이킹)을 게재했으니, 유화나 수채화 등을 그리는 분들께 참고가 되면 좋겠습니다. 완성 작품을 보는 것만으로는 알 수 없는 제작 과정에도 흥미를 갖게 되는 계기가 되길 기원합니다.

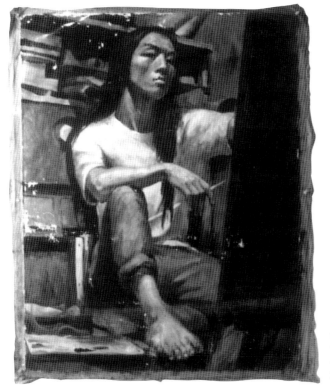

대학생일 때 제작한 방에서 그림을 그리던 저의 자화상입니다. 캔버스를 나무틀에서 벗겨내고 다른 작품과 겹쳐서 보관한 탓에 금이나 벗겨진 부분 등 흉터가 심각하지만, 그 시절을 떠오르게 하는 그림입니다.

『자화상(自画像)』, 1981년경, 캔버스에 유채, F40호

내용의 구성에 대해서

미사와 히로시의 작품을 집대성!

　정숙함이 가득한 정물에서 시작해 환상적인 분위기의 인물 군상 표현을 거쳐, 현재는 「한 인물」의 모습을 심도 있게 파고든 인물화를 창작하는 미사와 히로시. 수채화, 유화뿐만 아니라 귀여운 캐릭터 일러스트도 발표하는 이색적인 작가입니다. 기존에 출간한 『인물을 그리는 기본』에서는 인체의 골격과 관절의 움직임을 데생으로 연구한 결과를 정확한 설명과 합리적인 도해로 최대한 상세하게 설명했습니다. 이 책은 미대 재학 당시부터 현재까지 약 36년간 제작한 유화와 습작, 수채화 작품을 중심으로 미사와 히로시의 궤적을 따라갑니다.

그리는 사람, 감상하는 사람에게 「보고 그리는 즐거움」을 알려 주고 싶다

　정물화에서 시작해 점차 대작 인물화를 깊게 탐구하고, 독특한 공간 속에서 존재감을 과시하는 여성상을 표현하는데 이르게 된 그의 작품이 가진 매력을 밝힙니다. 실제 모델을 관찰하면서 시간을 들여 그림을 그리는 그의 작품 제작 방식을 소개합니다.

　그림을 그리는 독자가 참고할 수 있도록 단기간에 마무리 지은 그림부터 수개월에 걸쳐 완성한 작품의 제작 전과정에 이르기까지 폭넓게 수록하였습니다.

　「고딕 앤드 롤리타」 의상을 입은 여성을 그린 작품의 제작 과정을 수록했습니다. 유화는 한 부분 한 부분 묘사하는 게 아니라 화면 전체를 동시에 조금씩 다듬으면서 차분하게 그려나가는 그림입니다. 리얼한 그림은 어떤 식으로 탄생하는지, 그 과정을 알아보기 위해 습작(크로키와 수채화 스케치)을 함께 소개합니다.

한층 더 진화하는 제작 활동과 호기심

　현실의 모델을 보고 그리는 인물화에서 한 발 더 나아가 상징화한 인물을 표현하는 작업도 시도하고 있습니다. 일러스트 커뮤니티 사이트 「pixvi(픽시브)」를 의인화한 캐릭터인 「픽시땅」을 제작하는 과정도 소개했습니다. 일러스트를 통해 이토록 다양한 연령대의 그림을 그리는 사람, 보고 즐기는 사람과 교류할 수 있다는 것은 굉장히 하기 힘든 경험이며, 이러한 활동은 그림을 사랑해 마지않는 화가의 호기심을 강하게 자극합니다. 그림을 그리는 즐거움에 대해 서로 이야기를 나눌 수 있는 동료와 만날 수 있으며, 완성한 그림을 공개하고 평가를 받을 수 있다는 점에서, 작가가 바라는 작품 발표 장소로서 다양한 가능성을 품고 있음을 느낍니다. 온라인에서 활동 영역을 넓혀 다양한 곳에서 그림을 가르치기도 하고, 동인지를 통해 동료를 늘리는 등의 활동을 계속하고 있는 미사와 히로시의 현재 모습을 소개합니다.

캔버스 크기에 대해서

호수	F 사이즈 (Figure, 인물용)	P 사이즈 (Paysage, 풍경용)	M 사이즈 (Marine, 바다 풍경용)	S 사이즈 (Square, 정사각형)
3	27.3 × 22	27.3 × 19	27.3 × 16	27.3 × 27.3
4	33.3 × 24.2	33.3 × 22.2	33.3 × 19	33.3 × 33.3
5	35 × 27	35 × 24	35 × 22	35 × 35
6	41 × 31.8	41 × 27.3	41 × 24.2	41 × 41
8	45.5 × 38	45.5 × 33.3	45.5 × 27.3	45.5 × 45.5
10	53 × 45.5	53 × 41	53 × 33.3	53 × 53
12	60.6 × 50	60.6 × 45.5	60.6 × 41	60.6 × 60.6
15	65.2 × 53	65.2 × 50	65.2 × 45.5	65.2 × 65.2
20	72.7 × 60.6	72.7 × 53	72.7 × 50	72.7 × 72.7
25	80.3 × 65.2	80.3 × 60.6	80.3 × 53	80.3 × 80.3
30	91 × 72.7	91 × 65.2	91 × 60.6	91 × 91
40	100 × 80.3	100 × 72.7	100 × 65.2	100 × 100
50	116.7 × 91	116.7 × 80.3	116.7 × 72.7	116.7 × 116.7
60	130.3 × 97	130.3 × 89.4	130.3 × 80.3	130.3 × 130.3
80	145.5 × 112	145.5 × 97	145.5 × 89.4	145.5 × 145.5
100	162 × 130	162 × 112	162 × 97	162 × 162
120	194 × 130.3	194 × 112	194 × 97	194 × 194
130	194 × 162			
150	227.3 × 181.8	227.3 × 162	227.3 × 145.5	227.3 × 227.3
200	259 × 194	259 × 181.8	259 × 162	259 × 259
300	291 × 218.2	291 × 197	291 × 181.8	291 × 291
500	333.3 × 248.5	333.3 × 218.2	333.3 × 197	333.3 × 333.3

*단위는 센티미터

변형 캔버스

기존의 호수, F·P·M·S에 해당하지 않는 크기, 단형(직사각형을 뜻한다)이 필요할 때에는 나무틀을 직접 만들거나 기성품을 사서 조립하고 캔버스를 씌운다. 호수를 표기한 경우에는 긴 변의 길이가 기성품 나무틀과 같거나 비슷한 호수를 사용했다. 예를 들어 『수면 중(眠りの中)』(p.114)은 크기가 61.6cm×146.5cm인데, 긴 변이 80호 사이즈와 비슷하므로 80호 변형이라고 표기했다.

캔버스의 규격에는 0~500호가 있는데, 본문에 실린 그림 중 가장 작은 크기인 3호 이상의 크기를 긴 변과 짧은 변으로 표기했다. 일본의 캔버스 규격만 소개한다. 일본에서 최초로 캔버스를 만들었을 때, 해외에서 사용하는 국제 규격(프랑스 크기)을 척관법(尺貫法)으로 변환해서 제작했다. 이후에 척관법이 폐지되고 미터법으로 환산한 탓에 프랑스 크기와 오차가 발생했다고 한다.

작품 데이터 보는 법

『시선(まなざし)』 2009년, 캔버스에 유채, F10호

작품 타이틀 | 제작년도 | 사용한 재료 | 크기

제**1**장
「사물을 보는 행위」와의 싸움, START

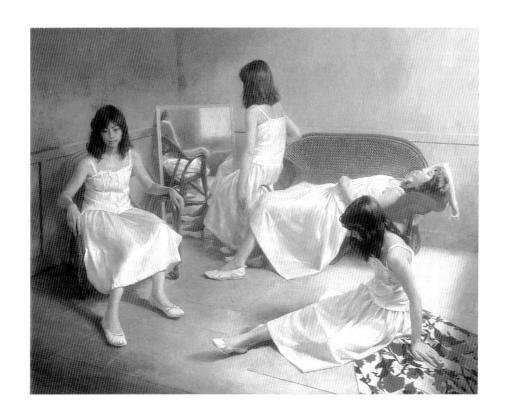

대학을 졸업하고 대학원에 진학했습니다. 졸업 작품인 『정물 Y(静物Y)』(8페이지 참조)는 교내에서 우수상을 수상, 공모단체전에서도 입선했습니다. 이 작품을 작가 활동의 출발점으로 잡는다면 현재 36년간 화가로 활동한 셈입니다. 대학원에서는 인물 코스를 선택해, 매일같이 전문 모델을 독점하다시피 그릴 수 있는 축복받은 환경에서 계속 제작했습니다.

인물 안의 형태와 색을 찾는다

사물이 가진 특유의 색을 「고유색」이라고 부릅니다. 다양한 색으로 피부를 표현하는 것도 좋지만, 이 무렵의 작품은 피부의 색감 표현만으로 승부했습니다. 예를 들면 검은 옷의 여성을 그릴 때에도, 검은 옷은 검게 그리는 방법이 좋다는 의견이 있었습니다. 빛의 상태에 따라서 피부와 옷의 색감에는 보라색이나 녹색이 들어갑니다. 하지만 다양한 색을 넣어서 그리는 것을 보면, 정말 이렇게 보이는 건가 하는 의문도 생깁니다. 「사과를 빨간색으로 그리면 안 돼」라는 생각에 대한 반항정신 같은 것이라고 생각합니다.

대학원의 인물 코스에는 4~5명의 학생이 있었는데, 매일같이 그리는 건 저 하나라 모델을 독점해서 제작할 수 있었습니다. 모델이 있는 시간에는 확실하게 본 것을 그리고, 나머지 시간에는 공간과 사물을 조합한 그림을 그리던 시기입니다. 「세계관을 만들자」 혹은 「'작품'으로 만들자」 하는 기분이 강하게 작용했기 때문입니다.

색의 사용법은 무궁무진합니다. 미술 교실 등에서는 「검정 물감은 사용 금지」라고 그냥 선을 그어버릴 때가 있습니다. 어둡게 할 때 검정을 섞는 습관이 있는 사람은 어두운 부분이 전부 회색처럼 되어버려서 색감이 흐릿해지기 때문에, 예방 차원에서 미리 주의를 주는 것이 그 이유입니다. 하지만 검은색보다 검은 것이 없기 때문에 검은색을 사용하는 편이 나은 부분도 있을 수 있습니다. 모처럼 다양한 물감이 있는데 쓰면 안 되는 색은 없다는 말입니다.

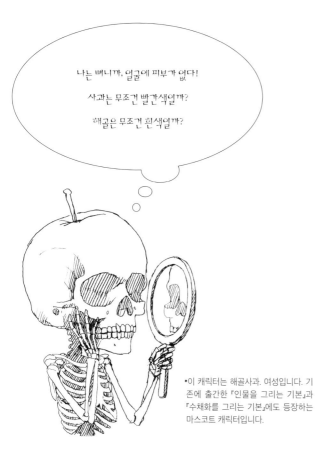

나는 뼈니까, 얼굴에 피부가 없다!

사과는 무조건 빨간색일까?

해골은 무조건 흰색일까?

•이 캐릭터는 해골사. 여성입니다. 기존에 출간한 『인물을 그리는 기본』과 『수채화를 그리는 기본』에도 등장하는 마스코트 캐릭터입니다.

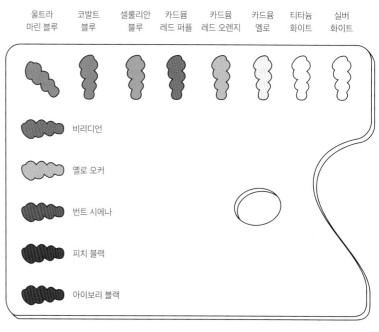

| 울트라 마린 블루 | 코발트 블루 | 셀룰리안 블루 | 카드뮴 레드 퍼플 | 카드뮴 레드 오렌지 | 카드뮴 옐로 | 티타늄 화이트 | 실버 화이트 |

비리디언

옐로 오커

번트 시에나

피치 블랙

아이보리 블랙

사용한 유채 물감 종류

학생 시절부터 사용한 기본 13색. 필요에 따라서 줄이거나 더한다. 시판하는 것이나 합판 등으로 만든 팔레트를 여러 개 사용. 물감을 나열한 순서는 팔레트에 따라서 다르다.

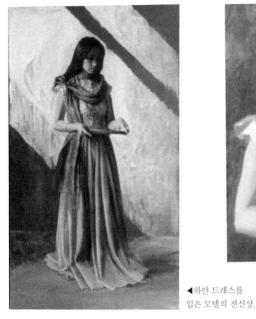

『무제(無題)』, 1984년, 캔버스에 유채, P120호

◀하얀 드레스를
입은 모델의 전신상.

▶같은 모델의
바스트 쇼트
(무릎 위).

『무제(無題)』, 1984년, 캔버스에 유채, F10호

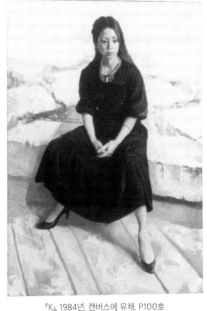

『K』, 1984년, 캔버스에 유채, P100호

▲검은 옷을 입은 모델의 좌상. 옷을 입은 3점의 작품은
같은 모델을 그렸다.

고등학생일 때 사용한 목제 팔레트

혼색을 하는 공간은 닦아내지만 물감을 두는 가장자리에는 물감이 점점 퇴적되었습니다. 왼쪽의 물감 종류에서 비리디언이 빠졌고, 투명한 빨강인 카민이 있다. 이 팔레트는 타원형이라고 부르는 독특한 형태다. 손에 들고 사용하는 타입이지만, 무거워서 적당한 곳에 올려 놓고 사용했다. 모양이 보기 좋아서 모델에게 들게 하고 그린 작품도 있다(134페이지를 포함 다양).

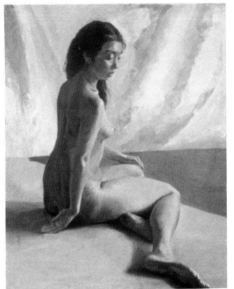

『무제(여)(無題)(女)』, 1984년, 캔버스에 유채, F30호

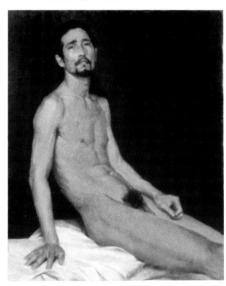

『무제(남)(無題)(男)』, 1984년, 캔버스에 유채, F30호

① 실버 화이트

② 티타늄 화이트

③ 카드뮴 옐로

④ 카드뮴 레드 오렌지

⑤ 카민

⑥ 카드뮴 레드 퍼플

⑦ 셀룰리안 블루

⑧ 코발트 블루

⑨ 울트라 마린 블루

⑩ 옐로 오커

⑪ 번트 시에나

⑫ 피치 블랙

⑬ 아이보리 블랙

Ⓐ 포피 오일 *

Ⓑ 테레빈+글로시 바니쉬 *

*튜브에서 나온 단단한 유화 물감을 녹여 붓질을 부드럽게 하거나, 건조 시간이나 윤기를 조절하는 데 쓰는 화용액(휘발성유, 건성유, 미술용 니스). 물감 가까이에 화용액이 있으면 편리하므로, 팔레트에 화용액을 담을 수 있는 용기를 설치한다.

유화의 기본은 바탕칠의 색에서 시작한다…학생 시절에는 뉴트럴 그레이였다

기본 13색(16페이지 참조)에서 3색을 선택해 그린 작품입니다. 흰색, 갈색, 파란색이 있으면 자연스러운 색감의 회색을 만들 수 있어서 대부분의 것을 그릴 수 있습니다. 하얀 캔버스에 처음부터 바로 그리지 않고, 3색을 섞은 뉴트럴 그레이(너무 밝지도 어둡지도 않은 중간색에 해당하는 회색)를 만들어 캔버스를 칠해 색이 있는 밑바탕(toned ground)을 만듭니다. 최근에는 훨씬 화려하게 밑바탕을 채웁니다. 32페이지의 빠르게 그린 유화에서도 3색으로 제작했습니다.

흰색　실버 화이트

갈색　번트 시에나

파란색　울트라 마린 딥

배경을 밝게 칠해 밑바탕에서 머리에 해당하는 부분을 부각시킨다. 얼룩진 회색 부분이 피부색이 된다.

얼굴의 밝은 면에는 「흰색을 많이」 섞은 혼색을 올린다.

속에 입은 옷은 어두운 색, 겉옷은 밝은 색으로 칠한다.

대강의 제작 프로세스

제작 프로세스를 설명하려고 저의 아틀리에를 그린 작품입니다. 20분X10포즈를 하루 동안에 완성했습니다. 막 시작한 단계에서는 이런 느낌으로 빈 공간을 채워나가는 방식이 저의 표준적인 작업 과정입니다.

*모델을 그릴 때는 20분간 고정된 포즈를 유지하고, 5~10분의 휴식할 때가 많다. 20분X10포즈라면 순수한 작업 시간만 계산하면 3시간을 조금 넘는 작업이다.

1 갈색과 파란색을 섞은 어두운 색으로 형태를 그리면서 머리카락 등의 색이 어두운 부분과 밝은 형태에도 물감을 칠합니다.

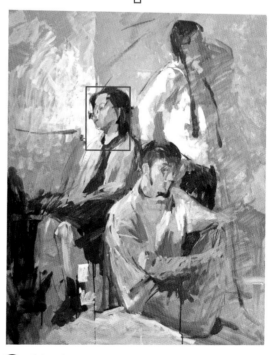

2 흰색 물감으로 얼굴과 옷의 밝은 면을 만들고, 거무스름한 부분의 색과 음영 등도 그려줍니다.

인물의 형태를 잡은 뒤에 데생을 하듯이 「어두운 쪽으로」 갈색과 파란색을 섞은
물감을 칠하고, 「밝은 쪽으로」 흰색을 많이 섞은 물감을 칠합니다.
이 작업을 반복하면서 작업을 진행합니다.

세부도 「밝은 쪽으로」 「어두운 쪽으로」 묘사한다.

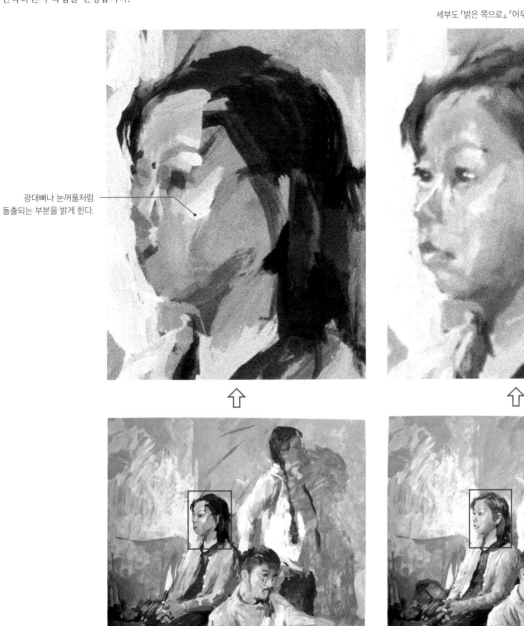

광대뼈나 눈꺼풀처럼
돌출되는 부분을 밝게 한다.

3 면을 따라서 살을 덧붙이듯이 구체적으로 그립니다. 3색만으로도
다양한 색감을 만들 수 있습니다.

4 완성한 작품 『3인의 모델(3人のモデル)』 1994년, F30호.

사물을 「보고 그리는가」, 「보지 않고 그리는가」

미술대학원의 인물 클래스에서, 당시의 학생들은 대학에 거의 오지 않았으므로, 2년간 거의 혼자 모델을 독점하고 그렸습니다. 초기에는 정물화와 인물화를 함께 제작했습니다.

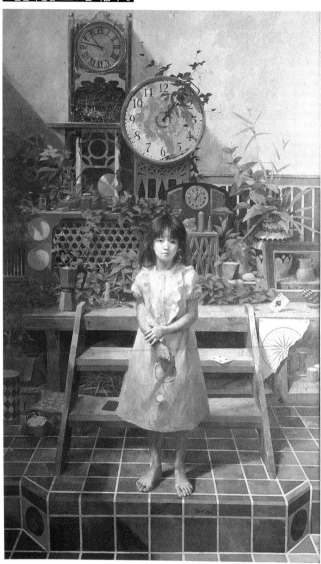

『시계가 있는 방
(時計のある部屋)』
1986년,
캔버스에 유채,
150호 변형

▲S60과 F60을 연결한 큰 캔버스
(227.5X130.3cm). 트럼프 이외에는
배경도 인물도 상상으로 그렸다.

1 자연광으로 모델을 보고 그린 작품 예

『무제(無題)』
1985년,
캔버스에 유채,
P80호

2 사진을 보고 그린 작품 예

◀대학원 수료 작품으로 사진을 보고
그린 2 작품 중에 1점.

『개인적인 법칙(선택)
(個人的な法則(選択))』
1985년, 캔버스에 유채,
F150호

정물도 사람도 그림을 그리는 행위에 차이는 없지만, 기분에는 상당한 차이가 있습니다. 인물에 더 집중할 수 있는 것은 살아 있는 인간이 존재하고, 그것을 「그린다」라는 상황이기 때문입니다. 어느 정도 고생하지 않으면 그런 상황을 만들 수 없는 법입니다. 대학에서는 프로 모델이 일정하게 방문해주는 덕분에 그릴 수 있었습니다. 왼쪽은 대학원 수료작품이며, 저의 작업 중에서도 아주 특수한 것으로 사진을 보고 그린 유화입니다. 2점 그리고 사진을 보고 그리는 것이 싫어졌습니다.

상상의 산물

모델은 오전이나 오후에 3시간 동안 머무르는 것으로 되어 있어서, 빈 시간에는 상상으로「보지 않고 그리는」작업을 시작했습니다.「보고 그리는」작업과 병행해, 제 안에 존재하는「종잡을 수 없는 무언가」를 그려보면 어떻게 될까 하는 생각으로 제작했습니다.

당시 유행하던 그림이었다는 이유도 있고, 제 자신이 거기에 빠져들었던 것도 한 이유입니다. 이렇게 다양한 것에 영향을 받으면서 작업을 진행한 면도 있습니다. 보지 않고 그리는 만큼 제가 원하는 대로 얼마든지 창조해서 그릴 수 있어서 1년 정도는 이런 것만 그렸습니다.

상상으로 그린 환상적인 작품

『나방(蛾)』, 1985년, 캔버스에 유채, F80호

『알(卵)』, 1985년, 캔버스에 유채, F130호

『폐허의 강(廢景川)』, 1985년, 캔버스에 유채, S60호

상상이지만, 직접 본 듯한 느낌의 작품

『식(殖)』, 1985년, 캔버스에 유채, P50호

『식-바람-(殖-風-)』, 1985년, 캔버스에 유채, F40호

제작할 때는 아무것도 보지 않았지만,「정말로 본 것처럼 그리고 싶다」는 마음이 있었습니다. 저기에는 알이 놓여 있다거나, 저 위치에 공간이 있는 것처럼 표현하고 싶다는 굳은 의지가 있었던 겁니다. 식물을 그릴 때에는 뒤뜰에 가서 수풀을 보고 참고했습니다. 모델을 그리는 작업과 계속 병행하면서 그렸으므로, 그러면 이제 인물과 함께 그려보자고 생각했습니다. 인물도 상상이고, 앞에 어수선하게 놓인 물건들도 상상입니다.

대학원 수료 후에 그린 작품.

『소년(少年)』, 1985년, 캔버스에 유채, F60호

동일 인물이 화면에 여러 명 등장

한 사람의 모델이 취한 서로 다른 4가지 포즈를 보고 그렸습니다. 사진을 보고 그리는 것은 빠르게 대강 그려버리므로, 「저 색을 써야지!」라는 시행착오가 없어서 재미가 없습니다. 20페이지의 사진을 사용한 작품을 제작한 직후에 그린 것이 대학원 수료 작품의 메인이 된 이 그림입니다. 한동안 문양 그리는 데 빠져서 마스킹테이프를 잔뜩 붙였다 떼기를 무수히 반복했습니다. 바닥 그리는 방법을 설명합니다.

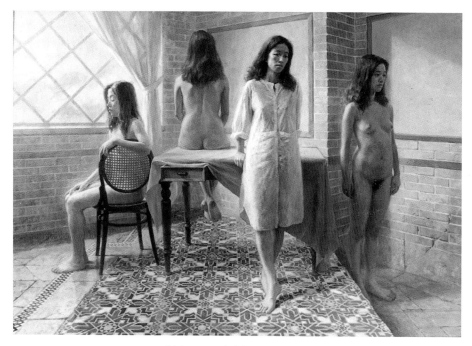

『시간(刻)』 1986년, 캔버스에 유채, P200호

인물, 의자, 테이블과 테이블보는 실물. 뒤의 창문과 바닥은 상상으로 그린 부분도 있습니다. 바닥 등은 모델이 없는 시간에 틈틈이 그렸습니다.

1 정면에서 본 문양을 준비. 평면에 원근을 적용해 변형해서 그린다. 실제 유화에서는 더 복잡한 패턴이지만, 설명용으로 심플한 기하학 문양을 선택했다.

2 바닥에 투시안내선(1점투시)을 긋는다.

3 투시안내선을 기준으로 문양의 선을 그린다.

4 밑바탕인 노란색을 남겨두고 싶은 부분에 마스킹테이프를 붙인다.

6 각 부분의 채색은 마스킹테이프 위까지 칠한다. 오렌지색을 칠한 뒤에 분홍색을 칠한다.

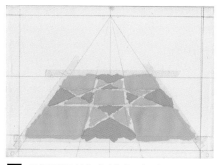

7 채색이 끝난 상태. 예시에서는 아크릴 물감으로 빠르게 작업을 진행했다. 어느 정도 마를 때까지 기다린다.

8 마스킹테이프를 조심스럽게 벗긴다.

구체적인 무대 설정에 「인물」을 배치한다

1987년에는 대학원을 막 수료하고 대학 근처에 약 4.5평 정도의 방을 빌려서 제작했습니다. 이 작품에서도 한 사람의 모델로 4가지 포즈를 그렸습니다. 그림을 그리는 작업장을 아틀리에라고 부르는데, 150호(181.8X227.3cm) 크기를 그리기에는 4.5평도 아슬아슬합니다. 아틀리에에 가구를 배치하고 모델이 앉도록 했습니다. 각 포즈에 알맞게 그림의 각도를 바꿔가면서 제작했습니다.

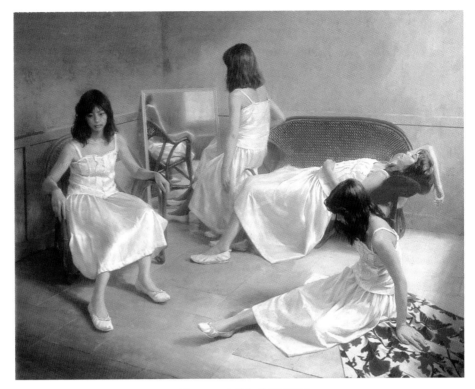

『거울(鏡)』, 1987년, 캔버스에 유채, F150호

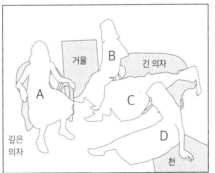

이젤의 위치를 포즈에 맞게 움긴다

분신술이라도 쓴 것처럼 같은 인물을 4명 배치했지만, A의 깊은 의자에 앉은 모델을 그릴 때의 이젤 위치에서는 화면 뒤가 되는 D, C, B의 포즈를 볼 수 없습니다. 모델이 보이는 위치로 이젤과 그리는 사람이 움직이는 식으로 방법을 찾으면 좁은 방에서도 제작할 수 있습니다.

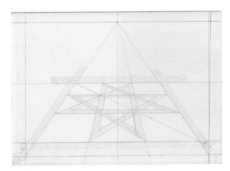

5 마스킹테이프를 다 붙인 상태. 테이프가 뜨지 않도록 화면에 확실하게 밀착시킨다.

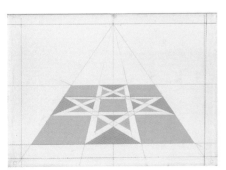

9 완성. 가장자리가 깔끔하게 나타난다. 이 작업을 반복해서 바닥을 그렸다.

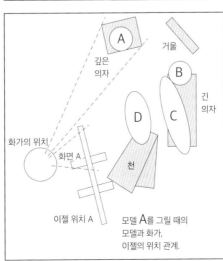

모델 **A**를 그릴 때의 모델과 화가, 이젤의 위치 관계.

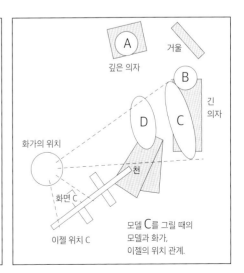

모델 **C**를 그릴 때의 모델과 화가, 이젤의 위치 관계.

현실+상상 속에 공간을 만든다

끝없이 이어지는 큰 계단 중간에 인물을 배치한 작품입니다. 실제로는 3단 계단을 준비해서 그렸지만, 더 넓은 공간이 있는 것처럼 연출하면서 제작했습니다. 계단에서 포즈를 잡은 모델을 그리는 크로키가 즐거워서, 파일로 2권 정도 있습니다. 각각의 포즈는 크로키 중에서 골랐습니다.

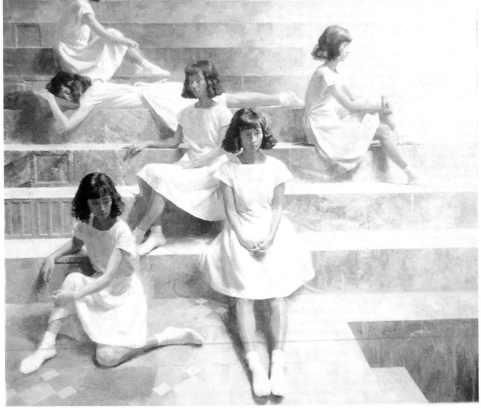

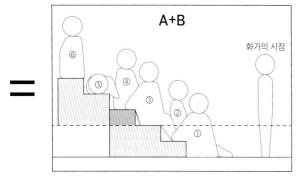

3단 계단은 12mm 두께의 합판으로 직접 만든 것.

『그림자가 내리는 계단(影が降りる階段)』 1988년, 캔버스에 유채, F130호

아래에 있는 ①②③을 그릴 때는 화가의 시점(눈높이)이 높고, 내려다 보는 상태가 된다.

위에 있는 ④⑤⑥을 그릴 때는 화가의 시점(눈높이)을 낮추고, 수평 위치에서 올려다보는 상태로 그린다.

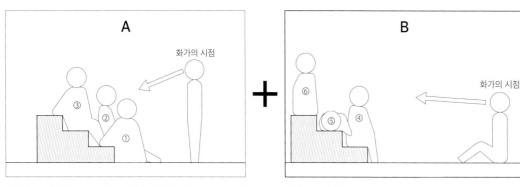

그리는 화가의 시점이 서로 다른 A와 B를 한 장의 화면에 담기도록 자연스러운 공간을 만들었다.

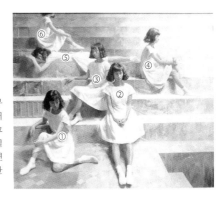

계단은 6단까지 사용했으므로 3단으로는 부족합니다. 가장 아래의 모델을 그릴 때는 서서 내려다봅니다. 가장 위에 앉은 사람을 그릴 때는 앉아서 올려다보고 그립니다. 모델뿐만 아니라 그리는 사람도 위치를 바꿔가면서 그렸습니다. 한 칸에 30cm로, 실제 계단보다 한 칸의 높이가 높습니다.

실제로 보고 그린 부분. 조개껍질과 등나무 의자에 앉은 모델, 거울에 비친 모습.

『숲이 보이는 방(森の見える部屋)』, 1988년, 캔버스에 유채, F130호

그리고 싶은 것은 한 사람의 인물이지만, 사람이 한 명이면 화면을 구성하기 어려워서 다양한 사물을 주위에 배치했습니다. 오른쪽 작품에서 실제 눈앞에 있는 것은 모델과 의자, 거울 등 이지만, 배경과 바닥, 조개껍질을 비롯한 다양한 소품을 상상 으로 그렸습니다. 거울을 사용하면 다른 각도에서 본 모델의 모습을 화면 속에 자연스럽게 담을 수 있습니다. 24페이지의 작품과 위아래 2점의 작품은 동시 진행으로 그린 것입니다.

『조용한 일요일(静かな日曜日)』, 1988년, 캔버스에 유채, S100호

실제로 보고 그린 부분. 모델, 긴 의자와 천, 관엽 식물. 이 작품의 타 이틀은 모델에게 부탁했습니다. 이 작품 이후로 모델이나 처음 작품 을 본 사람에게 타이틀을 붙여달라고 부탁하는 경우가 많아졌습니다.

자연스러운 빛을 연출한다

하얀 것과 빛의 조합에 흥미를 갖기 시작한 시기로 모델에게 최대한 심플한 코스튬을 입도록 했습니다. 인체 그 자체를 그리는 것이므로 처음에는 심플한 의상으로 충분해서, 다양한 형태의 하얀 의상을 준비했습니다. 모델에게도 하얀 옷이 있으시다면, 가져와 달라고 부탁했습니다. 거기에 자연광과 인공의 빛을 더해 제작했습니다.

『그림 속의 사람(絵の中の人)』 1986년, 캔버스에 유채, F130호

해 질 무렵의 빛을 연출한 작품

팔짱을 낀 모델, 테이블, 꽃은 실물이며, 나머지는 상상으로 그렸습니다. 모델을 비춘 빛의 방향에 맞춰서 다양한 요소를 그려 넣었습니다. 해 질 무렵의 비스듬히 들어오는 빛을 가정하고 그린 작품입니다. 빛은 투광기를 사용했습니다.

『창문(窓)』 1986년, 유화·패널 145.5x206cm

B1 크기의 패널을 4장 연결해서 제작한 작품.

한낮의 빛을 그린 작품

창가에 설치한 받침대에서 포즈를 잡은 모델을 그린 작품입니다. 한낮의 빛을 설정하고 제작했습니다. 사각형 알루미늄 섀시 창틀은 아치로 변경하고, 각종 실내 장식은 상상력을 발휘해 디자인했습니다.

투광기로 창문의 빛을 만든 작품

밤에 유화를 제작할 때는 「창가의 빛」이 없습니다. 그래서 우선 무대 장치처럼 창문을 만듭니다. 창문 너머에 투광기를 설치해 「밖에서 들어오는 빛」처럼 보이도록 했습니다.

24페이지의 계단과 마찬가지로 합판으로 창문이 뚫린 벽면을 만든다. 투광기를 사용해 자연광처럼 연출. 커튼처럼 천을 붙였다.

아틀리에 천장의 투광기. 지금도 4~5개를 쓴다. 작대기에 투광기를 붙이고 역광이나 사광(비스듬히 비추는 빛)을 만들 수 있도록 했다.

『무제(無題)』 미완성, 1986년, 캔버스에 유채, 162.1x224.2cm

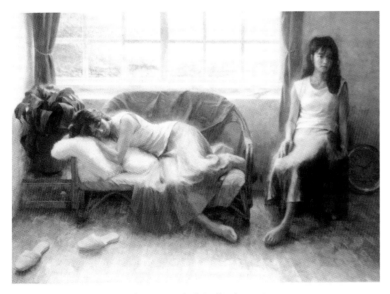

『창문(窓)』 1986년, 캔버스에 유채, P150호

위의 작품은 도중에 모델이 오지 않게 되면서 미완성이 되어버렸습니다. 이후에 다른 모델로 아래의 작품을 그렸습니다. 창문 모형에 천을 붙여 커튼을 만들고 그렸던 것으로 기억합니다. 앞쪽에 설치한 소파는 다양한 작품에 등장합니다. 등나무로 만든 가구는 묘사할 부분이 많아 애용하는 편인데, 전부 그리자면 좀 힘들 것 같아 천으로 약간 가렸습니다.

빛의 각도를 변화시킨다

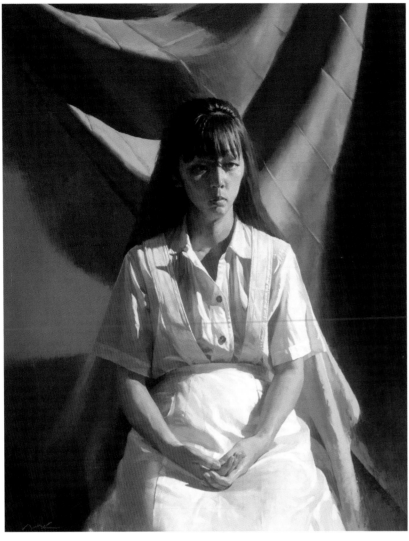

1988년부터 약 3년간, 3.6평과 2평 조금 넘는 방을 연결한 넓은 방에서 작업했습니다. 철거 직전의 주택이었던 덕분에 마음대로 개조해도 좋다는 조건으로 계약했습니다. 여기서도 투광기로 다양한 빛을 연출하며 그렸습니다.

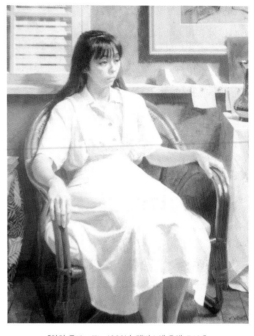

『하얀 옷(白い服)』 1989년, 캔버스에 유채, F40호

이쪽은 빛과 음영의 비율이 7 : 3 정도입니다. 비스듬히 위에서(화면의 오른쪽 위) 빛이 들어오므로, 왼쪽 아래가 음영 영역이지만, 왼쪽 작품보다도 명암의 대비가 약하고 전체적으로 밝은 작품입니다. 모델도 코스튬도 같지만, 화면은 포근한 빛에 감싸인 인상입니다. 같은 옷이라도 표현 방법에 큰 차이를 만들 수 있는 등, 빛의 각도와 강도를 연구해 보면 재미있습니다.

『M』 1989년, 캔버스에 유채, F30호

빛과 음영의 비율이 5 : 5정도로 거의 옆에서 빛이 들어옵니다. 빛과 음영의 면적이 6 : 4 혹은, 반반 정도가 그리기 쉽습니다. 빛과 음영을 구분하는 것이 그림 제작의 출발점이므로, 이 작품처럼 밝기의 대비가 강하고 빛과 음영의 면적이 선명하게 나뉘는 편이 제작하기 쉽습니다.

빛의 방향에 따른

측광

역광

순광

*빛의 방향에 따라 달라지는 변화에 대해서는 48쪽에서 설명.

모델의 옆에서 빛이 들어오는 것. 좌우 명암의 차이가 뚜렷하고, 가로 방향의 입체감이 강해진다. 위의 사진에서는 작품 『M』과 마찬가지로 코 라인을 경계로 명암이 명확하게 구분된다.

모델의 뒤에서 빛이 들어오는 것. 사물의 테두리나 윤곽 부분(뒤로 돌아들어가는 부분)이 밝아 보인다. 사진 속 모델의 왼쪽 뺨이 오른쪽 뺨보다도 약간 밝게 보인다. 얼굴의 대부분은 그늘에 들어가 버리므로, 불명확해지기 쉽다.

모델의 정면에서 빛이 들어가는 것. 전광이라고도 부른다. 빛이 전체를 비추기 때문에 모든 부위가 명확하게 보인다. 위의 사진은 살짝 사광인 순광.

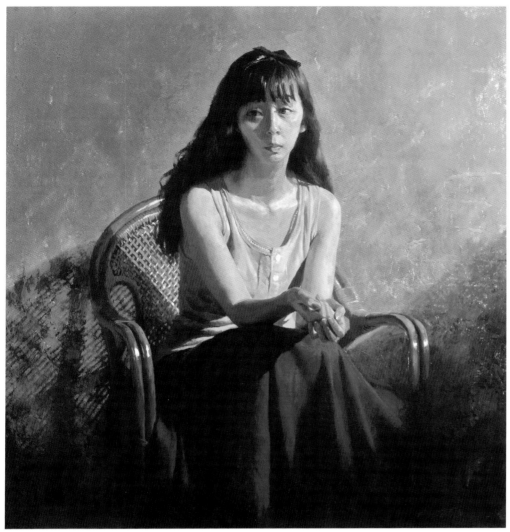

이번에는 직접 타이틀을 붙였습니다. 이 작품도 명암의 차이가 커서 강한 인체감과 존재감이 인상에 남지만, 음영 속의 형체와 색은 잘 드러나지 않습니다.

투광기로 모델을 비추면 음영이 선명해집니다. 형광등이라면 음영이 흐릿하고, 자연광은 시간에 따라서 변할뿐더러 모델의 스케줄에 맞지 않습니다. 창문이 없는 아틀리에도 있고 다양한 악조건이 겹칠 때도 투광기는 편리합니다. 뜨거워지므로 겨울에는 전기난로를 대신할 정도로 적당히 따뜻해서 좋지만, 여름에는 에어컨을 쓰지 않으면 더워서 많이 힘듭니다. 유화는 작업 시간이 길어서 빛이 일정하지 않으면 그리기 어렵습니다.

『여름의 끝(夏の終わり)』
1986년, 캔버스에 유채,
S40호

『하얀 옷의 소녀(白い服の少女)』
1986년, 캔버스에 유채,
M50호

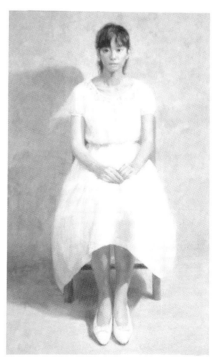

28페이지의 측광 사진을 3단계로 대비를 구분한 것. 빛의 세계와 음영의 세계를 구분하면 화면 구성이 쉬워진다.

모델에게 자연스러운 빛을 비추는 것처럼 보입니다. 비스듬한 빛이 전체를 고르게 비추고 있어 음영 속의 형태나 색도 보입니다. 「자연광이 좋다」는 의견도 있는데, 외광파(Pleinairisme)처럼 그린다면 맞는 이야기입니다. 그렇지 않다면 「자연광이 좋다」는 말은 특별히 효력을 발휘하지 못합니다. 이 작품처럼 인공광이라도 좋은 느낌으로 보일 때도 있습니다. 그리기 쉬운 빛을 만들어 작업하는 것도 나쁘지 않습니다.

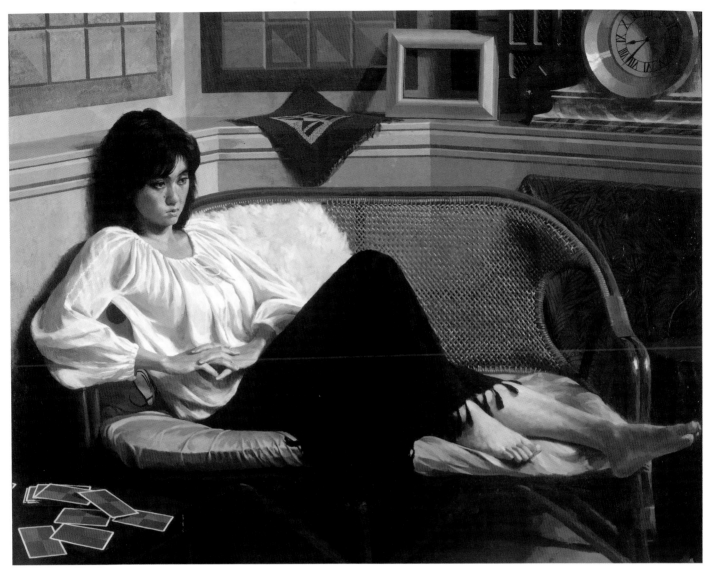

『등나무 의자(藤椅子)』 1988년, 캔버스에 유채, F50호

이 작품은 카와사키시의 어딘가에서 소장하고 있습니다. 비스듬한 밝은 빛이 전체를 비춘다는 설정으로 시간을 들여 세밀하게 묘사한 작품입니다. 자주 등장하는 등나무로 만든 긴 의자의 등받이 부분을 꼼꼼하게 그리고, 흰색 양모 쿠션이나 의상 등의 질감과 대비되도록 했습니다.

제**2**장
제작의 실전, OPEN

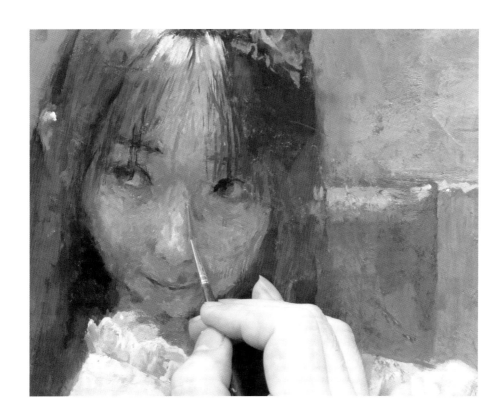

과거의 작품을 되짚어가는 도중이지만, 일단 잠시 멈추고 현재의 유화 그리는 법을 소개합니다.

짧은 시간 안에 그리는 예제부터 긴 시간 차분히 그리는 작품까지, 다양한 제작 과정을 보면서 화면을

구성하는 방법과 원리를 구체적으로 살펴보겠습니다.

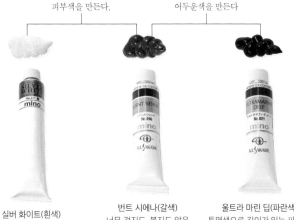

◀모델과 이젤의
위치 관계

빠르게 그리기로 「얼굴」을 그린다

짧은 시간 안에 그리려면 마르지 않는 유화 물감으로 터치를 올리거나, 마르지 않는 동안에 다듬는 방법으로 표현합니다. 물감의 색도 흰색, 갈색, 파란색 3가지만 씁니다. 18페이지에서 설명한 방법과 같지만, 밑바탕에는 다양한 색을 칠했습니다.

흰색+갈색(+살짝 파란색)으로
피부색을 만든다.

갈색+파란색으로
어두운색을 만든다

실버 화이트(흰색)
전통적인 흰색 물감으로
고착력이 뛰어나다.

번트 시에나(갈색)
너무 검지도, 붉지도 않은
적당한 갈색으로 쓰기 편하다.

울트라 마린 딥(파란색)
투명색으로 깊이가 있는 파란색.

1 어두운 색과 흰색으로 시작한다

1-1 갈색과 파란색을 섞어서 어두운 색을 만든다.

1-2 미리 밑바탕을 칠해 두고 말린 캔버스를 준비.

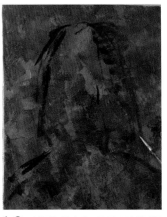

1-3 어두운 색의 선으로 구도의 형태를 잡는다.

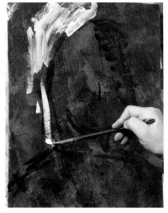

1-4 배경을 흰색으로 칠해 형태가 드러나게 한다.

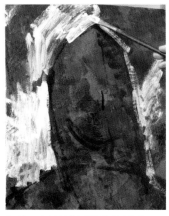

1-5 머리의 실루엣을 잡아나간다.

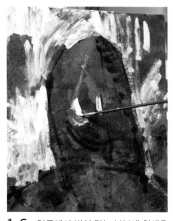

1-6 얼굴에서 빛이 닿는 부분에 흰색을 칠한다.

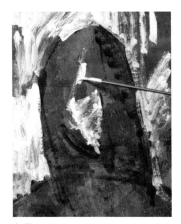

1-7 밝은 쪽이 부각되게 이마에도 흰색을 올린다.

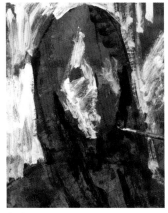

1-8 얼굴 주위를 어둡게 하고, 얼굴의 밝은 부분이 앞으로 도드라지도록 그린다 (5분 경과).

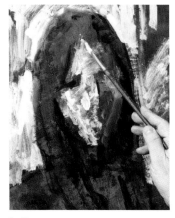

1-9 두껍게 칠하기~얇게 칠하기로 밝기를 조절한다.

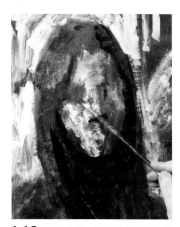

1-10 3색을 섞은 회색으로 중간색의 밝은 부분에서 어두운 부분으로 불투명하게 칠한다.

2 처음에 흰색을 올린 이유는 피부색의 밝기를 강조하기 위한 것!

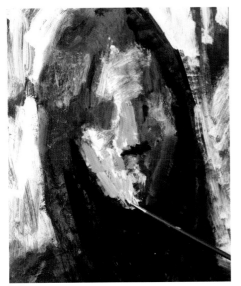

2-1 빛이 닿는 밝은 부분에 피부색을 넣는다. 흰색+갈색에 파란색을 약간 더해 피부색을 만든다.

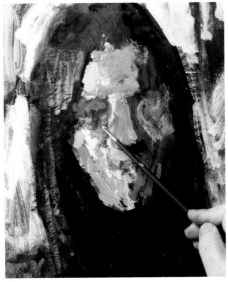

2-2 밝은 회색으로 음영 속의 형태를 그린다(10분 경과).

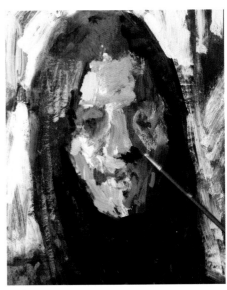

2-3 밝은 쪽과 어두운 쪽을 교대로 칠한다.

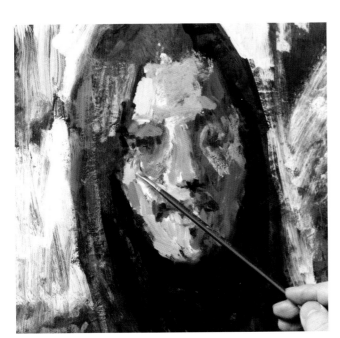

2-4 각 부위를 조금씩 강조한다.

밑바탕을 칠해 두면 「색의 폭」을 만들기 쉽다

밑바탕을 만드는 이유는 2가지다. 첫 번째, 발색이 좋아지도록 물감에 두께를 더한다. 두 번째, 데생과 마찬가지로 작업의 효율이 좋아진다. 흰색 상태인 캔버스에서 그리면 점차 검게 칠할 수밖에 없다. 밑바탕을 만든 화면이라면 물감은 불투명으로 칠할 수 있어서, 점차 진해질 뿐만 아니라 화면이 밝아지는 작업도 가능하다. 너무 밝지도 어둡지도 않은 「중간 명도」가 되도록 캔버스를 칠해두면, 밝은 쪽으로도, 어두운 쪽으로도 작업을 진행할 수 있다. 밝은 색~어두운 색까지 폭넓은 톤(색조)을 이용할 수 있게 되는 것이다.

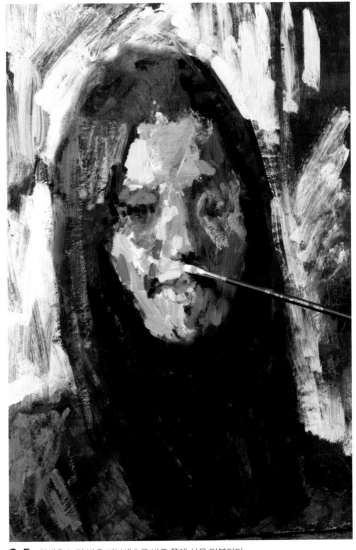

2-5 흰색을 늘린 밝은 피부색으로 밝은 쪽에 살을 덧붙인다.

3 경계를 만들거나 흐리게 다듬어 변화를 더한다

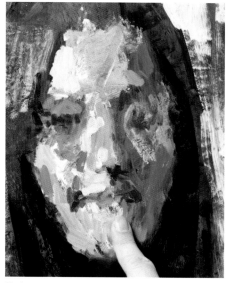

3-1 붓 터치를 손가락으로 다듬고, 밝은 쪽과 어두운 쪽을 매끄럽게 연결한다.

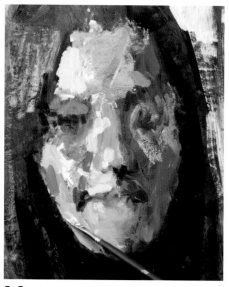

3-2 밝은 쪽의 경계를 선명하게 다듬는다(지금은 윤곽이 아니라 머리카락이 만드는 음영의 경계 부분).

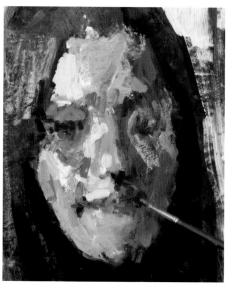

3-3 음영 쪽의 도드라지지 않는 부분을 흐릿하게 다듬는다(20분 경과. 여기까지가 포즈 1회).

3-4 2색과 흰색으로 약간 밝은 회색을 만든다.

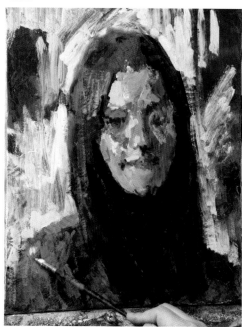

3-5 스웨터의 밝은 쪽을 밝은 회색으로 두껍게 칠한다.

3-6 붓의 자루 끝으로 긁어서 스웨터의 코를 표현.

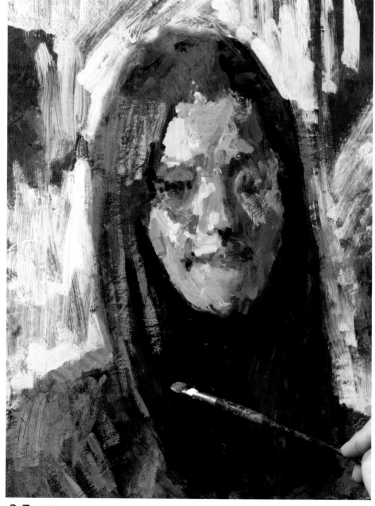

3-7 회색 물감으로 화면을 가볍게 긁듯이 터치를 넣어 머리카락에서 빛이 닿는 부분을 표현한다. 이 기법을 드라이 브러시라고 부른다.

4 빛과 음영의 계조를 늘려서 매끄럽게

*계조… 밝은 부분부터 어두운 부분까지의 색조나 농담의 단계를 가리킨다.

4-1 갈색을 많이 넣어 피부의 색감을 만든다.

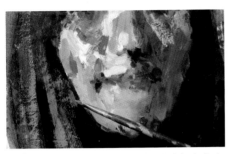

4-2 머리카락의 음영 안에 볼의 색을 올린다. 이 색조는 선명함을 눌러준다는 느낌.

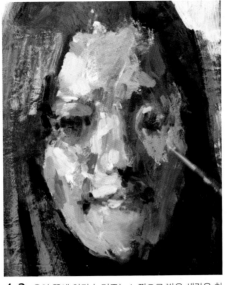

4-3 음영 쪽에 약간 눌러주는 느낌으로 밝은 색감을 칠한다(포즈 2회, 5분 경과).

4-4 음영 쪽을 칠했다면, 밝은 쪽에도 색을 올린다. 빛과 음영의 계조를 조절하면서 진행한다.

4-5 경계 부분을 살짝 어둡게 한다.

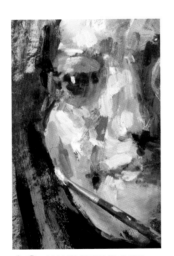

4-6 이 부분은 약간만 밝게 한다.

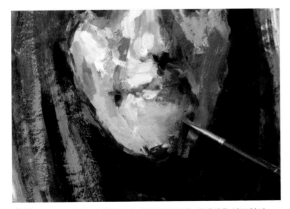

4-7 빛과 음영의 경계를 약간 어두워지게 해, 입체감을 강조한다.

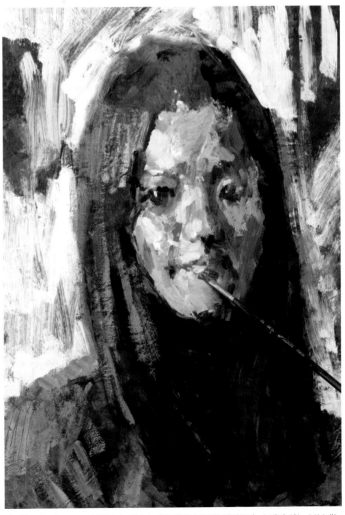

4-8 집중적으로 그린 부분과 거의 손대지 않은 부분을 정해둔다. 손대지 않는 부분에는 밑바탕의 색이 남는다.

5 「확실한 완성」보다 「구분」에 무게를 둔다

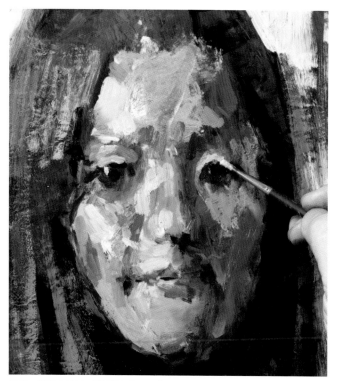

5-1 흰색을 많이 더한 밝은 색으로 세부를 묘사한다(포즈 2회, 10분 경과).

5-2 밝은 쪽의 터치를 손가락으로 다듬어 매끄럽게 연결한다.

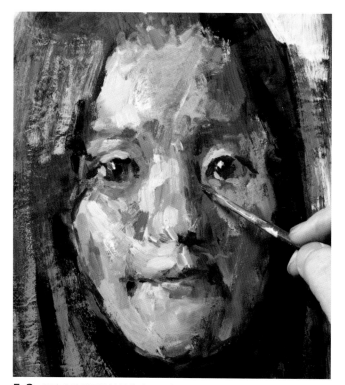

5-3 음영 속의 어두운 부분에 어두운 색으로 덧칠해 강조한다.

대비를 많이 만들어 「구분한다」

두껍게 칠하기	세밀하게 그리기	터치를 지우기
↑	↑	↑
얇게 칠하기	거칠게 그리기	
↓	↓	↓
칠하지 않기	그리지 않기	터치를 남기기

대비라는 말은 2가지를 비교해 차이와 특성이 명확해지도록 하는 것을 가리킨다. 색조 차이, 명암 차이, 형태나 밀도의 차이 등을 화면에 만드는 것이 그리는 작업이라고 할 수 있다.

▶모델의 포즈를 관찰하면서 「구분해서 그리고 싶은 부분」을 많이 찾아보자.

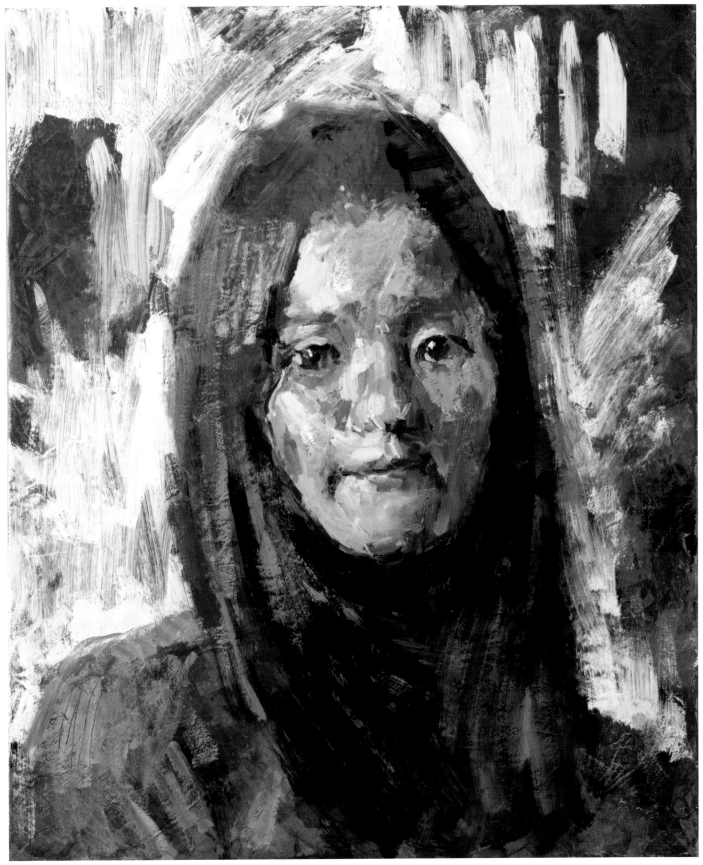

5-4 여기서 작업은 종료(20분 포즈×2회). 두껍게 칠하기, 얇게 칠하기, 칠하지 않고 밑바탕을 살린 부분이 「구분」된다. 세밀하게 그린 부분과 거칠게 그린 부분, 그리지 않은 부분의 차이, 색의 밝기 차이 등, 몇 가지 대비를 만들면서 작업을 진행한 작품. F8호 캔버스로 제작.

시간을 들여서 「바스트 쇼트」를 그린다

유화의 다양한 제작 방법을 알기 쉽게 설명하려고 같은 모델의 포즈를 예로 그렸습니다. 이번에는 바스트 쇼트 (가슴 위)를 꼼꼼하게 그리고, 그 순서를 살펴보겠습니다. 16페이지에 소개한 기본 13색을 사용해서 그렸습니다.

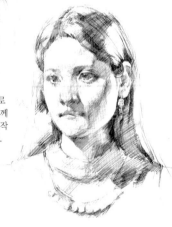

유화를 시작하기 전에 연필로 다양한 스케치를 그려서 포즈와 구도를 검토한다.

유화를 그리기 위한 스케치이므로 인물에 음영을 넣거나 배경을 함께 그려보면서 한 장의 그림으로 제작했을 때 어떤 느낌인지 확인한다.

1 처음은 빠르게 그릴 때와 마찬가지

1-1 밑바탕을 칠한 캔버스에 어두운 색 선으로 형태를 그리는 것은 빠르게 그리기와 같다. 화면의 형태(구도)를 확인.

1-2 화면 왼쪽의 배경은 약간 어두운 회색으로 칠해 얼굴의 형태가 드러나게 한다. 오른쪽 머리카락에는 더 어두운 색을 올린다.

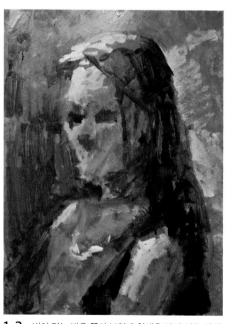

1-3 빛이 닿는 밝은 쪽의 부위에 흰색을 많이 섞은 회색, 음영이 되는 어두운 쪽의 부위에 어두운 회색을 칠한다.

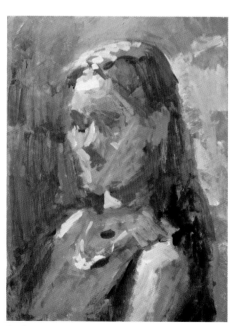

1-4 얼굴에 빛을 비추듯 밝은 색을 얹고, 음영에는 어두운 색을 칠하면서 진행한다. 더하거나 지우면서 조금씩 다듬는다.

2 말리고 덧칠한다

유화 물감은 일단 마르면(단단해지면), 위에 물감을 칠해도 떨어질 염려가 없다. 3일~1주일 정도 두면 마른 화면 위에 그릴 수 있으므로, 앞서 그린 부분을 망치지 않고 덧칠하는 것도 가능.

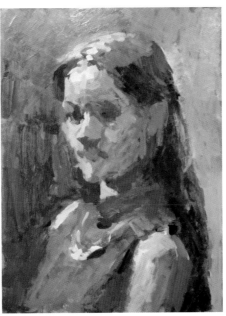

2-1 어느 정도 화면이 마른 뒤에 윗부분부터 조금씩 수정하고, 다시 말리는 과정을 반복한다. 화면 오른쪽의 배경에도 밝은 색을 덧칠한다.

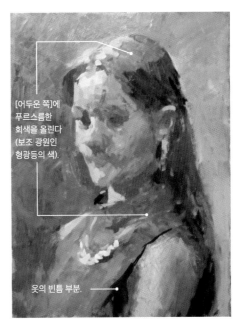

[어두운 쪽]에 푸르스름한 회색을 올린다 (보조 광원인 형광등의 색).

옷의 빈틈 부분.

2-2 어두운 색으로 옷과 몸 사이에 생기는 틈을 그린다.

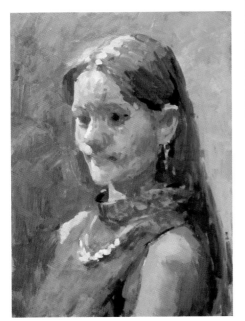

2-3 빛이 닿는 부분에 밝은 피부색을 올린다. 눈동자의 위치와 귀, 액세서리 등의 형태를 확인.

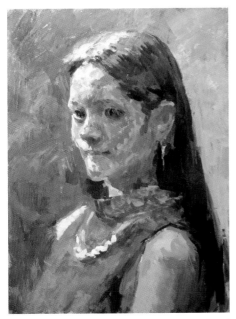

2-4 화면을 말리면서 밝은 쪽과 어두운 쪽을 교대로 진행한다.

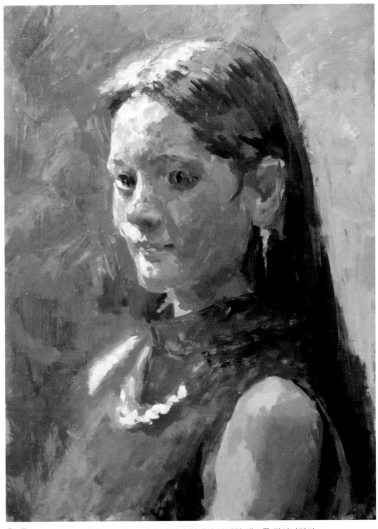

2-5 면을 따라서 터치를 올리고, 점차 인물의 형태와 복잡한 색조를 잡아나간다.

3 화면 전체의 「대비」를 의식하면서 진행한다

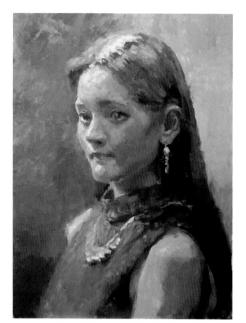

3-1 밝은 쪽과 음영 쪽이 이어지도록 터치를 조금씩 다듬는다.

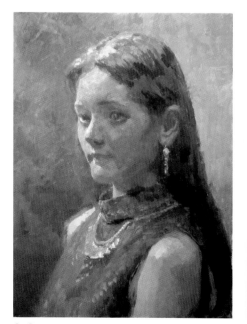

(1) 붓자국이 남은 화면의 단면도

(2) 돌출 부분(회색)의 물감을 다듬는다

(3) 화면이 평평해진 상태. 추가로 물감을 덧칠한다.

요철을 다듬어가면서 진행한다

붓자국이 남은 상태로 마르면 표면에 요철이 생겨 물감을 칠하기가 어려워집니다. 화면이 다 마른 다음 사포(거친 내수 사포를 추천)로 표면을 다듬으면 매끄럽게 칠할 수 있다.

편한 크기로 자른 사포를 화면에 대고 사포질한다.

3-2 내수 사포로 화면을 다듬는 모습. 화면에 수분이 남기 때문에 마른 천으로 전체를 닦는다.

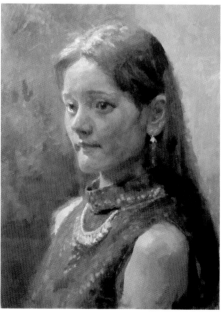

3-3 평탄해진 화면에 밝은 쪽과 어두운 쪽의 계조(단계)를 늘리면서 묘사한다.

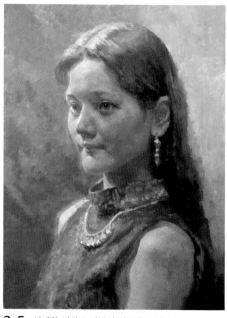

3-4 얼굴 각 부위와 액세서리 등의 세부적인 디테일을 다시 한 번 검토한다.

3-5 섬세한 터치로 피부의 밀도를 높인다.

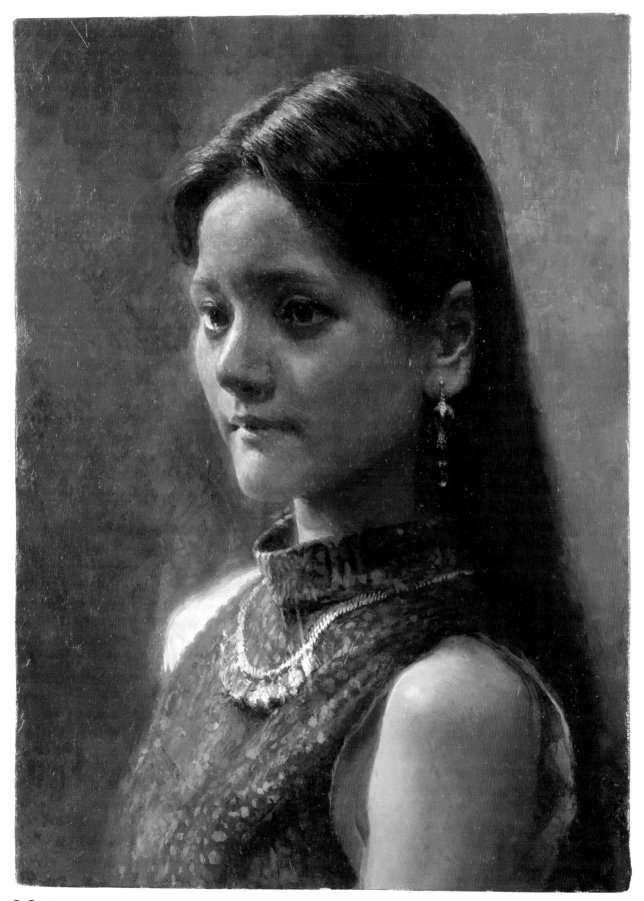

3-6 전체의 묘사가 충분해지면 완성.

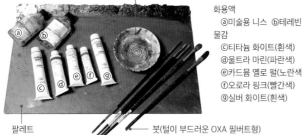
▲모델을 스케치하고, 포즈와 구도를 확인한다.

빠르게 그리기로 「전신」을 그린다

32페이지에서 설명한 「얼굴」을 그린 작품과 마찬가지로, 빠르게 그리기로 「전신」을 제작합니다. 색이 늘어서 빨간색, 노란색, 파란색과 흰색으로 그립니다. 팔레트와 붓은 「얼굴」에서 사용한 것과 같습니다.

빨간색(R), 노란색(Y), 파란색(B), 흰색(W)이 있으면 거의 대부분의 색채를 만들 수 있다. 자세한 내용은 59페이지에서 설명.

▲포즈와 구도를 확인하려고 연필로 그린 스케치. 전신이 다 화면에 들어가도록 밸런스를 생각하자. 왼발도 화면에 넣을 예정.

화용액을 담는 그릇

화용액
ⓐ미술용 니스 ⓑ테레빈
물감
ⓒ티타늄 화이트(흰색)
ⓓ울트라 마린(파란색)
ⓔ카드뮴 옐로 펄(노란색)
ⓕ오로라 핑크(빨간색)
ⓖ실버 화이트(흰색)

팔레트

붓(털이 부드러운 OXA 필버트형)

1 어두운 색과 밝은 색으로 시작한다

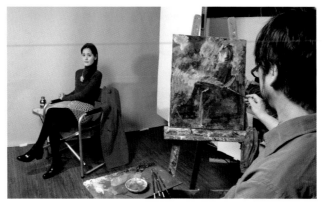

1-1 밑바탕을 칠한 캔버스에 어두운 색(파란색이 많이 들어간 색)과 밝은 색(흰색이 많이 들어간 색)으로 대강 명암을 구분해서 칠하고, 구도와 배치를 정한다.

1-2 팔레트 위에서 흰색, 노란색, 빨간색을 많이 섞고, 약간만 파란색을 넣어 색을 만든다. 황토색~적등색의 밝은 색감이 된다. 바닥, 코트, 피부색에 사용.

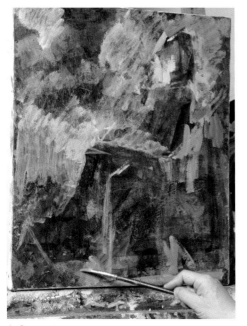

1-3 의자의 음영을 남기면서 바닥에 밝은 색을 올린다. 긁는 듯한 터치(드라이 브러시)로 그린다. 의자 등받이에 걸친 빨간색 코트도 색을 칠한다.

1-4 푸르스름한 어두운 색으로 다리의 타이즈 부분 등을 선명하게 칠한다. 의자 좌판의 선명한 녹색과 파이프의 형태 등도 함께 진행한다.

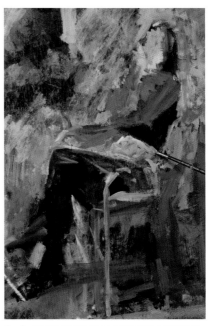

1-4 왼팔의 형태를 잡은 다음에 얼굴과 안쪽에 있는 손에 피부의 색을 올린다. 피부의 색은 코트의 빨간색과 비교하면 약한 느낌. 스커트의 형태도 그린다.

2 밝고 어두운 부분을 「구분한다」

2-1 밝은 부분을 칠할 때는 색에 흰색을 섞는 것보다는 흰색에 색을 더하는 방식이 좋다.

2-2 배경부터 칠해, 얼굴의 형태가 드러나게 한다.

2-3 빛을 표현하거나 음영을 넣어서, 각각 밝고 어두워지게 한다.

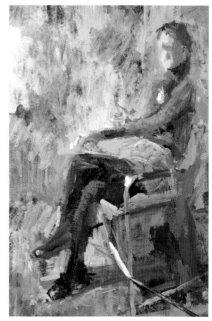

2-4 파이프 부분에 하이라이트(특히 밝게 보이는 부분)를 넣는다.

바깥쪽을 칠해 형태를 그린다.

2-5 오른쪽 무릎과 다리의 밝은 면을 칠해서 앞으로 부각시킨다.

2-6 팔레트에서뿐만 아니라 화면에서도 색을 섞어보자.

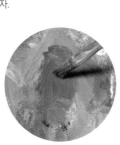

푸른 회색을 만들어 머리와 얼굴의 음영에 사용.

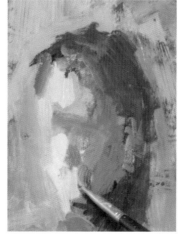

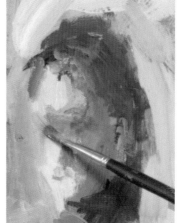

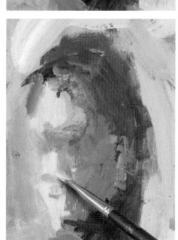

2-7 색을 더할 부분과 더하지 않을 부분을 구분해서 그린다.

3 큰 면에서 작은 면으로 진행한다.

3-1 조각처럼 큰 면을 깎아가면서 묘사한다.

3-2 음영 속의 형태를 터치로 덧칠한다.

3-3 밝고 작은 면을 그린다.

3-4 밝은 색을 사용해 구두의 형태를 바깥쪽부터 그린다.

모델 사진

F10호
캔버스로
제작.

3-5 이 정도에서 붓을 놓고, 약 1시간의 제작을 종료(15분 포즈×4회). 밑바탕의 색이 어두웠기 때문에 밝은 색이 많은 배색이 되었다. 포즈 전체의 인상을 짧은 시간 안에 그리는 것이 목적이므로, 세부는 그다지 신경 쓰지 않았다.

이 작품도 44페이지의 작업
과 동일한 방식으로 「큰 면
에서 작은 면으로」 밀도를
높여서 제작한 것.

「마노(瑪瑙)」,
2015년, 캔버스에 유채,
M15호

이 그림은 1년 이상 시간을 들여 그린 작품. 처음부터 세밀한 묘사를 하는 것이 아니라, 시간을 들여서 서서히 밀도를 높이면서 그린 작품. 작업을 진행할수록 화면의 밀도가 높아진다.

『블라디미르의 그리움
(ウラジーミルの慕情)』
2017년, 캔버스에 유채,
M30호

칼럼 **재료**

유화…대작을 그리는 데 필요한 준비

50페이지부터 책 집필을 위해 40호 유화를 제작. 시간을 들여 차분히 그리기 때문에 유화 물감과 화용액, 붓을 준비한다. 다른 물감을 섞어도 만들 수 없는 빨간색, 노란색, 파란색 물감은 여러 종류를 준비했다.

적자~청자 ⓒ 적등~황등

RV R RO
V O
BV YO
B Y
BG YG
G

청록~황록 ⓑ

ⓐ빨간색 + 노란색은 주황색 계열, ⓑ노란색+파란색은 녹색 계열, ⓒ파란색+빨간색은 보라색 계열이 된다. 2가지 색을 섞어서 만들 수 있는 주황색, 보라색은 튜브 물감을 준비하지 않아도 대응할 수 있다.

번트 시에나

32페이지에서 소개한 쓰기 편한 갈색.

물감·화용액 제공
주식회사 쿠사카베

물감

흰색은 성질이 다른 3종류를 사용.

혼색으로 만들 수 없는 투명한 녹색.

아이보리 블랙 피치 블랙

검은색은 색감이 다른 2종류를 준비.

화용액

테레빈유

캔(1000ml)

병(55ml)

전통적으로 사용했던 휘발성이 있는 기름으로 건성유와 섞어서 쓴다. 화용액은 차진 튜브 물감을 녹여서 그리기 쉽게 하거나, 정착이나 광택을 조절하는 등의 역할을 한다. 시작할 때는 테레빈을 많이 섞으면 붓질이 수월해진다.

포피 오일

캔(1000ml)

병(55ml)

양귀비(poppy) 씨앗으로 만든 건성유. 유화 물감은 건성 기름(린시드 오일 등)으로 만든다. 산화해 단단해지는 성질이 있어, 유화 물감을 화면에 고정되게 하거나 적당한 광택을 만드는 역할을 한다.

글로시 바니쉬

병(550ml)

병(55ml)

기본적인 사용법은 마무리할 때 화면에 칠하는 화용액. 테레빈, 포피 오일, 글로시 바니쉬를 섞어서 미술용으로 사용한다. 합성수지가 포함되어 있어 빨리 마르고, 광택이 있는 화면이 된다.

붓

ox.A. 8호

ox.A. 6호

ox.A. 4호

ox.A. 2호

SK 0호

SK LLA 00호

SK LLA 000호

OXA(옥스) 필버트형

옥스(소귀에 사란 털)로 만든 부드러운 붓.
필버트형의 붓끝은 평붓의 붓끝을 곡선으로 다듬어 놓은 형태다.
붓터치가 매끄럽다.

담비털 붓

시베리아산 담비털을 사용한 둥근붓(0호)와 극세필(00호, 000호).
탄력이 좋은 부드러운 털로 된 붓이며 세부 묘사에 적합하다.
SK.LLA는 붓 끝이 길어서 가는 선을 긋는 데 최적이다.

모델을 비추는 빛의 방향

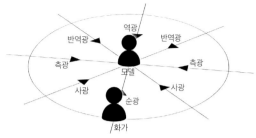

사실적인 그림체는 빛의 방향과 강도, 면적 등이 중요한 요소입니다. 빛을 발산하는 것을 「광원」이라고 부릅니다. 이번에는 투영용 라이트를 광원으로 밝은 부분과 음영의 형태를 관찰했습니다.

방향과 실제 모습을 검증해 보자

*중심선… 사람처럼 좌우 대칭인 생물의 중앙을 세로 방향으로 관통하는 가상의 선을 가리킨다.

측광

모델에게 옆에서 들어오는 빛을 비춘 상태. 정면 얼굴은 코 라인(중심선)을 경계로 좌우의 밝기 차이가 또렷하고, 명암 대비가 강해진다. 빛과 음영의 비율을 5 : 5정도.

반측면 얼굴에, 화면 왼쪽에서 빛이 들어오는 예. 모델의 왼쪽 관자놀이에서 광대뼈를 지나는 빛과 음영의 경계선(능선)을 쉽게 구분할 수 있다.

*능선…면과 면을 맞닿은 부분에 생기는 미세하게 돌출된 라인.

역광

모델 뒤에서 빛이 들어오는 상태. 정면 얼굴은 대부분 그늘이 지고, 명확하지 않다. 음영 안은 어둡고 대비가 약하다.

반측면 얼굴에, 측광에 가까운 역광이 비추는 예. 옆얼굴의 가장자리가 밝게 보인다.

순광

모델의 정면으로 빛이 들어오는 상태. 전체가 밝고, 각 부분을 관찰하기 쉽지만 평면처럼 되기 쉽다. 사진은 빛이 약간 비스듬히 들어와 목에 음영이 생기므로, 평면으로 보이지 않는다.

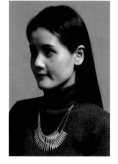

사광에 가까운 순광의 예. 이 예에서는 빛과 음영의 비율이 7 : 3정도.

빛을 표현한 전형적인 예(사진 용어)

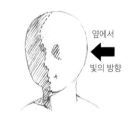

스플릿(split)

측광과 거의 같다. 나눈다(split)는 의미대로 밝은 쪽과 음영 쪽이 명확하게 나뉜다.

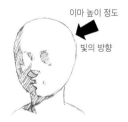

루프(loop)

비스듬한 빛. 코 아래에 생기는 그림자가 원형이다(그림에서는 음영 속에 들어간 상태). 음영 쪽의 눈에 빛이 닿아서 형태가 보인다.

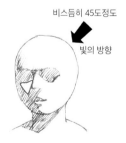

렘브란트(Rembrandt)

빛과 음영을 효과적으로 그린 네덜란드 화가의 이름이 붙었다. 높이 45도 정도, 중심선을 기준으로 45도 각도로 빛을 비춰, 음영 쪽에 삼각형의 하이라이트를 만든다.

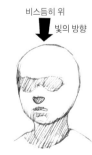

버터플라이(butterfly)

코 아래의 음영이 나비 모양으로 보인다. 턱 주위와 목에 음영이 생긴다. 49페이지의 톱 라이트는 수직이지만, 이 경우에는 전방에서 비스듬히 빛이 들어와서 얼굴은 밝다.

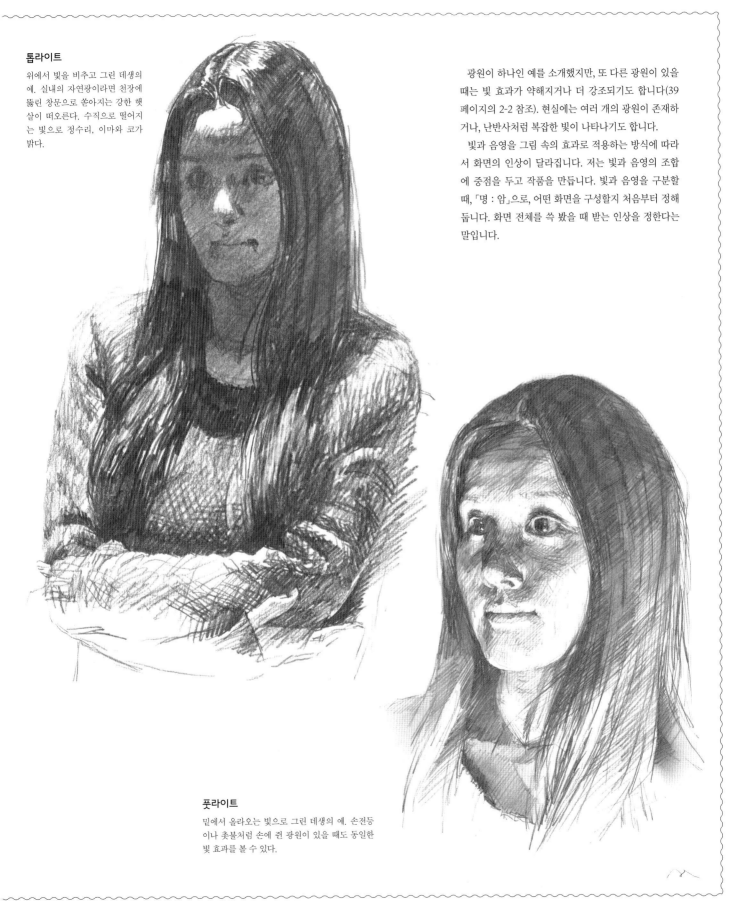

톱라이트

위에서 빛을 비추고 그린 데생의 예. 실내의 자연광이라면 천장에 뚫린 창문으로 쏟아지는 강한 햇살이 떠오른다. 수직으로 떨어지는 빛으로 정수리, 이마와 코가 밝다.

광원이 하나인 예를 소개했지만, 또 다른 광원이 있을 때는 빛 효과가 약해지거나 더 강조되기도 합니다(39페이지의 2-2 참조). 현실에는 여러 개의 광원이 존재하거나, 난반사처럼 복잡한 빛이 나타나기도 합니다.

빛과 음영을 그림 속의 효과로 적용하는 방식에 따라서 화면의 인상이 달라집니다. 저는 빛과 음영의 조합에 중점을 두고 작품을 만듭니다. 빛과 음영을 구분할 때, 「명 : 암」으로, 어떤 화면을 구성할지 처음부터 정해둡니다. 화면 전체를 쓱 봤을 때 받는 인상을 정한다는 말입니다.

풋라이트

밑에서 올라오는 빛으로 그린 데생의 예. 손전등이나 촛불처럼 손에 쥔 광원이 있을 때도 동일한 빛 효과를 볼 수 있다.

의자에 앉아 다리를 뻗은 인물을 그린다

40호의 유화를 충분히 시간을 들여 제작합니다. 인물의 포즈를 그릴 때는 긴 시간의 작업이 지겹지 않도록 「재미」를 노린 부분을 항상 만들려고 합니다. 코스튬을 고르고, 포즈를 음미하는 과정부터 살펴보겠습니다.

▲빛을 비추는 방식은 무척 중요한 요소.

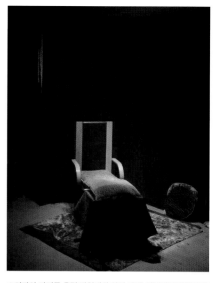

▲의자와 다리를 올릴 받침대의 위치 관계. 위에서 조명을 비춘 무대 장치가 모델을 기다린다.

목적 중 하나인 코스튬 표현

스커트
프릴과 레이스를 곁들인 검은색 개더 스커트(주름치마).

헤드드레스(head dress)
레이스와 리본을 붙인 장신구는 머리에 변화를 더하는 중요한 아이템.

블라우스
소맷부리를 접어서 커프스 단추(cuffs button)로 잠그는 형태이지만, 그대로 펼친 채로 착용하고, 가장자리에 레이스 부분을 그려 넣었다.

토르소(의상 확인용 몸통 모형)에 스커트를 입힌 상태. 속에 있는 파니에가 보이도록 스커트를 일부 젖혔다.

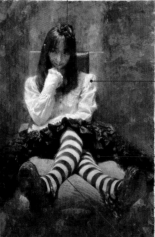

완성 작품. 검은색 스커트와 흰색 블라우스를 착용. 앉은 포즈로 턱을 괸 몸짓을 그렸다.

드로어즈(drawers)
반바지 같은 속옷. 앉은 포즈에서는 완전히 가려지지만, 파니에 속에 착용했다.

구두
「고딕 앤드 롤리타」 패션 스타일에는 끝이 둥글고 밑창이 두꺼운 구두가 잘 어울린다.

파니에(panier)
풍성한 스커트의 형태를 잡으려고 속에 착용한다. 탄력이 있는 화학섬유로 만든 튈(tulle)을 여러 겹으로 겹친 것이다.

오버 니 삭스(over knee socks)
줄무늬 양말이 그림 속에서 변화를 만든다. 앞으로 뻗은 다리는 묘사의 포인트다.

수채 스케치로 포즈 검토

유화를 그리기 전에 수채 스케치를 제작해 포즈와 구도를 검토합니다. 물론 수채화를 그리기 전에 연필로 습작을 했습니다(140페이지 참조).

제가 준비한 모델용 코스튬 중에 흰색 원피스와 스커트 등 조합을 바꿔가면서 입어보고, 모델에게 어울리는 복장을 골랐습니다. 최종적으로 흰색 블라우스에 검은색 치마를 선택하고, 의자에 앉아 받침대에 다리를 올린 포즈가 되었습니다.

앉은 포즈로 정한 뒤에 그리는 각도와 다리의 형태(발끝을 팔(八)자로 벌리거나, 다리를 교차시키거나)를 다양하게 시험했습니다. 정면에서 보고 앞으로 내민 줄무늬 양말과 구두가 화면에 재미 포인트를 만들어 주는 세 번째 수채 스케치의 포즈를 유화로 그리기로 했습니다.

색을 무조건 올려보자

유화 전에 수채를 그리는 이유는 색을 올려보고 화면 구성이 어떤지 느낌을 확인하기 위해서입니다. 전체적 인상을 확인하는 데는 작은 화면이 좋습니다. 이번에 수채화로 확인한 것은 「흰색과 검은색의 밸런스」와 「음영의 밸런스」입니다. 코스튬이 흑과 백으로 이루어져 있으므로, 화면에서 각각의 색이 차지하는 비율을 검토합니다. 수채는 수정이 어렵다는 인식이 강한 것 같습니다만, 얼마든지 고칠 수 있습니다. 「틀리면 고치면 돼!」라는 마음으로 계속 그립니다. 다음 페이지부터 습작으로 그린 3점의 수채 스케치 제작의 프로세스를 소개합니다.

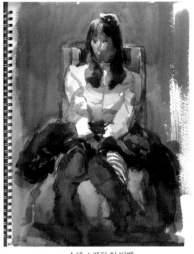

수채 스케치 첫 번째
수채지 스케치북 F4호로 제작.

수채 스케치 두 번째

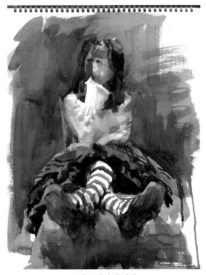

수채 스케치 세 번째

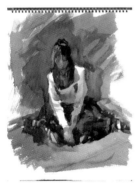

◀바닥에 직접 앉을 때의, 여성이 아니면 하기 힘든 포즈도 도중에 1점 그려보았다.

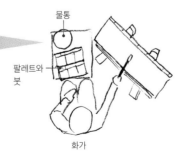

모델

물통

팔레트와 붓

화가

모델을 보면서 색을 비교하고 섞을 수 있도록, 팔레트는 정면에 둔다. 흰색과 검은색 옷은 다른 색의 영향을 받기 쉬워서 편하게 다양한 색을 넣어볼 수 있다.

수채 스케치 첫 작품···제작 프로세스

1 물을 많이 섞어서 녹인 물감을 화면에 올린다. 평붓의 터치를 살려가면서 큰 형태를 잡는다.

2 연필 밑그림을 생략하고 계속 물감을 덧칠하거나 번지게 한다. 배경부터 색을 올리면, 부담 없이 진행할 수 있다.

3 이렇게 화면이 마르기 전에 물을 많이 섞은 물감을 칠하는 방법을 담채라고 부른다.

4 옅은 색감으로 대강 형태가 드러나면, 배경 쪽에 진한 색을 올려서 의자와 인물이 도드라지게 한다.

5 색이 진한 배경, 스커트의 밸런스를 살피면서 발바닥에 색을 올려본다. 화면 앞쪽에는 먼저 칠한 물감이 번져서 보기 좋게 흐려진 상태다.

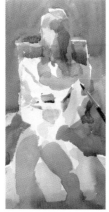

6 인물의 색감과 의자 등받이에 색을 칠한다.

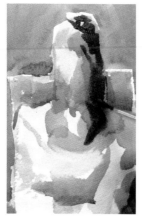

7 머리의 음영 쪽에 거무스름한 색을 넣어 머리카락과 헤어드레스를 그린다. 옥스붓(47페이지 참조)으로 바꿔서 선의 터치를 살린다.

8 머리의 음영이 되는 면에 터치를 넣은 다음, 밝은 쪽의 머리카락을 적갈색으로 그린다.

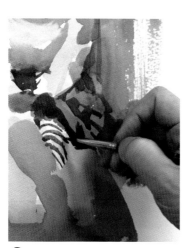

9 스커트의 프릴과 그림의 포인트가 되는 긴 양말의 줄무늬를 그린다.

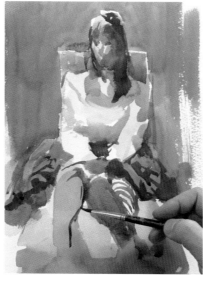

10 팔(八)자인 발바닥의 형태를 잡는다. 발바닥을 그리면 재밌어질 것 같은 느낌.

11 첫 번째 스케치 종료. 20분 포즈로 그리고, 두 번째로 넘어간다.

수채 스케치 두 번째 작품···제작 프로세스

1 다음은 비스듬한 위치에서 같은 포즈를 보고 그린다. 파란색과 갈색을 섞은 색에 물을 많이 탄 옅은 색으로 인체의 자세를 잡는다. 시작은 평붓으로.

2 의자 등받이에 색을 올리고, 머리의 음영 쪽에 거무스름한 색을 칠한다.

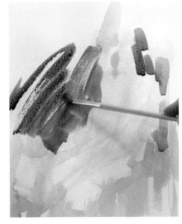

3 배경 쪽에 진한 색을 올려 형태가 드러나게 한다. 실루엣처럼 인물이 도드라진다.

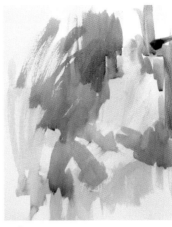

4 배경과 비교하면서 발바닥, 스커트의 색을 칠한다. 붓을 빠르게 움직인 부분은 긁은 듯한 효과가 나타난다.

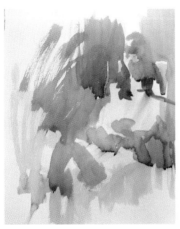

5 머리의 밝은 쪽은 불그스름한 갈색, 음영 쪽은 어두운 색으로 칠한다.

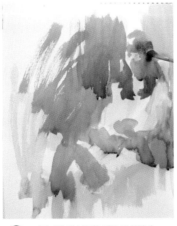

6 머리카락에 어두운 색을 덧칠한다.

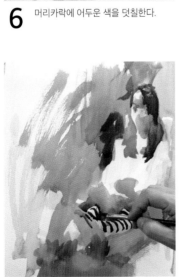

7 쿠션의 색을 바깥쪽부터 칠해 발의 위치를 잡는다.

8 양말의 줄무늬를 표현하면 다리에 깊이(멀고 가까움)가 생긴다. 선을 옥스붓(47페이지 참조)으로 그린다.

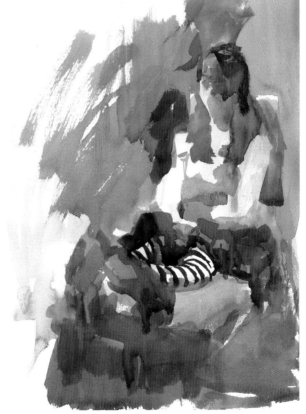

9 두 번째 스케치 완료.

수채 스케치 세 번째 작품…제작 프로세스

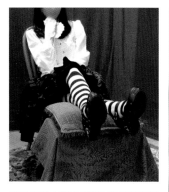

연필로 그린 습작(140페이지 참조)인 「다리를 꼰 포즈」를 수채화로 시험해 본다.

1 펑붓으로 선을 그어 대강 위치를 잡는다.

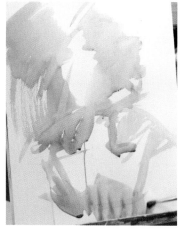

2 밝은 부분과 어두운 부분을 비교하여 대략 적으로 칠한다.

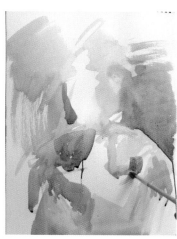

3 어두운 배경과 스커트와 비교해 발바닥의 검정이 너무 강하지 않도록 한다.

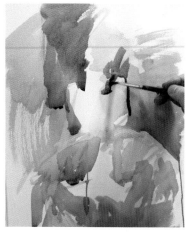

4 배경을 더 어둡게 하고, 머리에서 소매까지 어두운 쪽부터 색을 올린다.

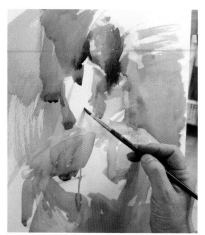

5 소매의 음영 부분에 파란색을 더한다.

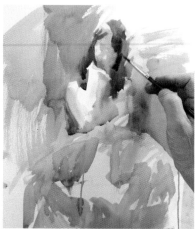

6 머리카락에 어두운 색을 칠한다. 보이는 부분을 그리고, 보이지 않는 부분은 그리지 않는다.

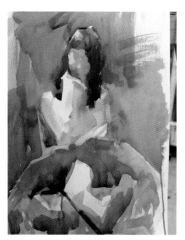

7 안쪽에 있는 스커트와 앞쪽에 있는 발바 닥의 어두운 정도가 같아지지 않도록 주 의해서 진행한다.

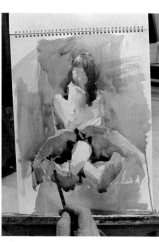

8 스커트 주름의 어두운 부분은 위치에 따라서 다르게 보인다.

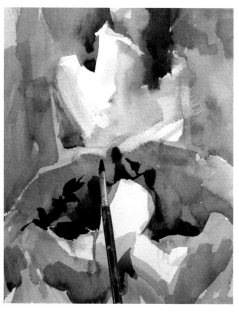

9 음영의 형태를 터치로 그린다.

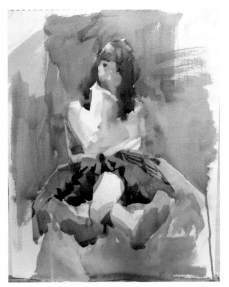

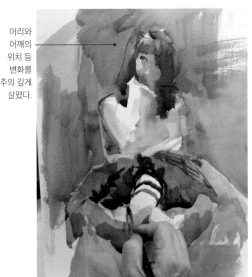

머리와 어깨의 위치 등 변화를 주의 깊게 살폈다.

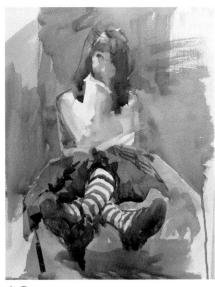

10 눈의 위치를 잡은 시점에 20분이 경과하여 모델의 첫 번째 포즈가 종료. 좀 더 그리고 싶어서 20분을 더 그리기로 했다.

11 휴식을 취하고 다시 그린다. 수채 물감은 마르면 색감이 밝아진다. 스커트 프릴의 음영을 덧칠하고, 다리에 줄무늬를 넣는다.

12 그림의 포인트가 될 만한 재미있는 부분을 찾는다. 교차한 다리의 형태 등을 묘사한다. 좌우의 강도가 다른 스커트의 검은 음영은 흥미로운 부분.

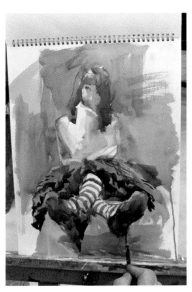

13 구두 옆면과 바닥의 어둠을 조절. 화면 전체가 어둡지만, 빛을 받는 다리와 블라우스가 도드라진다.

14 머리(눈의 위치)의 기울기를 약간 수정해 본다.

15 기울기를 수정해서 그리고, 어느 쪽의 각도가 좋은지 검토.

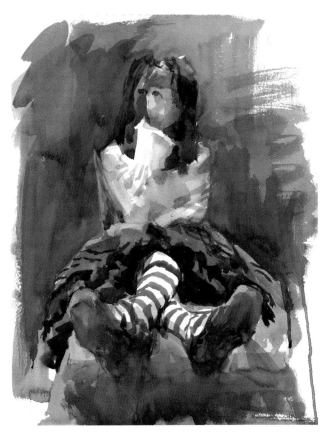

16 세 번째 스케치 완료. 블라우스 소매는 푸르스름한 부분과 노르스름한 부분을 구분했다. 눈을 옮겼지만 이전의 위치도 남겨둔다. 어떤 부분에서는 음영 표현을 우선, 어떤 부분에서는 색을 우선해서 그린다. 재미있는 포인트가 많아서 차분히 제작할 수 있을 듯하여 이 포즈를 유화로 그리기로 했다.

참고 작품…발을 내민 포즈

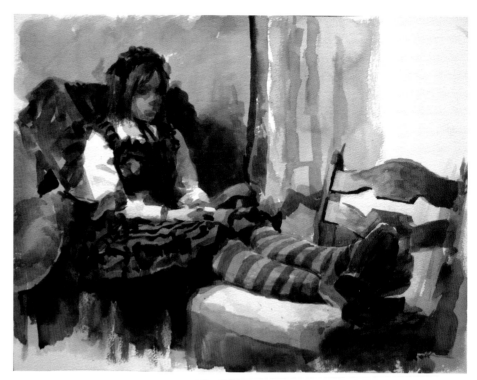

▶고딕 앤드 롤리타 컨셉의 흰색과 검은색의 옷, 줄무늬 타이즈를 신고, 의자 위에 다리를 올린 모델을 비스듬한 위치에서 포착한 수채 스케치. 구두를 신은 발을 교차하고 발바닥을 드러낸, 이번에 그린 작품과 비슷한 포즈.

『My hobby 습작』, 2007년, 수채지에 수채, 6호

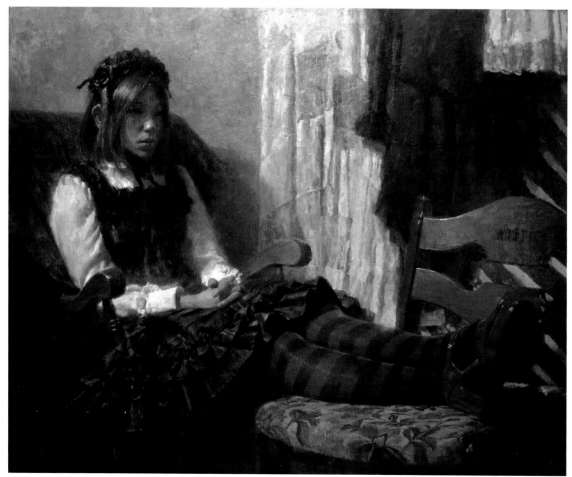

◀위의 습작은 이 유화를 위해 제작한 것이다. 다리를 뻗은 포즈는 인체를 그린다는 관점에서 보면 편리한 포즈다. 다리를 뻗고 상반신을 세운 포즈를 그리고 싶을 때는 이 자세가 알맞다. 선 포즈보다 모델의 부담이 덜한 만큼, 장시간 제작에 적합하다.

『My hobby』, 2008년, 캔버스에 유채, F40호

수채화…스케치와 습작, 큰 작품부터 일러스트 제작까지

▲애용하는 수채 팔레트.

물감

◀쿠사카베 전문가용 투명수채물감 24색 세트. 이 회사는 어떤 색인지 이미지를 파악하기 쉽도록 물감에 이름을 추가로 붙였다. 예를 들면, 「오로라 핑크」라는 선명한 분홍색에는 「형광모란(蛍光牡丹)」이라는 이름을 붙였다.

▶30색용 수채화 팔레트에 24색의 물감 튜브를 임시로 나열한 예. 순서에 원칙은 없으니, 무지개의 순서나 명암의 순서 등, 원하는 대로 나열하면 된다. 이번에는 대강 색상환의 순서로 24색을 배치했다. 빈 부분에는 원하는 색을 찾아서 채우는 즐거움이 있다. 수채화의 기본적인 기법 등은 기존에 출간했던 『수채화를 그리는 기본』에서 설명했다.

물감 제공 주식회사 쿠사카베

붓

▶붓은 다양하게 사용한다. 일본 민속화나 디자인용 평붓과 둥근붓, 면상필, 나일론 붓 등의 수채화용, 유화에도 사용하는 옥스붓 등. 솔은 화면을 물로 적시거나 넓은 면에 물감을 칠할 때 편리하다. 붓끝이 손상되지 않도록 두루마리에 감아서 휴대한다.

큰 화면(P40호)의 실전 프로세스

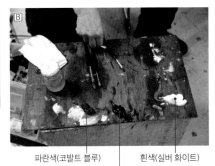

파란색(코발트 블루)　　흰색(실버 화이트)

갈색(번트 시에나)

밑바탕을 4겹 칠한 캔버스를 미리 준비. 파란색, 갈색, 빨간색, 노란색 등을 글로시 바니쉬로 녹여서 칠하면서 섞는다(사진A). 팔레트에 파란색, 갈색, 흰색을 꺼내서(사진B), 32페이지의 빠르게 그리기에서「얼굴」을 그리는 순서와 마찬가지로 어두운 색(갈색+파란색)으로 시작한다.

1-1　구도의 형태를 잡는 방법은 54페이지와 같다. 인체의 축을 잡는다.

1-2　파란색과 흰색을 섞어서 배경을 칠해 실루엣이 드러나게 한다.

1-3　갈색과 파란색을 섞어 약간 난색의 어두운 색을 만들어 스커트 부분에 올린다. 최대한 도형으로 칠한다.

1-4　색을 하나 더 추가, 노란색을 늘린다(카드뮴 옐로 라이트). 흰색, 노란색을 섞어 다리의 위치를 잡는다.

1-5　밝은 소매의 형태 등을 대강 그린다.

흰색이 많다(처음에는 실버 화이트, 필요에 따라서 티타늄 화이트)

명　↑

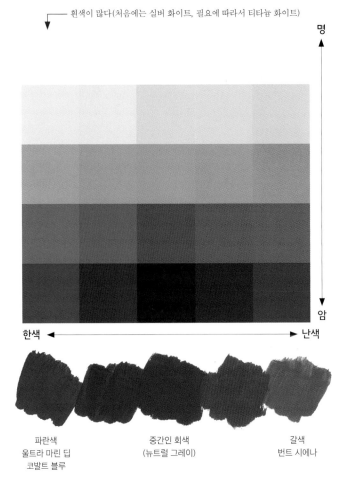

한색　←　　　→　난색

암　↓

파란색
울트라 마린 딥
코발트 블루

중간인 회색
(뉴트럴 그레이)

갈색
번트 시에나

한색의 어두운 색(파란색)과 난색의 어두운 색(갈색)을 준비하고, 비율을 조절해서 섞는다. 파란색이 많으면 차가운 회색, 갈색이 많으면 따뜻한 회색이 된다. 흰색을 더하면 밝기(명도)를 조절할 수 있다. 갈색과 파란색에 흰색을 더한 회색 상태의 계조를 사용하면, 색감을 관찰하면서 데생을 하듯이 형태를 그릴 수 있다. 밝기뿐이라면 흰색과 검은색 물감만으로 그릴 수 있지만, 한색과 난색의 색조를 사용하는 방법은 더 많은 색채를 다루기 전에 색을 구분하는 데 유효하다.

오전 10시 35분

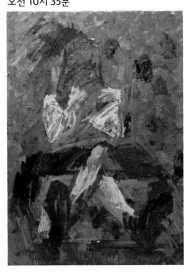

1-6　포즈 자체의 축인 구조를 잡았다. 윤곽선을 이용해 그리면 중간에 형태를 수정할 수가 없게 되므로, 물감으로 데생을 하는 것을 목표로 한다. 앞쪽의 발에서 안쪽의 머리까지 깊이가 있는 구도이므로, 각 부위의 비율을 확인하면서 진행한다. 움직임의 방향과 형태의 흐름을 보면서 한색과 난색의 명암을 나눈다.

빨간색(R), 노란색(Y), 파란색(B)과 흰색이 있으면 거의 모든 색채를 만들 수 있다

물감의 3원색은 RYB(빨강, 노랑, 파랑)이라고 생각하면 전통적인 물감의 색 이미지를 떠올리기 쉽다. 빨간색, 노란색, 파란색 물감만 해도, 종류가 수없이 많은 이유는 다양한 물질(주로 안료라고 부르는 색의 가루)로 만들기 때문이다. 안료에 따라서 투명, 불투명 등 다양한 성질을 가진 물감이 생기므로, 색을 섞거나 덧칠하는 기법 또한 다양하다. 원하는 2가지 원색을 선택해 제작하면 된다.

빨간색, 노란색, 파란색의 색상환
가까운 위치의 2가지 원색을 섞어서 색을 늘린다.

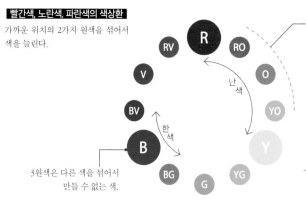

3원색은 다른 색을 섞어서 만들 수 없는 색.

3원색인 빨간색(R)과 노란색(Y) 사이에 있는 RO(적등색), O(오렌지색), YO(황등색)은 R과 Y를 섞은 것으로 2차색이라고 부른다.

* 한색과 난색…청자색~파란색 등의 차가운 느낌의 색감은 한색, 빨간색~황등색 등의 따뜻한 느낌의 색감은 난색이라고 부른다. 보라색과 녹색 등 어느 쪽에도 해당되지 않는 색을 중성색이라고 한다.

3색으로 회색을 만들 수 있다
3원색의 비율을 바꿔서 섞으면, 색감이 있는 회색이 된다. 3원색을 균형 있게 섞으면 뉴트럴 그레이(중앙의 NGr)가 된다. 원색 하나와 2차색을 섞어도 회색이 생기는 것을 알 수 있다. 선명했던 3원색이 색을 섞을수록 탁해진다. 화면에 칠한 색의 대부분은 색감이 있는 회색이다.

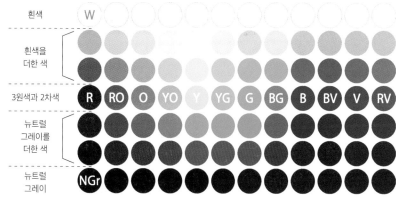

색상환에 있는 색을 가로로 나열하고, 흰색과 뉴트럴 그레이를 섞은 색과 함께 배치한 것. R, Y, B와 W를 섞으면 그릴 때 필요한 대부분의 색을 만들 수 있다. 색을 섞을 때는 색감(색조), 색의 밝기(명도), 색의 선명함(채도)을 확인하면서 진행하므로, 물감의 수는 줄이는 편이 알기 쉽다.

평면적인 면으로 칠한다
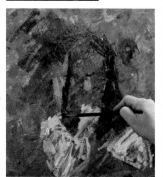

1-7 머리카락 다발의 면에 색을 올린다.

입체적인 면으로 칠한다

1-8 광대뼈의 비스듬한 면에 밝은 색을 올린다.

1-9 다리도 입체적인 면부터 시작한다.

1-10 어두운 색으로 검정 줄무늬를 긋는다.

오전 10시 59분

1-11 컬러풀한 밑바탕을 칠한 캔버스에 명암의 밑그림을 만들 의도로 그리고, 인체의 움직임과 구조를 파악한다. 면으로 칠한 이유는 시각적으로 모델과 화면을 빠르게 비교할 수 있는 상태로 만들기 위해서다.

② 형태가 있는 밑바탕을 올린다

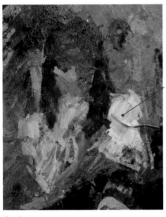

2-1 페인팅 나이프로 펼쳐서 흰색에 가까운 밑바탕을 만든다. 옷의 흰색을 더 하얗게 표현하게 위해서.

눌러서 펼치듯이 칠한다.

모델이 없으면 배경은 칠할 수 없으므로 포즈를 잡은 시간은 기본적으로 전부 활용된다.

2-2 모델의 형태에 알맞게 배경도 칠한다. 인물만 그리는 것이 아니라 전체에 색을 올린다.

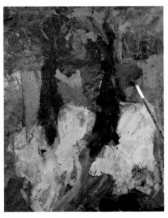

2-3 의자 등받이의 형태와 색감을 잡는다. 적갈색 가죽은 씌운 부분.

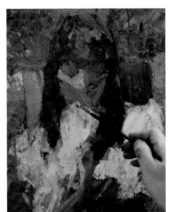

2-4 얼굴의 색과 비교하면서 소맷부리로 살짝 드러난 손가락 끝에 색을 올린다.

2-5 파란색, 갈색, 흰색으로 데생하듯 그리고, 노란색과 분홍색을 늘려서 다양한 회색을 만든다. 흰색, 갈색, 노란색, 분홍색을 섞어 만든 따뜻한 회색으로 양말의 밝은 부분을 그린다.

오전 11시 11분

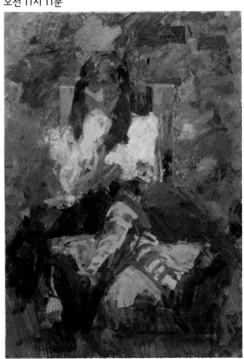

2-6 화면 왼쪽 위에서 비치는 빛에 의해 부각되는 블라우스와 다리, 앞쪽 쿠션 등의 밝은 쪽을 칠한다. 줄무늬는 「일단 그어 본」 상태. 허리가 보이지 않는 위치이므로 형태끼리 어떻게 연결되는지에 주의한다.

팔레트 위에 다양한 색이 계속 생긴다

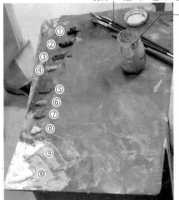

붓(부드러운 옥스 필버트형)

화용액을 담은 유리병
(테레빈과 글로시 바니쉬를 섞고, 포피 오일을 더한 것)

①번트 시에나
②울트라 마린 딥
③코발트 블루
④버지터 블루(평소에는 쓰지 않지만, 마침 그냥 있어서 쓴 색)
⑤오로라 핑크
⑥프레시 핑크
⑦카드뮴 레드 오렌지
⑧카드뮴 옐로 라이트
⑨실버 화이트
⑩티타늄 화이트

필요에 따라서 물감의 종류를 늘려나간다. 물감은 섞을 뿐만 아니라 덧칠하거나 2가지 색을 나란히 칠하면 「섞은 것처럼 보인다」. 물감의 색은 많으면 많을수록 더 선명한 색을 만들 수 있다. 물감의 성질이 다양해 용도를 구분할 수 있지만, 너무 많아도 준비가 힘들다. 적당히, 활용할 수 있는 범위 내에서 개수를 정하는 게 좋다.

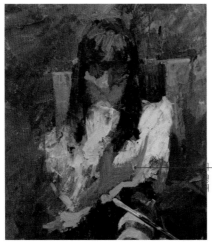

2-7 줄무늬의 밝은 흰색 줄을 그리고, 다리의 면을 잡는다. 검은 줄을 그려서 면을 파악할 수 있다. 입체를 모델링할 때와 동일하게 처리한다.

2-8 왼팔의 형태를 잡는다. 가슴 부분 음영의 형태와 소매에 있는 밝은 면의 흐름을 잡으면 스커트의 형태가 드러난다.

가슴 부분 음영

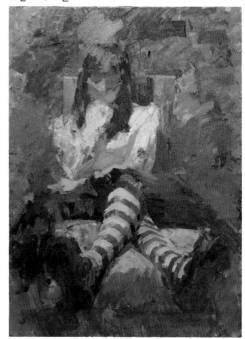

2-9 형태를 따라서 곡면을 파악하고 줄무늬를 그리면 다리의 입체감이 살아난다. 위로 향하는 면이 밝은 쪽이다.

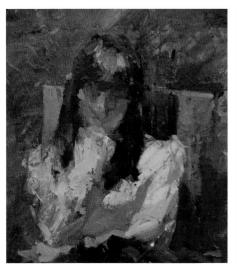

2-10 왼쪽 소매 음영 쪽에 한색과 난색의 회색을 칠한다.

2-11 오른쪽 소매도 처리한다.

오전 12시 12분

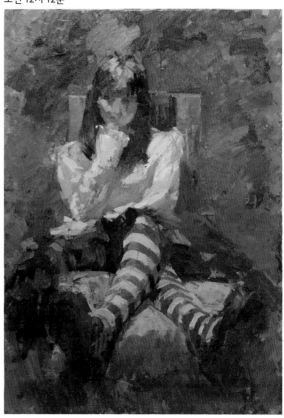

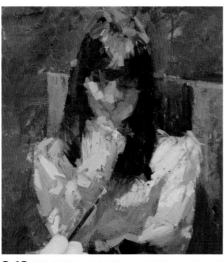

2-12 얼굴의 밝은 면에 빛을 비추듯이 색을 칠한다. 아래의, 이전에 그린 형태를 다시 그리는 일이 없도록 작게 여러 번 터치를 올린다.

2-13 양말의 줄무늬와 블라우스의 명암을 비교하고, 물감을 섞어 색을 만들면서 진행한다.

2-14 스커트의 밝은 면과 주름의 형태도 조금씩 그려 넣고, 볼륨감이나 음영 쪽과 비교한다. 쿠션과 다리가 닿은 부분을 잘 관찰하여 인체의 무게를 나타낸다. 오전 작업은 이것으로 마치고 잠깐 휴식.

3-1 줄무늬는 다리의 형태에 따라 변하는 작은 면의 집합체다. 흰색부터 칠하거나 혹은 검은색부터 칠하는 식으로 밝은 쪽과 어두운 쪽을 구분해서 칠한다.

3-2 화면을 신문지로 누르면 화면의 유분을 흡수한다(기름 빼기라고도 한다). 칠한 부분에 기름이 많으면 색이 잘 겹치지 않는다. 기름 빼기를 하면 물감을 덧칠하기 쉽다.

3-3 다시 위쪽의 밝은 면에 물감을 올린다. 오른쪽 다리 정강이뼈(경골)의 단단한 면이 위로 향한 상태. 교차한 왼쪽 다리와 아래에 있는 오른쪽 다리의 밝은 면을 비교하면서 진행한다.

3-6 흰색 블라우스의 가슴 부분에 생기는 음영에는 오렌지색의 따뜻한 회색을 사용. 소매 바깥쪽에는 푸르스름한 차가운 회색을 칠한다.

3-4 주름이 만드는 음영의 형태를 칠하고, 초점을 맞출 부분을 구상한다. 검은 스커트는 다양한 색감의 회색으로 그리므로, 어두운 부분에 검은색(피치 블랙)을 쓸 수 있다.

3-5 줄무늬의 색감과 스커트 음영의 어두운 정도를 비교. 흰색과 검은색을 동시에 보이도록 했다.

3-7 머리에도 음영 쪽은 푸르스름한 회색, 밝은 쪽은 불그스름한 회색 등을 사용.

위에서 쏟아지는 빛을 다양한 색으로 표현

49페이지에 게재한 톱라이트의 데생처럼 위에서 쏟아지는 빛은 이마와 코, 볼의 돌출된 면을 밝게 비춘다. 흰색, 분홍색, 노란색을 섞은 밝은 피부색으로 빛을 비추듯이 칠한다.

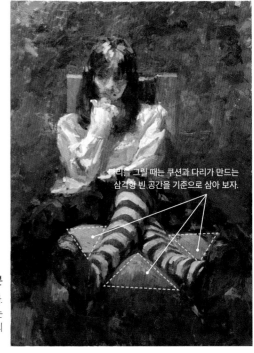

다리를 그릴 때는 쿠션과 다리가 만드는 삼각형 빈 공간을 기준으로 삼아 보자.

오후 3시 25분

3-8 다리를 고칠 때는 다리만 고쳐선 안 된다. 예컨대 머리의 각도가 이렇다면 다리의 각도는 어떠해야 아름답게 보일 것인가? 다른 요소와의 관계성을 고려해 형태를 정해야 한다.

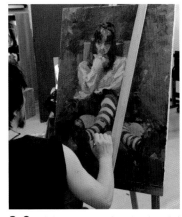

3-9 세밀한 부분을 그리고 싶은데 그림에 몸이 닿는 게 걱정일 때에는, 화면에 세워두는 목재 위에 손을 올리면 안심하고 제작할 수 있다. 말스틱(Mahlstick)이라고 한다.

3-10 오른쪽 소매의 가장자리에 차가운 회색을 칠하고, 배경과 잘 어우러지게 처리한다.

블라우스의 밝은 쪽 색감을 만든다. 흰색, 노란색, 오렌지색, 분홍색을 섞어서 밝은 색을 만든다. 흰색에 색을 더하는 방식으로 섞으면 섬세한 색감을 만들기 쉽다.

3-11 밝은 색으로 빛을 받는 주름 부분을 그린다. 강한 흰색은 티타늄 화이트를 사용하면 효과적이다.

3-12 스커트의 어두운 부분을 그린다. 평소는 검은 것을 표현할 때 어두운 파란색을 쓰지만, 이번에는 검은 물감의 아름다운 색감을 표현하려고 적극적으로 피치 블랙을 덧칠했다.

배경도 서서히 진행한다. 코발트 블루와 오로라 핑크를 섞은 투명한 보라색에 흰색을 더해, 팔레트 나이프로 넓게 발라 공간을 만든다.

오후 4시 55분, 1일차 종료.

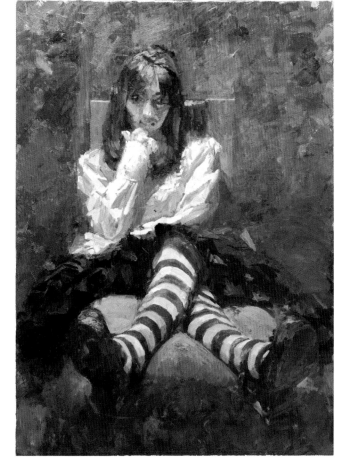

3-14 포즈의 특징인 양말의 줄무늬와 무릎의 형태 등도 수정하면서 진행한다. 의자의 팔걸이 위치, 스커트의 볼륨을 다양하게 표현해 보거나 머리카락과 헤드드레스의 형태를 그리고, 전체를 확인하면서 제작.

3-13 음영 속에 있는 눈의 위치를 찾는다.

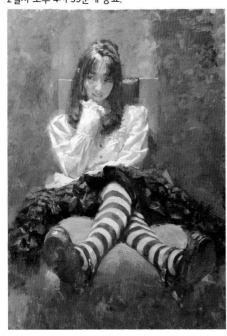

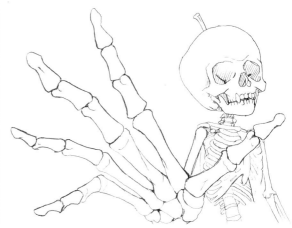

휴식 뒤에 모델이 다시 앉으면 스커트의 주름이 변한다. 포스도 상당히 달라지므로 다시 앉았을 때 재미있는 변화가 생겼다면 작품에 반영한다. 내가 실제로 본 과정이나 관찰한 사물을 그리는 것이 「재미」이므로, 흥미가 없는 부분은 그리지 않는다.

단축법으로 원근 표현

나리를 뻗은 포즈에서는 앞으로 나온 빌은 크고, 안쪽의 머리는 작게 보인다. 위의 해골사과처럼 극단적인 원근감을 표현할 때는 머리의 2배 정도 크기로 손을 그리면 앞으로 내민 것처럼 느껴진다.

4 그 후, 좀 더 다듬고 완성한다

완성 부분·확대

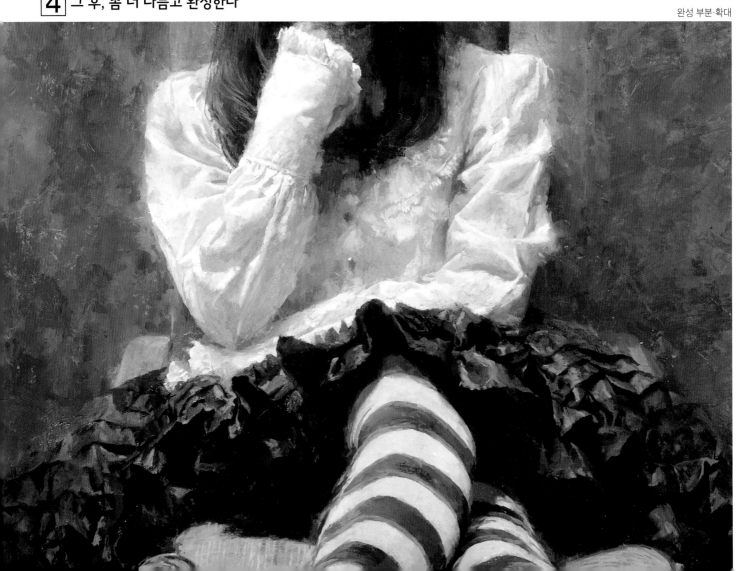

다리를 교차시키고, 손가락으로 턱을 괴고 머리를 기울여 무언가를 생각하는 듯한 포즈가 되었다. 4개월의 제작 기간, 10일차에서 종료. 발바닥부터 모델의 표정(얼굴)까지 과감하게 드러내, 시선을 안쪽으로 유도. 완성을 목표로 그리는 것이 중요한 게 아니라 모델을 잘 보고 최선을 다해서 그리는 즐거움을 제작하는 동안 만끽했다면 그게 제일이라고 생각한다

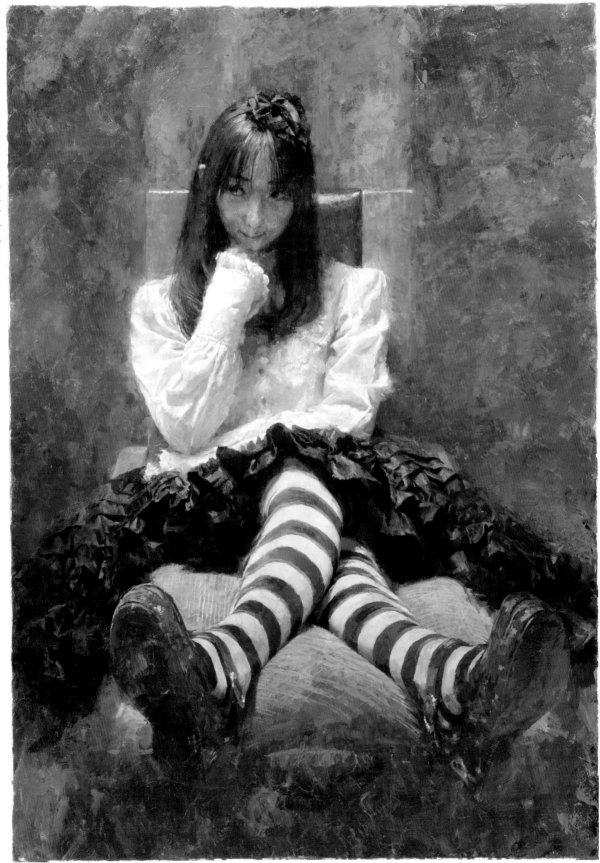

「귀여운 음모(可愛い企み)」 2012년, 캔버스에 유채, P40호

3일차 오후 4시 55분에 종료.

나는 그림을 그리는 도중에 계속 새로운 발견을 하게 되므로, 그것을 반영하여 그림을 수정해 나가는 식으로 사물을 파악한다. 단편적인 시각으로는 알 수 없는 부분을 이해하고 싶다는 바람으로 제작했다. 윤곽을 그리지 않는 것도 이런 이유에서다. 윤곽으로 형태를 잡아버리면, 작업 도중에 형태를 수정할 수 없게 되고 만다.

피부색은 다양한 색. 음영 쪽은 특히 회색빛.

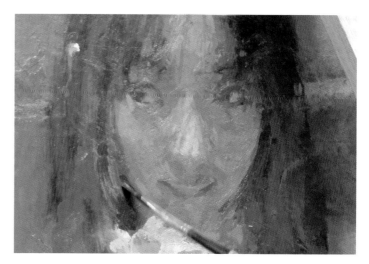

오른쪽 어깨 기울기가 달라져 더 매력적인 모양이 되었다면 도중에 수정한다. 셔츠의 흰색과 회색은 양말 줄무늬와 비교하면서 색을 칠한다. 강한 흰색은 티타늄 화이트를 사용.

머리가 기울어진 정도와 머리카락의 위치 등은 포즈를 취할 때마다 달라진다. 달라지는 과정에 다양하게 나타나는 것이 재미있는 점. 물감으로 데생을 하는 과정에서 여기저기가 움직인다.

음영 속의 세계는 주위 공간을 반영한다

음영 쪽은 어둡다고 해도 완전히 검은색이 아니라 주위 환경의 색을 반영한다. 흰색 블라우스에는 따뜻한 회색과 차가운 회색 음영이 생긴다. 투광기뿐만 아니라 이쪽에는 형광등이 있으므로, 음영 속에 형광등의 색도 약간 들어간다. 전구는 따뜻함이 있는 색이므로, 형광등의 색은 푸르스름하게 보인다(음영 속에는 푸르스름한 색이 나타난다). 밝은 부분을 난색의 밝은 색으로 다듬고 한색으로 어두운 부분을 만들면, 빛과 음영의 대비가 더 명확해지고, 인상이 강해진다.

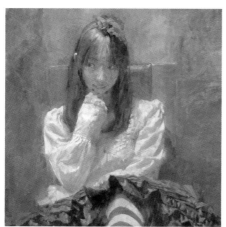

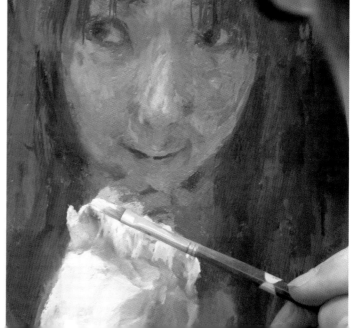

5일차 제작에 들어가기 전에 마른 화면을 사포로
문지른다.

거친 사포

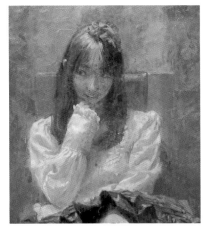

「얼굴을 명확하게 그린다」가 아니라 살짝
어둡게 처리해 음영에 잠기게 했다.

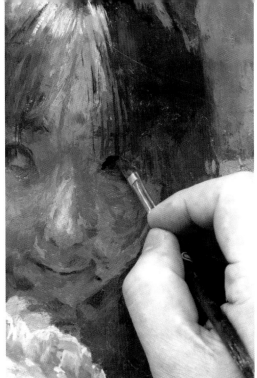

밝은 부분과 어두운 부분의 색 그룹을 구분한다

밝은 부분은 명도가 높아서 주로 난색을 사용하고, 어두운 부분은 명도가 낮아서 주로 한색을 사용해, 빛에 의해 드
러나는 입체감을 「색채에 의해 드러나게」한다. 밝은 부분은 황록색과 노란색의 중간색 채도를 높이고, 어두운 부분
은 다양한 색을 사용하지만, 채도를 낮춘 회색만(회색빛 빨간색, 파란색 등)의 세계로 전개. 특정 빛과 음영의 현상
이 강조된다.

▶얼굴에 블라우스의 흰색이 반사되어 입 주변이 약간 밝다. 프레시
핑크는 음영의 색에도 쓸 수 있다.

◀팔레트에서
다양한 회색을
만들어낸다.

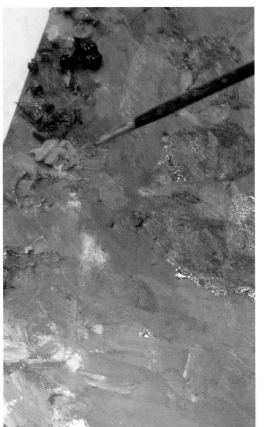

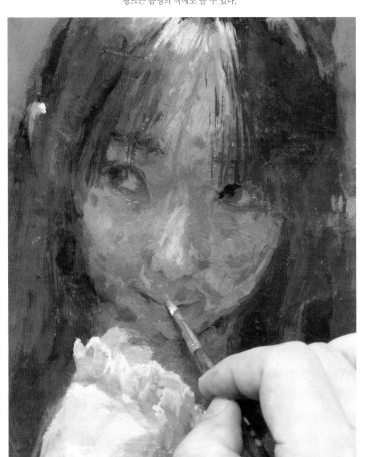

어렵거나 복잡해 그리기 힘든 부분 혹은 그릴 수 없을 것 같은 부분은 없는지 찾는다. 그런 부분이 없으면 그리다가 금세 질려 버린다.

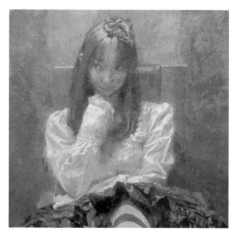

▲소매의 밝은 쪽과 음영 쪽의 경계 부분. 이번에는 조건상 평소보다 제작 시간이 짧다. 평상시에는 몇 배 이상 시간을 들여서 그린다.

◀주름과 프릴은 모양을 하나하나 똑같이 그리는 게 아니라 분위기를 잘 표현하는 것이 중요하다. 세밀한 부분보다도 부드러운 분위기가 전해지는지, 그럴듯한 형태처럼 보이는지 그 느낌을 표현하는 것을 최우선으로 삼아야 한다.

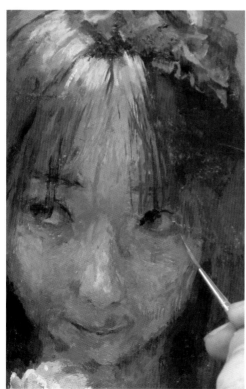

◀'흐름'같은 다양한 포인트를 그리는 과정에서 발견해 나간다. 「이런 거 아닐까」라는 긍정뿐만 아니라, 상황에 따라서는 「이러면 안 돼」라며 부정할 때도 있다. 부정과 긍정이 교차하는 갈등 속에서 작품을 제작했다.

▲이후로도 그리려는 대상이 「무엇인지」 탐색하는 작업이 계속 이어졌다. 시행착오, 우왕좌왕하는 느낌이 데생처럼 그리는 그림의 가장 큰 즐거움이다.

제3장
무대 설정과 대작의 시대, FOCUS

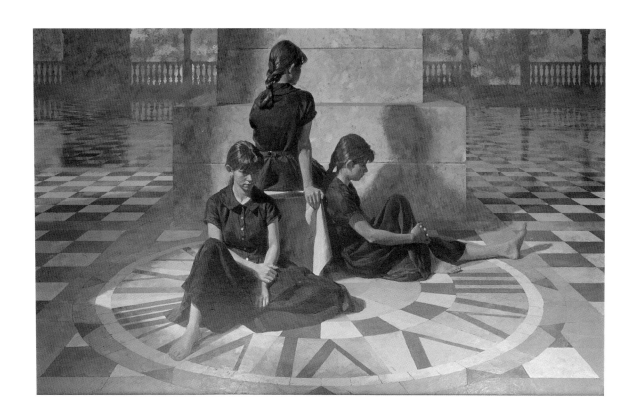

다시 시간을 거슬러 올라가 100호 이상의 큰 작품 위주로 제작하던 무렵의 작품에 대해서 살펴보겠습니다. 1989년, 쇼와(昭和)에서 헤이세이(平成)로 연호가 바뀌던 시기의 작품을 중심으로 제작에 필요한 구도, 빛과 음영 등의 원리에 대한 이해를 어떤 식으로 발전시켰는지 자세히 살펴보겠습니다.

가상의 무대에 실제 모델을 배치하고 그린다

일본에는 미술공모단체라고 부르는 전람회(공모전)를 주재하는 그룹이 몇 군데 있습니다. 일반 참가자의 작품도 모집해 심사하고, 입선한 작품을 전시하는 기획전이 공립미술관에서 열립니다. 입선을 거듭하면 회우, 회원을 거쳐 공모단체의 소속작가가 됩니다. 당시 저도 미술공모단체에 출품을 계속하던 시기였기 때문에, 큰 작품을 제작했습니다. 출품하던 단체의 응모 규정에 500호 이내의 크기로 세 점이라고 되어 있어서, 최대한 큰 작품을 출품하려고 반년 이상 시간을 들여 100호 이상의 작품을 여러 개 동시에 그렸습니다.

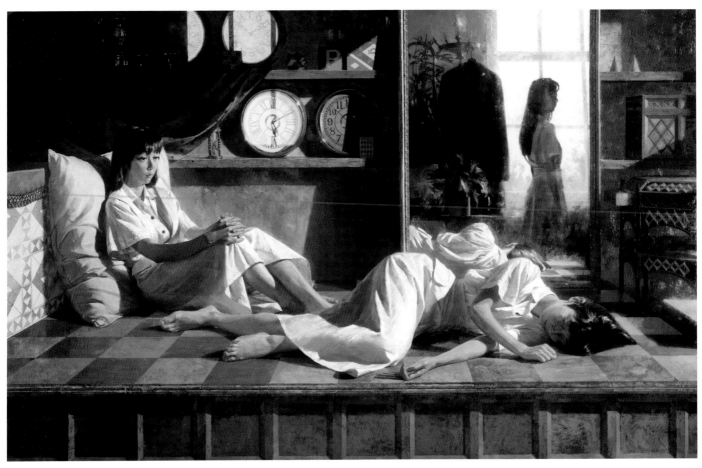

『여름방학(夏休み)』 1989년, 캔버스에 유채, 150호 변형

이 무대 장치는 현실에는 없으며, 실제로는 사람이 올라가 있는 받침대와 안쪽의 거울뿐이다. 투광기로 개별 사물에 빛을 비추고 그렸기 때문에 작품 안에 있는 요소들을 하나하나 꼼꼼히 따져보면 빛이 어디서 비치고 있는지가 좀 모호해진다. 거울에 비친 인물을 포함해 4명의 인물은 모두 같은 모델을 그린 것이다.

직접 만든 큰 화면용 말스틱(Mahlstick)

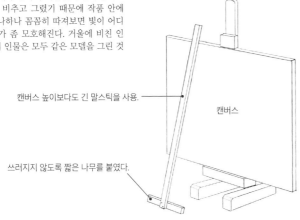

캔버스 높이보다도 긴 말스틱을 사용.

캔버스

쓰러지지 않도록 짧은 나무를 붙였다.

약 4.5평 크기의 방에서 이사하여, 약 3.6평과 2평 조금 넘는 방을 연결한 비교적 넓은 아틀리에에서 그렸다. 오른쪽 페이지의 『새장』과 함께 제작.

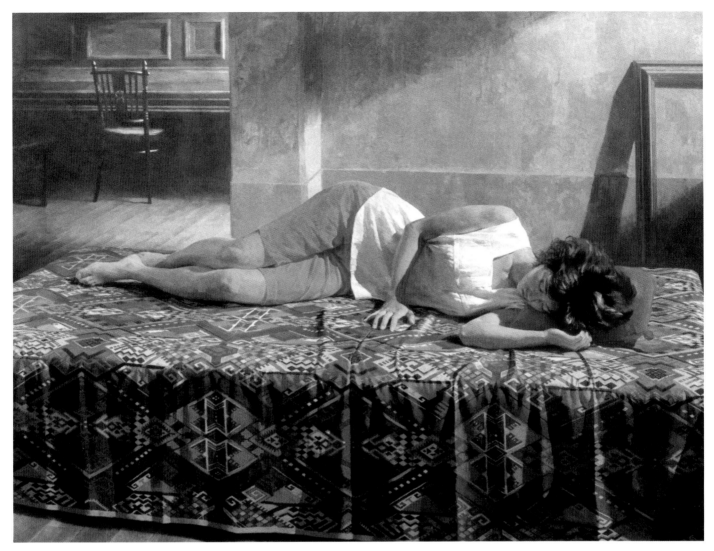

『한잠(小さな眠り)』 1989년, 캔버스에 유채, P130호

화면 안쪽은 가상의 공간. 타이틀을 붙인 친구에 따르면, 이 아이는 피아노 레슨을 받아야 하지만 빼먹은 상황이다. 「연습 중에 잠시 휴식을 취하다가 그만 잠이 들었다」, 그래서 한잠이라고 붙였다고 했다. 이렇듯 작품을 보는 사람마다 다양한 상상을 할 수 있으면 좋겠다고 생각하며 그림을 그리고 있다.

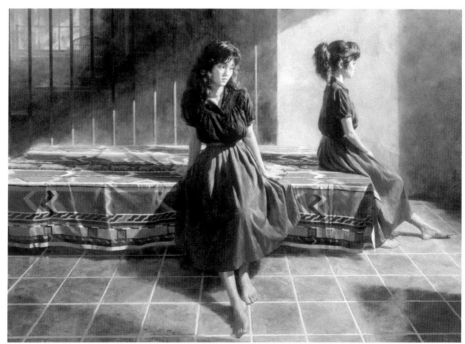

받침대는 맥주 상자 위에 합판을 올리고, 천을 씌워서 만들었다. 뒤에 새장이 있지만, 방 자체가 새장이라고 생각해도 좋다. 다양한 관점에서 봐주었으면 좋겠다.

『새장(鳥籠)』 1989년, 캔버스에 유채, P150호

상상과 현실, 다양한 공간을 만들려면…150호 이상의 크기

화면에서는 원근으로 가상의 공간을 만드는 만큼, 실제로 존재하는 인물과 조화롭게 표현하려면 연구가 필요합니다. 인물을 둘러싼 환경에 어떤 식으로 원근법을 적용하는지가 저의 작화가 추구하는 것 중의 하나였습니다. 작화에 대한 연구와 원근법 지식이 없으면 그릴 수 없습니다. 우선은 눈높이가 어디에 있는지, 소실점의 개수와 위치는 어디인지, 왜 그곳에 소실점이 생기는지 등 원근법에 필요한 요소를 먼저 결정

할 필요가 있습니다. 예를 들어서 아래의 『오후』라는 작품은 1점 투시도법으로 그렸습니다. 너무 정확하고 세밀하게 설정하기보다는 대강 일치하는 정도가 좋습니다. 최근에는 페인팅 소프트웨어에 퍼스자 기능이 있어서 투시도법을 쉽게 활용할 수 있게 되었습니다.

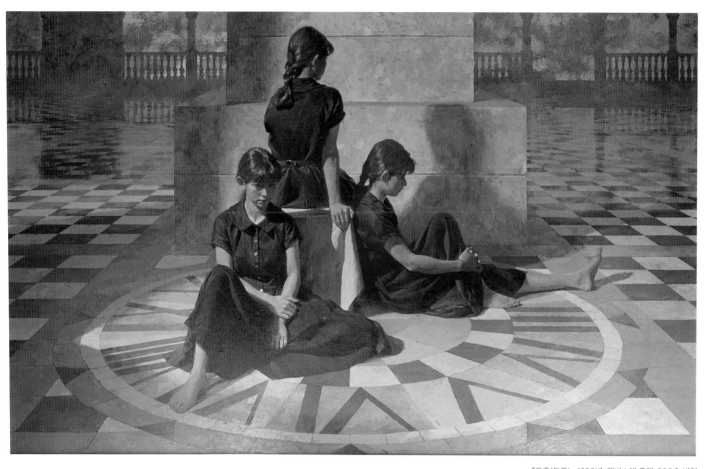

『오후(午后)』 1990년, 캔버스에 유채, 200호 변형

인물 주위에 큰 공간을 만들었다. 사람을 선명하게 보여주려면 밝은 배경이 필요해서, 뒤에 빛을 받는 기둥을 배치했다. 크로키를 많이 그렸기 때문에 그중에서 포즈를 3개 선택하여 구성했다. 바닥에 원근을 적용한 문자판을 그리는 과정이 재미있었다.

『오후를 위한 크로키』
검은 의상은 모델이 직접 준비한 것. 하얀 옷에 대한 애착은 강했지만, 검은 옷에는 아직 그렇게 관심이 없었던 것 같다. 구도와 포즈를 정하기 위한 크로키 자체가 생각보다 즐거웠다. 그 바람에 파일 2권 정도(80점 전후) 분량을 그리고 말았다.

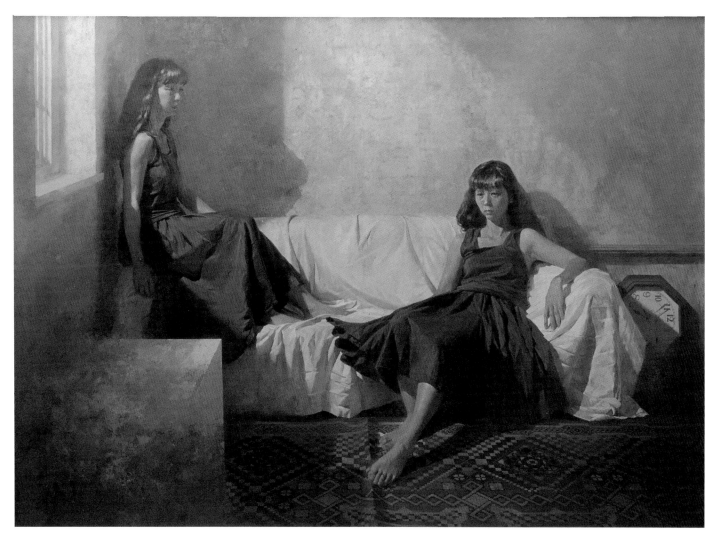

『은신처(隠れ家)』 1990년, 캔버스에 유채, P150호

하얀 천을 덮은 소파에 어두운 색 드레스 차림의
인물을 배치하고, 창문으로 들어오는 비스듬한 빛
과 음영으로 깊은 공간을 만든 작품. 빛과 음영,
명암의 배치와 조합에 흥미가 쏠린 시기였다.

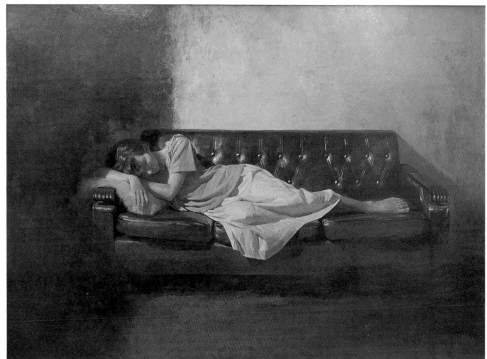

명암 대비를 만들려고 위의 작품에서 소파를 덮었던 하
얀 천을 걷어내고, 모델에게 밝은 색의 옷을 입혔다. 이
작품부터 얼마간 일상에서 볼 수 있는 공간으로 되돌아
갔다. 여분의 것들을 생략하고, 그냥 그 자리에 있는 사
람을 있는 그대로 그리면 그것만으로도 아름다우니 이
정도면 충분하다고 생각하기 시작한 시기다.

『소파에서 잠들다(ソファーで眠る)』 1990년, 캔버스에 유채, 150호 변형

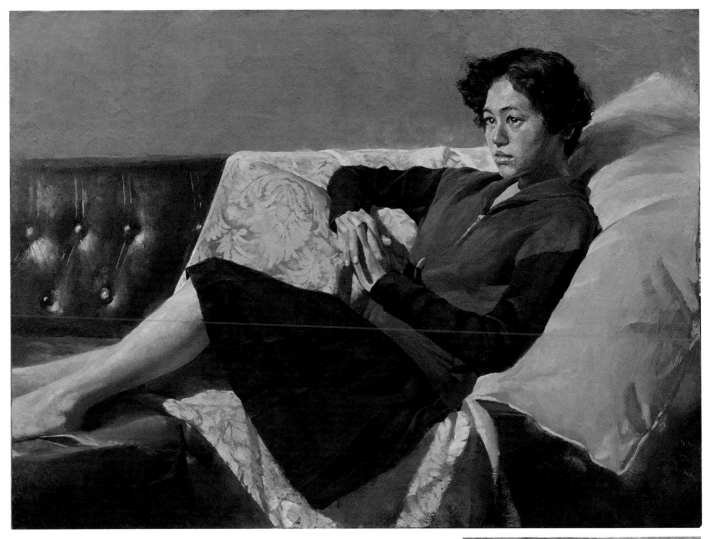

『Y』1991년, 캔버스에 유채, M20호

본래는 40호나 50호로 그리고 싶었던 구도지만, 작은 화면에 그렸다. 흰색과 검은색, 빨간색의 평면 구성이 메인인 작품이라 발끝을 자를 수밖에 없었다. 인물이 앉아 있는 흔한 인물화로 봐도 좋지만, 자세히 보았을 때 느껴지는 흰색, 검은색, 회색(밝음, 어두움, 중간 명도)으로 색면(色面)을 구성한 작품이라는 느낌으로 봐도 좋다.

▶같은 모델을 클로즈업하여 그린 작품.

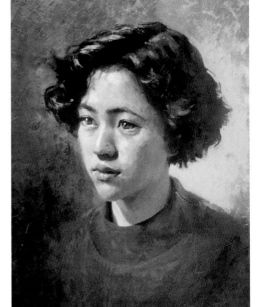

평면 구성을 강하게 의식한 작품. 왼쪽의 그림은 마름모로 대강 색면을 구분했다. 명암과 색을 조합하고, 면적의 차이나 흐름과 밀도 등으로 화면에 변화를 주었다.

『MIKE』1991년, 캔버스에 유채, F6호

입시 학원과 그림 교실 강사 시절의 추억

미술 입시 학원에서 데생·공예과 강사로 연필 데생과 평면구성, 수채화를 지도했었다. 구도법, 색을 명암으로 분석하고 조합하는 것, 면적비, 색의 상호작용으로 색과 색이 섞이는 부분에 시선이 가게되는 것 등, 평면구성은 화면을 구성하는 요소를 이론적으로 연구하는 작업이라고 할 수 있다. 지금도 나의 미술교실 학생들에게는 가끔 평면구성을 시킨다. 그리고 싶은 것을 빛과 음영으로 구분해서 채색하는 것은 금방 할 수 있다. 그림을 그리려는 사람은 사물만 그리려고 한다. 인물을 그리는 사람은 인물만 그리고, 바닥이나 음영을 전혀 그리지 않을 때가 많다. 분명히 서 있는 포즈인데 음영도 그림자도 그리려고 하지 않는다. 「어째서 음영을 안 그리는 거야?」라고 물어보면 「나중에 그릴 겁니다」라고 대답한다. 과제를 완성하는 마지막 날에 「선생님, 배경을 어떻게 할까요?」라고 질문을 하지만, 화면이란 배경을 비롯한 각종 요소가 다 합쳐진 상태에서 이루어지는 것이며, 서로 어떻게 조합되고 있는지가 중요하기 때문에 나중에 배경만 따로 만들어 넣을 수는 없다. 「사물을 그리는 행위」는 「보이는 명암을 조합해서 그린다」라고 바꿔 말할 수 있다. 완성된 그림도 사실은 명암의 조합으로 완성한 것이다.

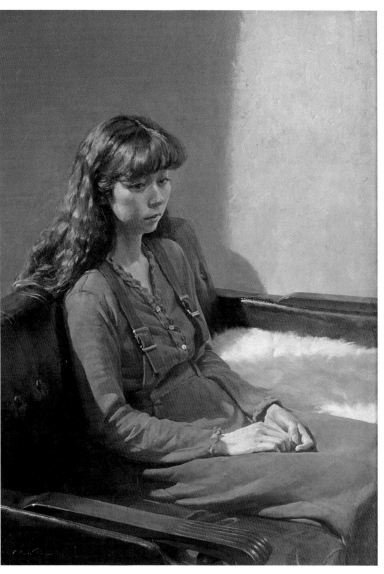

『창가의 소파(窓辺のソファー)』 1991년, 캔버스에 유채, P30호

갈색 가죽 소파와 인물을 그린 시리즈. 흰색, 빨간색, 검은색 같은 차분한 색감이 중심이다. 원래부터 화려한 색채에는 그다지 관심이 없었다. 강렬한 색의 강약보다도 미묘한 톤에 관심이 있었다. 명암, 형태 등에서 충분히 다양한 표현이 가능하다. 눈앞에 있는 인물을 있는 그대로 그리는 과정은 아주 명료하다. 눈에 보이는 명암을 그대로 화면에 옮기면 그걸로 충분하기 때문이다. 그리기도 즐겁고, 완성하고 나서부터가 아니라 제작 중에도 제법 사실적인 느낌을 화면에 표현할 수 있다.

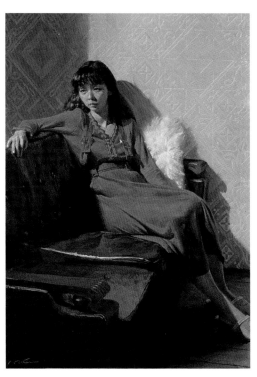

『M』 1990년, 캔버스에 유채, P30호

공간을 만드는 데에는 소파와 쿠션이 큰 활약을 한다

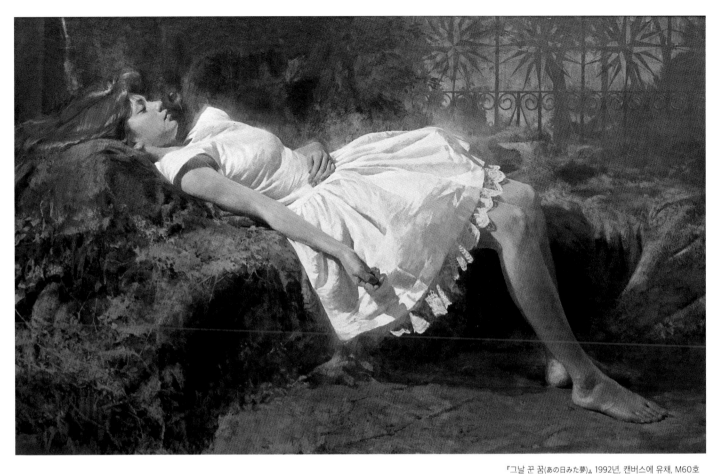

『그날 꾼 꿈(あの日みた夢)』 1992년, 캔버스에 유채, M60호

상상으로 『꿈속의 공간』에 있는 인물을 그린 작품. 72페이지의 『오후』와 같은 모델을 그렸다.

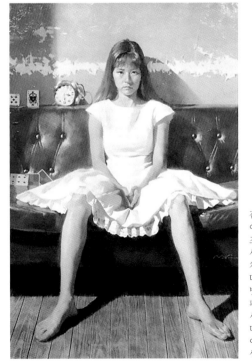

『기분 나쁜 날(機嫌の悪い日)』 1990년, 캔버스에 유채, M25호

같은 의상을 입은 모델이 같은 소파에 앉은 포즈를 그린 작품. 정면에서 본 다리와 허리는 입체적으로 그리기 어렵다. 이 작품의 배경에는 벗겨지기 시작한 벽의 페인트, 소파 위에 놓인 시계와 트럼프가 있는데, 현실의 공간으로 보이도록 그렸지만 모두 상상으로 그린 것이다.

실제 가죽 소파와 쿠션이 어느 위치에 있었는지 작품 위에 선으로 표시해 보았다. 주변을 둘러싼 식물과 바위 등은 상상의 산물이며, 화면에서는 안쪽에 철제 펜스, 바닥에 타일 등이 보이지만 실제로는 소파에 누운 모델을 보고 그렸다.

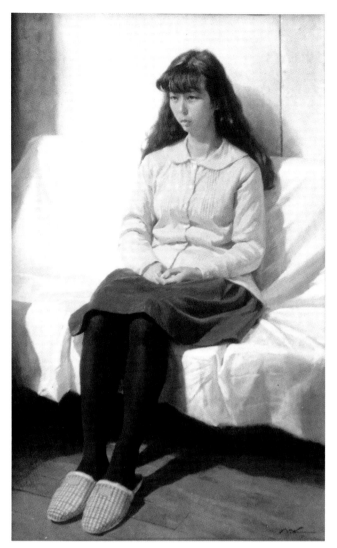

『M의 초상(Mの肖像)』 1990년, 캔버스에 유채, M50호

실제로 앉아 있는 모델의 포즈를 비스듬한 위치에서 보고 그린 것. 이 각도는 무릎의 각도를 파악하기 쉽다. 슬리퍼를 신은 다리가 바닥에 그림자를 만들고, 이 그림자가 선명한 형태와 공간을 만든다. 이 작품에서도 천을 씌운 소파가 한몫 했다.

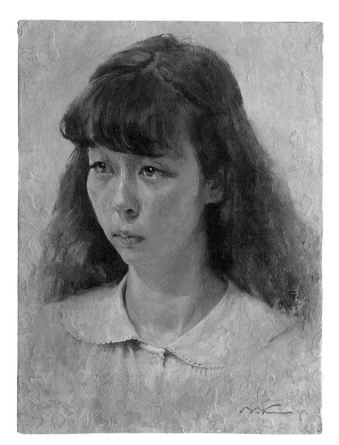

『M』 1990년, 캔버스에 유채, P30호

같은 각도에서 본 모델의 머리 부분을 크게 그린 작품.

다리를 좀 편하게 하고 옆으로 기대어 앉은 포즈는 무릎의 형태가 매력적이다. 소파뿐만 아니라 쿠션도 그림의 소품으로 대단히 쓸모가 있다.

『이별(サヨナラ)』 1989년, 캔버스에 유채, F50호

빛과 음영으로 「특별한 무언가」를 드러낸다

고쿠분 지역 부근으로 이사한 시기의 작품은 상상보다는 점차 현실의 공간 표현이 많아졌습니다. 처음으로 그린 것이 아래의 작품입니다. 단독주택으로 1층이 창고였고, 2층만 쓸 수 있는 목조 건물이었습니다. 한동안 사람이 쓰지 않았기 때문에 처음에는 전기도 들어오지 않았습니다. 덕분에 에어컨을 쓸 수 없어서 더웠던 기억

이 납니다. 건물 뒤에 있는 주인집에서 전기 코드를 끌어와서 선풍기를 틀고, 편의점에서 산 얼음을 올려두면 시원할 거라고 생각했지만, 방이 뜨거워서 소용이 없었습니다. 얼음이 녹아 습도가 높아졌고, 방안이 한증막 같았습니다.

「특별한 무언가」 — 문양과 질감

『먼 기억(遠い記憶)』 1991년, 캔버스에 유채, P150호

화면은 수직과 수평으로 직선적으로 분할해서 구성했다. 안정감 있는 「정적인 구성」이다.

빛과 음영, 문양이 어우러진 작품. 문양은 그리기 어렵지만, 아무것도 없는 공간을 그리는 것보다 편한 것 같다. 아무것도 없는 곳에 질감을 더하기는 무척 힘들다. 문양을 그리면 형태가 잡히고 밀도를 높일 수 있지만, 천은 형태가 쉽게 변하고 문양의 위치도 달라져 그리기가 쉽지 않다. 아래의 A방식과 B방식 중에서 패턴을 정하면 그릴 수 있다.

A 방식 쿠션의 물방울 문양 ················ 형태가 바뀌기 전에 전부 그린다.
　　　　　　　　　　　　　　　　　　　본 느낌 그대로 그리는 방법.

B 방식 소파를 덮은 천의 기하학 문양······ 사각을 분할한 형태를 베이스로 하고, 문양을
　　　　　　　　　　　　　　　　　　　그림 속에서 고쳐 그리는 방법.
　　　　　　　　　　　　　　　　　　　시간을 들여 원근을 정확하게 파악한다.

「특별한 무언가」 — 화면 밖에 있는 창문

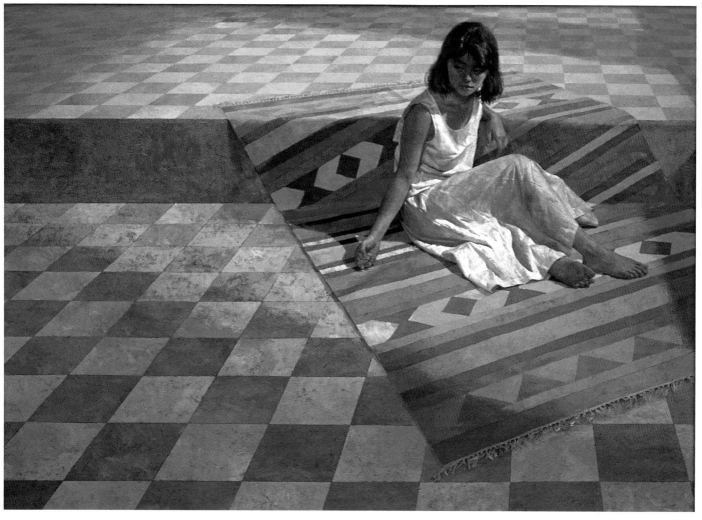

『바람의 소리(風の音)』 1991년, 캔버스에 유채, P150호

이 작품에서는 바닥의 원근뿐만 아니라, 음영의 원근으로 공간을 만들었다. 기둥이나 천장 등이 있고 빛이 들어오는 모습을 표현했다. 빛이 들어오는 창틀과 벽이 만드는 큰 음영의 형상을 바닥에 그렸다. 바닥의 원근과 음영은 철저히 계산한 형태(앞서 말한 B방식). 카펫은 실물이 있으므로 잘 관찰해서 그렸다(A방식). 층이 나눠진 부분은 30cm정도 높이의 선반을 만들어서 그렸다.

인물이 만드는 안정된 삼각형.

카펫을 깔고 문양의 비스듬한 선을 추가.

바닥은 1점 투시, 방사형으로 넓어지는 바둑판 문양.

화면 구성은 방사형과 사선을 많이 썼다. 넓이와 깊이가 느껴지는 「동적인 구성」이다.

창문으로 들어오는 빛과 창틀, 벽이 만드는 음영의 형태로 박력 있는 공간을 만들었다.

「특별한 무언가」 — 빛의 각도와 하얀 옷

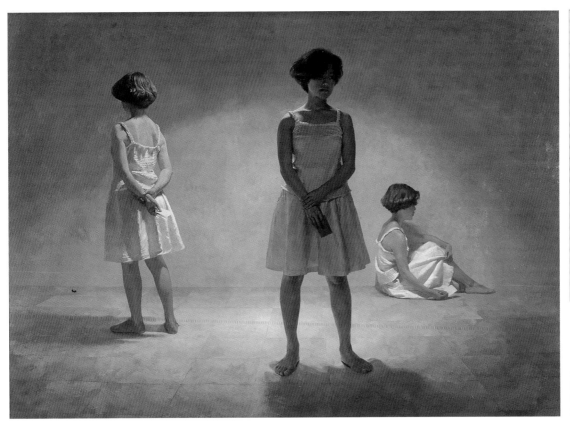

『달은 밝고 바람은 상쾌하다(月はあかるく風ここちよい)』 1992년, 캔버스에 유채, P150호

왼쪽 그림의 인물을 원기둥으로 바꿔서 설명해 본다. 바로 위 중앙에 광원이 있고 중심에서 넓게 퍼지는 빛으로 설정했다. 앞쪽의 메인 인물은 완전히 역광이 되었다. 역광, 사광, 순광으로 화면의 공간을 표현. 빛과 음영에 대한 해설은 48페이지 참조.

◀「빛과 음영을 어떻게 활용할지」는 평소부터 작품 제작의 주제였고, 이 작품은 음영 쪽에 중심을 두고 그렸다.

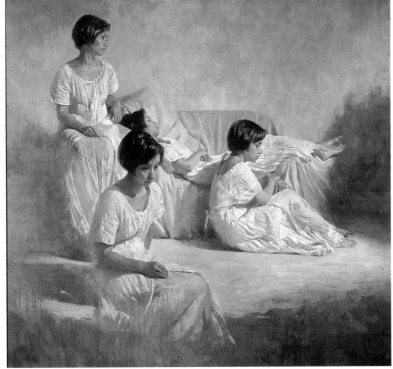

『여름 감기(夏風邪)』, 1992년, 캔버스에 유채, F130호

▲옷의 프릴과 주름에 생기는 굴곡이 옆에서 들어오는 빛을 받으면 어떤 식으로 보이는지 관찰하고 제작. 위의 작품에 비해 빛에 무게를 두고 그렸다.

옷 주름의 밀도

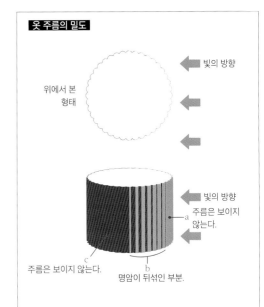

위에서 본 형태

빛의 방향

주름은 보이지 않는다.

명암이 뒤섞인 부분.

주름은 보이지 않는다.

옷을 입은 인물을 원기둥으로 바꿔서 설명해 본다. 쉽게 말하면...

a 빛 … 밝게 보이므로 주름은 불명확.
b 빛과 음영의 변화 … 명암의 대비가 강하고 주름이 또렷이 보인다.
c 음영 … 어둡게 보이므로 주름은 불명확.

지금 소개한 일련의 작품은 모델이 강조·강화된 빛과 어둠속에 있다. 빛과 음영을 사용하면 공간을 명쾌하게 인식할 수 있다. 입체로 화면을 구성할 때 빛과 음영은 가장 알기 쉬운 구성 요소다. 모델이 자리를 잡을 때는 투광기의 위치를 포즈에 알맞게 옮기면서 빛과 음영을 조합해서 만들었다.

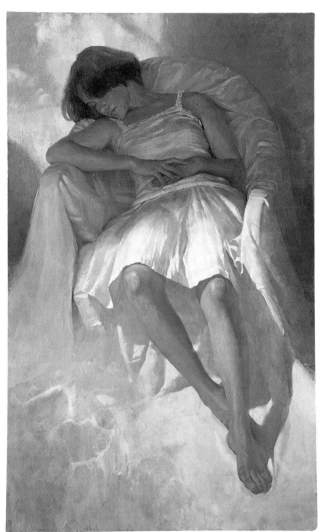

『그늘 속(影の中)』 1992년, 캔버스에 유채, M50호

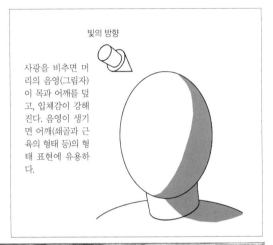

빛의 방향

사광을 비추면 머리의 음영(그림자)이 목과 어깨를 덮고, 입체감이 강해진다. 음영이 생기면 어깨(쇄골과 근육의 형태 등)의 형태 표현에 유용하다.

78페이지의 『달은 밝고 바람은 상쾌하다』처럼 의상이 흰색인 작품. 짧은 터널의 앞과 그 너머처럼 밝음-어두움-밝음이 교차되는 음영을 만들고, 음영의 내부를 그렸다. 이 그림은 의도적으로 칸막이를 설치하고 비스듬히 위에서 들어오는 빛을 만들었다. 그림처럼 앞쪽과 너머가 밝게 보이는 공간을 만들어, 「밝은 영역」 사이에 있는 「음영」을 그리는 방법을 연구해 보았다.

빛

칸막이

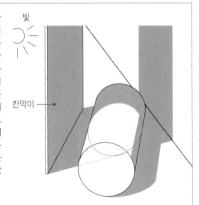

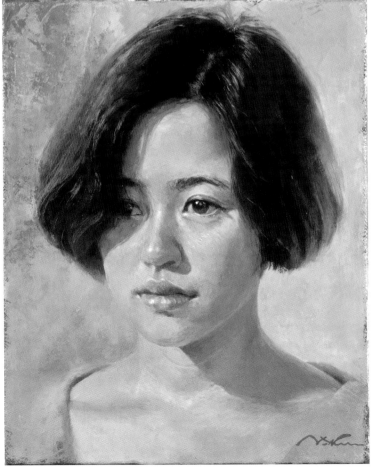

『yukimi』 1992년, 캔버스에 유채, F3호

◀같은 모델의 머리 부분을 확대해서 그린 작품. 앞머리를 일부러 내려서 얼굴에 음영을 만들었다. 보통은 「눈을 가린 머리카락을 치워주세요」 같은 말을 하지만, 이 그림에서는 그대로 두고 머리카락과 얼굴 사이에 생기는 「빈틈」을 표현했다.

윤곽선이 있는가, 없는가

일러스트는 주로 윤곽선을 그린 뒤에 이른바 '컬러링'하듯 색을 채우는 방식을 씁니다. 사물의 형태를 선으로 둘러싼 느낌이지만, 실제로는 그런 윤곽선 같은 건 어디에도 존재하지 않습니다. 이 부분에 윤곽이 있었으면 하고 생각하면서 그리기는 하지만, 현실에 윤곽선은 없습니다. 아무래도 그림을 그릴 때는 뭔가 구간이 확실히 나눠져 있으면 안심감이 들기 때문에 일단 그려두고 보는 경우도 많습니다만. 배경과 사물의 「경계가 모호한 상태」를 그리지 않으면, 빛이 존재하고 있다는 느낌을 표현할 수 없다고 생각합니다. 윤곽선이 명확하면 명확할수록 '빛이라는 현상'의 효과가 약해지는 경향이 있습니다.

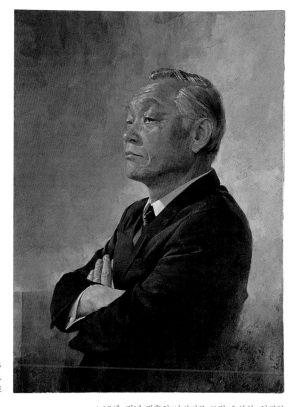

『화가의 아버지(画家の父)』
1992년, 캔버스에 유채,
F12호

▲60세, 정년 직후의 아버지를 그린 초상화. 엄격한 분으로, 어렵게 공부해 출세한 인물이다. 본인이 「날 그림으로 남겨라」하고 말하시고는 아틀리에로 출퇴근하셨다. 제작은 20시간 정도로 짧았지만 모델 일에 익숙하지 않은 사람에게는 긴 시간이었을 것이다. 인물 주위의 밝은 빛이 공간을 만들어 실루엣을 부각시킨다. 윤곽이 명확한 작품이지만, 등 쪽에서 볼 수 있듯 미세한 빛을 넣거나 퍼트려서 인물과 공간을 연결했다.

『K시에서(K市にて)』 1992년, 캔버스에 유채, S8호

◀모델을 확대해서 그린 작품. 순광의 평범한 광선으로 대상이 명확하게 드러나도록 정직하게 그렸다.

82

『사광(斜光)』 1992년, 캔버스에 유채, F30호

머리카락은 매번 형태가 바뀌기 때문에, 기본적으로 매번 보이는 대로 그린다. 일단 그려놓은 다음 진한 색으로 덧칠하고, 밝은 색으로 다시 그리는 과정을 여러 번 반복한다. 다른 작품과 비교해도 상당히 손이 많이 갔다. 빛이 번지는 것처럼 보이게 하려고 머리카락과 의상의 색이 서로 섞이도록, 배경이 인물 위까지 넘어오도록 그렸다. 빛이란 현상을 포착하려고 노력한 작품이며, 성공을 거둔 예라고 자평한다.

글로(glow) 효과를 그린다

밝은 부분은
그 주변까지
뿌옇게 빛이
퍼진 것처럼
보인다.

빛을 윤곽을 벗어난 것처럼 흐릿하게 그리면 주변으로 빛을 내고 있는 것처럼, 반짝이는 것처럼 보인다. 위의 『사광』처럼 빛 부분이 적을 때는 빛의 밀도가 높아지고, 응축된 강한 밝은 윤곽을 벗어나게 된다. 그렇게 윤곽을 벗어나 넘치는 느낌을 그리면 마치 빛을 발산하는 것처럼 보이는 효과를 얻을 수 있다.

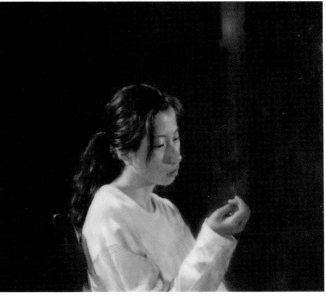

▶손가락 끝에서 빛이 일어나는 「현상」을 그린 작품. 자세하게 사물을 관찰할 때 이런 현상을 볼 수 있다.

『무제(無題)』 1993년, 캔버스에 유채, F20호

83

빨강인지 검정인지, 색을 찾는다

『무슨 색을 사용하면 좋을까요?』라는 질문을 자주 받는데, 미술교실의 학생에게는 색을 찾는 방법을 설명하곤 합니다. 물감을 화면에 올려보고, 더 빨간색이 필요하면 빨간색을 더하고, 좀 더 밝게 하고 싶으면 밝아지게 해보고, 그림이 더 탁하다는 느낌이 들면 한층 선명한 색을 써보는 식으로 반복하면, 원하는 색에 다가갈 수 있습니다. 하지만 반드시 같은 색을 써야 한다는 원칙이 있는 것도 아닙니다. 그리는 사람이 원하는 대로 하면 됩니다. 따뜻한 색이 좋다면 따뜻한 색, 투명색이 좋다면 투명색을 쓰면 되고, 불투명이라도 상관없고, 자신이 원하는 색에 조금씩 다가갈 수 있으면 그걸로 충분하다고 생각합니다.

『방(部屋)』, 1992년, 캔버스에 유채, P150호

◀타일 벽면의 석재 질감에 지나치게 공을 들인 경우. 인체는 각각의 개체에 다소 차이는 있으나 기본적으로 가늘고 길어서 화면에 빈 공간이 생겨버린다. 현실감 있는 공간처럼 느껴지도록 표현하고자 한다면 벽과 가구 등을 그려 넣을 필요가 있다. 배경과 드레스를 입은 인물의 질감이 대비되도록 그린 작품.

▼모델이 앉은 바닥에는 원근을 적용해, 구석까지 빈틈없이 기하학 문양을 그려서 공간의 넓이와 깊이를 표현했다. 빨간색은 좋아하는 색이다. 평소에 회색처럼 채도가 낮은 색으로 그리다보면, 강렬한 색을 쓰고 싶어진다.

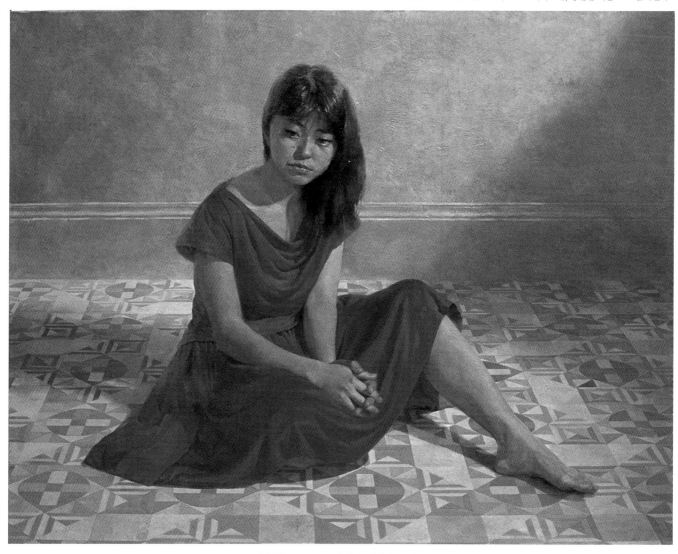

『붉은 옷(赤い服)』, 1992년, 캔버스에 유채, F50호

벽에는 날개를 숨겨두었다.
계속해서 벽을 묘사하면서 진행했다.

▼이 작품의 코스튬은 빨간색과 검은 색 때문에 색감이 강하지만, 복장은 캐주얼하다. 빈 벽면의 면적이 넓은 작품. 벽의 그늘은 날개의 앞부분을 암시한다.

▲최종적으로는 거의 다 덮어버렸지만, 중간까지는 물감을 두껍게 칠해서 표면의 굴곡으로 날개의 형태를 묘사했다.

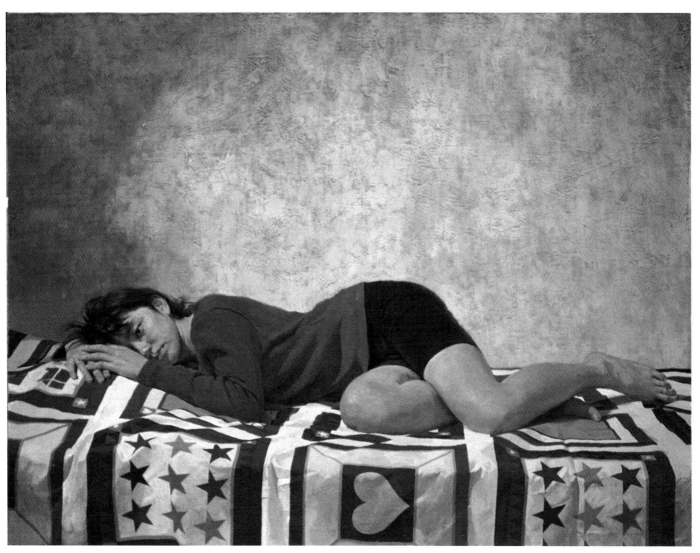

『잠들 수 없는 날(眠れない日)』 1992년. 캔버스에 유채, F50호

보이지 않는 부분은 보이지 않도록 그린다

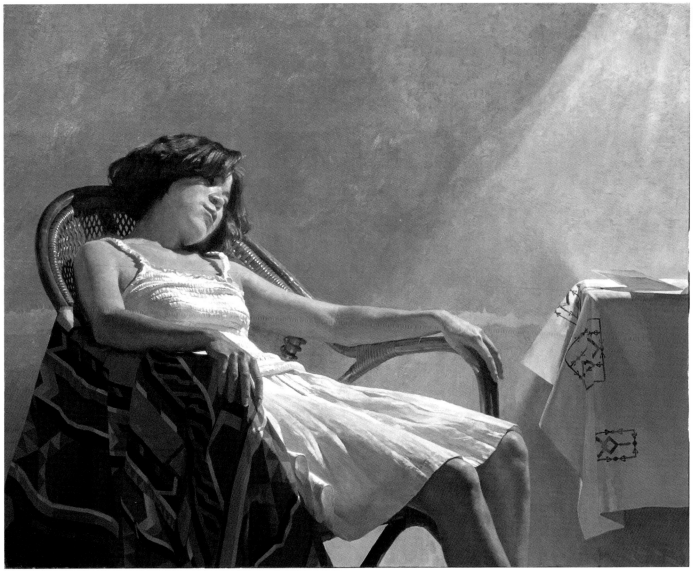

『편지(手紙)』, 1992년, 캔버스에 유채, F50호

편지를 읽고, 잠시 생각에 잠긴 모습이라는 스토리로 그렸다. 화면 구성은 테이블과 의자 안쪽에 빛이 모여 있는 모습을 표현하는 것이 목적이었다.

빛으로 세계관을 구축

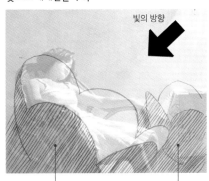

빛의 방향

앉은 의자에는 천을 걸쳐서 앞쪽을 차단해 어두운 벽을 만들었다.

편지를 올려둔 테이블도 앞쪽이 어둡다.

화면 구성을 간략하게 나타내면…

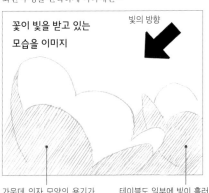

꽃이 빛을 받고 있는 모습을 이미지

빛의 방향

가운데 의자 모양의 용기가 있고, 화면의 오른쪽 위에서 들어오는 빛을 막는다.

테이블도 일부에 빛이 흘러 넘치는 느낌이 되면 좋다.

안쪽의 밝은 부분과 바깥쪽의 어두운 부분을 조합해 화면의 빛을 표현했다. 실제 모델을 보면서 그리면 구분 없이 모든 부분이 잘 보여서, 빠짐없이 정확히 그리려고 하게 되는데, 그러면 화면 전체가 밋밋하고 인상적인 느낌이 없는 작품이 된다. 작품의 인상을 스스로 조절하지 않으면 일정한 세계관이 있는 작품은 만들 수 없다.

보이는, 보이지 않는 묘사

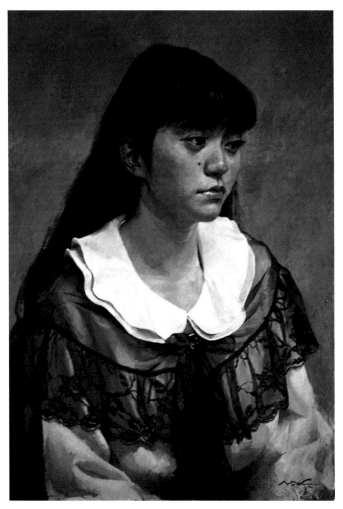

『파란색 스카프(青いスカーフ)』 1992년, 캔버스에 유채, P20호

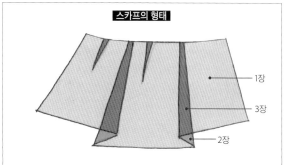

스카프의 형태

◀상당 부분「보이도록」표현한 그림이므로, 선명하게 보이는 부분은 그렇게 그렸다. 얼굴의 생김새나 두 겹으로 된 흰색 옷깃은 형태가 또렷하게 보이도록 그렸고, 레이스 부분과 머리카락은 모호하게 표현했다. 명확함과 모호함이 어우러지도록 만든 작품이다.

천이 1장인 부분은 속의 옷이 비쳐 보인다. 2장 겹친 부분은 진한 색이 된다. 3장 겹친 부분은 가장 진한 색이 되고, 가장 덜 비친다. 이렇게 비치는 정도를 단계별로 나눈다. 비치는 부분을 표현하려면 비치지 않는 부분과 대비되도록 하면 좋다.

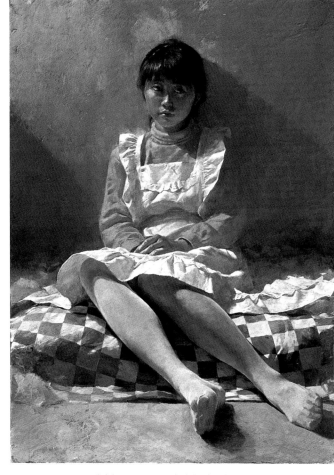

『앞치마(エプロン)』 1993년, 캔버스에 유채, P20호

스타킹의 형태

흰색 · 바깥쪽(테두리)은 밀도가 높다. 스타킹과 타이즈는 바깥쪽으로 당겨져 늘어난다 → 늘어난다

피부색이 비쳐 보인다. 앞쪽은 밀도가 낮다.

다리를 원기둥으로 바꿔서 설명해보겠다. 스타킹을 신은 다리는 바깥쪽이 더 하얗게 보인다. 스타킹이 늘어나 바깥쪽 윤곽 부분의 밀도가 높고 불투명하게 보이며, 앞쪽은 흐릿하게 비쳐 보인다. 스타킹의 색감은 바깥쪽으로 갈수록 강하게 나타난다.

질긴 천으로 만든 앞치마의 주름과 스타킹의 둥그스름한 음영을 구분해서 그리는 것이 재미있었다. 비교적 작은 그림이므로, 전체를 제대로 표현하기 쉽다. 앞치마에서 대비가 강한 부분, 빛과 음영이 서로 맞부딪치는 부분을 강조하고 싶다면 빛 부분과 음영 부분을 각각 정리하는 편이 좋다. 그편이 강하게 대비되는 부분인「빛과 음영의 경계선 부분」이 도드라진다.

단축법으로 짧게 고쳐서 그린다

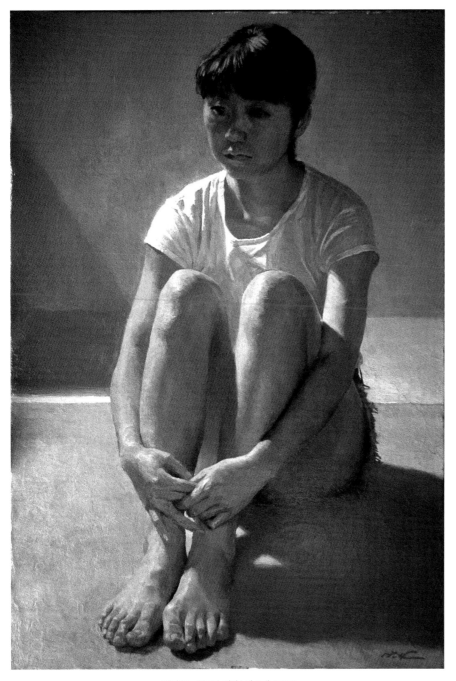

『양달(陽)』, 1991년, 캔버스에 유채, M15호

T셔츠, 핫팬츠, 타이츠 등은 썩 보기 좋은 코스튬이 아닐지도 모른다. 막상 그리려고 하면 의욕이 생기지 않지만 대신 재미있는 부분이 많다. 교과서적인 그림으로 만들고 싶지 않았다. 이 위치에서 본 앉은 포즈는 허리가 가려지고 대퇴부가 약간 짧게 보인다.

단축법이란 단어는 오해를 일으키기 쉽다고 생각합니다. 미술교실의 학생이 인물을 그리는 것을 보다 보면 화면에서의 깊이를 표현한 팔과 다리 등을 「이러면 짧아서 이상해」라며 길게 고쳐버리곤 합니다. 하지만 오히려 짧게 고치지 않으면 「길어」 보이지 않습니다. 짧게 그려야만 깊이를 표현할 수 있기 때문입니다. 깊이가 깊으면 더 짧게 보이고, 얕을수록 실제 크기에 가깝게 보입니다.

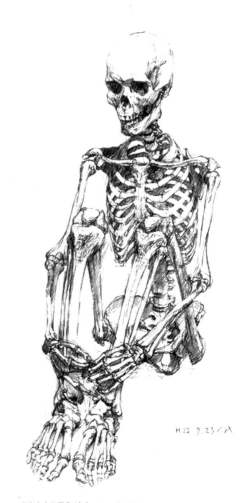

『앉아서 무릎을 감싼 HANAKO(体育座りするHANAKO)』, 2010년, 종이에 샤프

pixiv에서 발행하는 계간지 『Quarterly pixiv』에서 인체 강좌를 4회 연재했을 때 그린 것. 모델을 보고 그린 유화 작품인 『양달』을 바탕으로 제작했다. HANAKO는 골격모형에게 붙인 애칭. 이외에도 TARO와 JIRO가 있다. 연재할 때 편집 담당자에게 「앉아서 무릎을 감싼 뼈를 그려주세요」라는 말을 듣고, 마침 자세가 비슷한 이 유화를 참고로 그려보았다. HANAKO를 앉히고, 이 그림과 비교하면서 제작했다.

*pixiv(픽시브) … 픽시브 주식회사가 운영하는 일러스트를 통해 그림을 그리는 사람들과 교류할 수 있는 커뮤니케이션 사이트를 가리킨다(130 페이지 참조).

▼인체는 여러 원기둥의 조합이다. 이 책에서도 원기둥으로 바꿔서 그리는 법과 원리를 설명했다. 원기둥이라고 생각하면, 각 부위의 깊이가 어느 정도인지를 확인하기 쉽다. 단축법으로 더 큰 깊이를 표현하려고 더 「짧게」 그린다.

부분 확대

손가락을 원기둥으로 바꿔보면 조금씩 방향이 다르다는 것, 형태가 짧아 보인다는 것을 이해하기 쉽다.

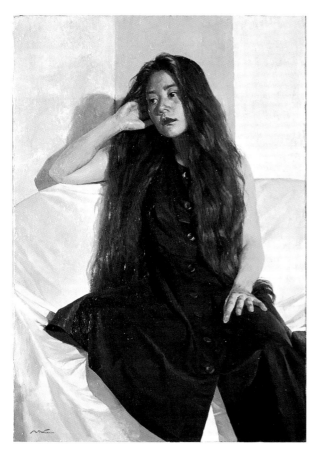

『검은 옷(黒い服)』 1992년, 캔버스에 유채, P30호

▼단축법은 짧게 그려서 깊이를 표현하는 기법이다. 이 작품에서는 앞으로 나온 오른팔 전완을 특히 짧게 그려서 깊이를 표현했다.

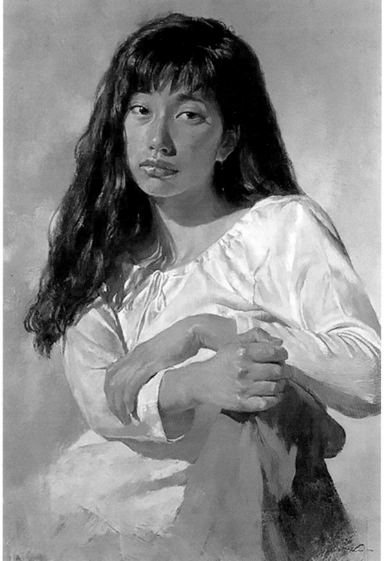

원기둥을 기울이면 짧아 보인다

깊이가 얕다

깊이가 깊다

옆에서 본
원기둥의 기울기.

정면에서 보면
점점 짧게 보인다.

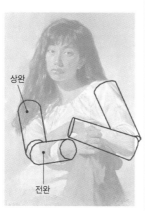

상완

전완

▲그림속의 상완과 전완을 원기둥으로 바꾸면, 기울기와 관찰한 각도에 따라서 길이가 각각 다르게 보이는 것을 알 수 있다.

『배고프다(おなかすいた)』 1993년, 캔버스에 유채, M15호

질감 표현 끝에 드러나는 것

◀약 2개월(30~40시간)동안 제작했다. 크게 시간을 들이지 않은 셈이다. 아래의 작품을 그린 직후에 같은 장소에서 거의 같은 포즈로 그렸다.

『naoko』, 1994년, 캔버스에 유채, M30호

▶1995년 마에다 칸지 대상전에 모교의 교수인 아카나 히로시 교수님의 추천으로 이 작품과 『해먹』(92페이지)을 출품했다. 관람자 인기투표에서 1위와 2위를 차지, 시민상을 수상했다. 자신의 사진을 작품으로 옮긴 쿠라요시시(市)의 화가, 마에다 칸지를 기리는 대상전은 트리엔날레 방식(3년에 한 번 개최)으로 현재도 계속되고 있다. 이 작품은 통상적으로 들이는 시간 이상의 시간을 들여 완성했다. 주 2회 모델이 오고, 하루에 2~3시간 그렸다고 생각했을 때 약 100시간. 즉 4~5개월간 계속 그렸다. 블라우스의 줄무늬는 휴식을 취하고 다시 포즈를 취할 때마다 매번 달라진다. 그럼 어떻게 그리느냐 하면… 열심히 그릴 뿐이다. 양모 스커트의 도톰한 느낌을 표현했다. 화면 전체의 강렬함은 사라지지만 그 대신 뭐라 말하기 힘든 섬세한 색이 증가한다. 작업을 진행하면서 조금씩 완성되어가는 느낌이다. 시간을 들이려고 하면 얼마든지 들일 수 있다.

『물거품의 날들(うたかたの日々)』, 1991년, 캔버스에 유채, P80호 마에다 칸지 대상전 시민상

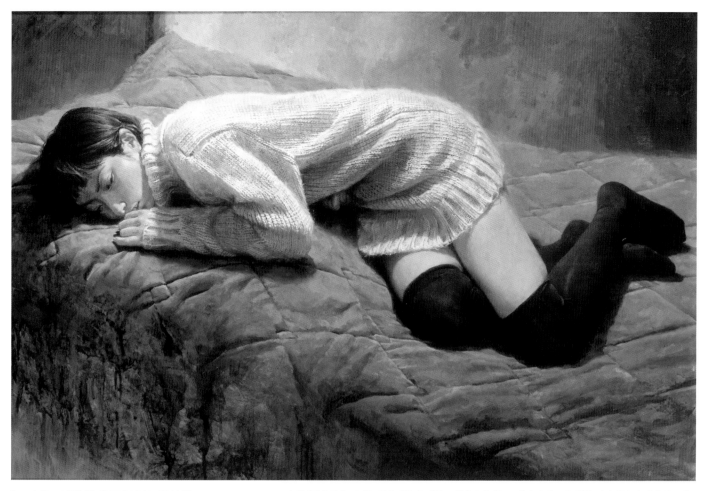

『Love is Blue -사랑은 하늘색-(ラブイズブルー(恋は水色))』
1995년, 캔버스에 유채, M40호

▼이쪽도 부드러운 머플러와 스웨터의 질감, 머리카락의 표정을 그린 것.

▲스웨터의 눈금을 그리는 것이 재밌다. 거칠고 성긴 스웨터는 모델이 가지고 온 의상. 털실 특유의 살짝 부드럽고 흐트러진 느낌이 좋다. 같은 패턴을 쭉 반복하는 것이 아니라 이질감이 느껴지는 흐트러진 부분도 표현해야 지루하지 않다. 다른 형태로 뜬 부분이나 이음새 등 규칙을 관찰하면서 깔끔하게 그리지만, 점점 규칙에서 벗어난 부분이나 흐트러진 부분이 눈에 들어온다. 그런 부분이 리얼리티가 된다.

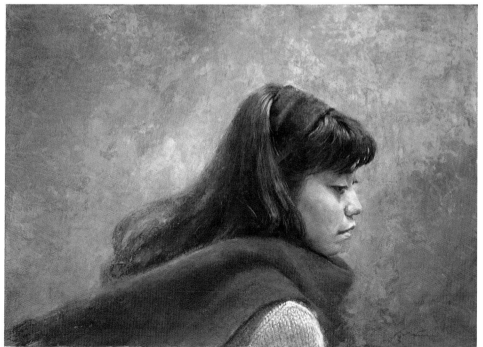

부분 확대

『빨간 머플러(赤いマフラー)』 1992년, 캔버스에 유채, M15호.

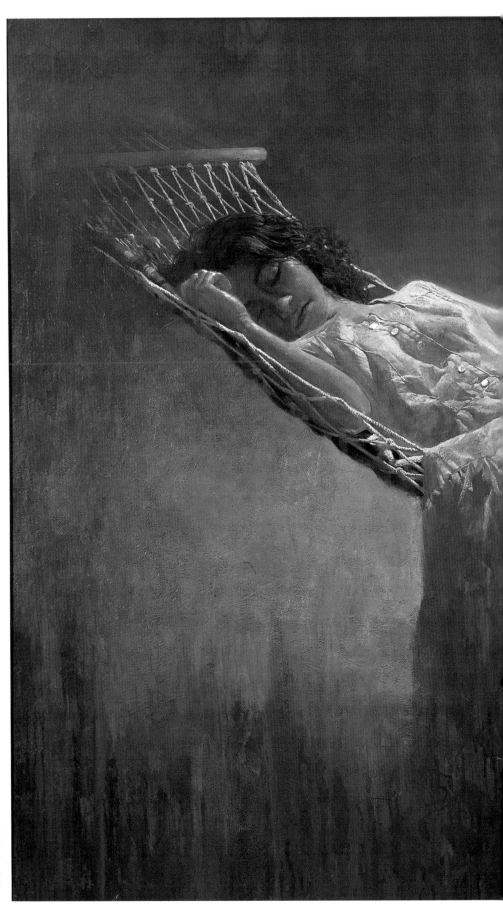

『해먹(ハンモック)』
1995년, 캔버스에 유채,
P100호

마에다 칸지 대상전을 위해서 그린 작품. 그림에 맞는 해먹을 찾기 어려워서 직접 디자인했다. 디즈니랜드에 전시된 해먹의 구조 등을 참고해, 어떤 식으로 줄을 엮으면 좋을지 이것저것 시험해보았다. 로프와 천의 수축과 이완에서 생겨나는 다양한 형태와 질감이 매력적이다. 구상에서 출품까지 반년에서 1년 정도. 안쪽으로 엉덩이를 내밀고 앉아 있다가 옆으로 드러누우면 이런 포즈가 되는데, 상당히 안정감이 없고 포즈를 취할 때마다 형태가 달라지므로 더 좋다고 생각한 포즈, 더 좋다고 느껴진 의상 주름 등을 취사선택해가며 그렸다.

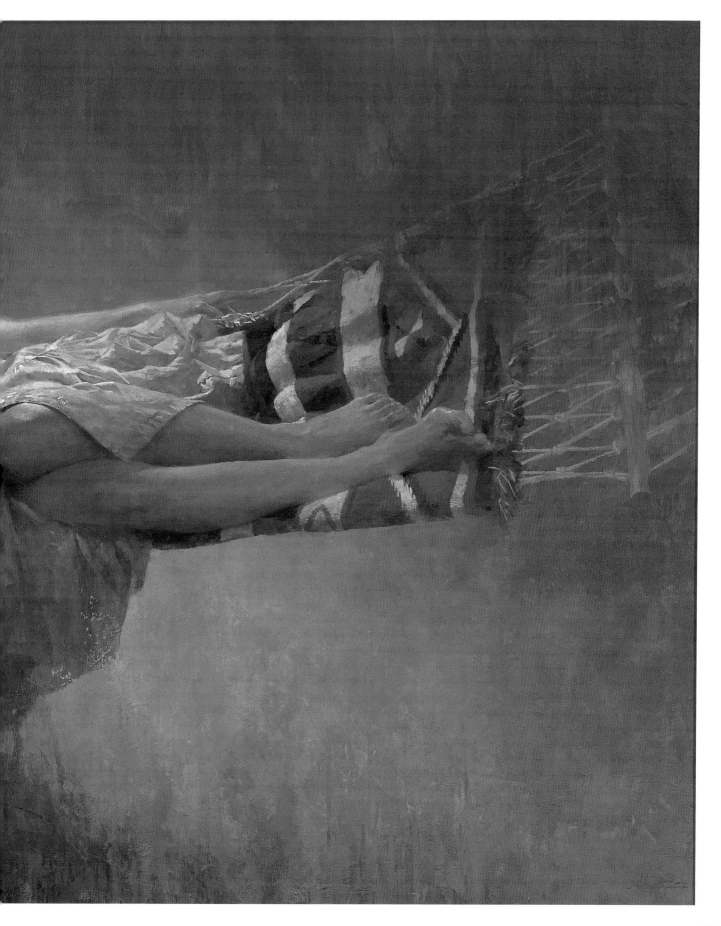

대작이여, 안녕히! ···오버랩 표현은 심상 속 풍경

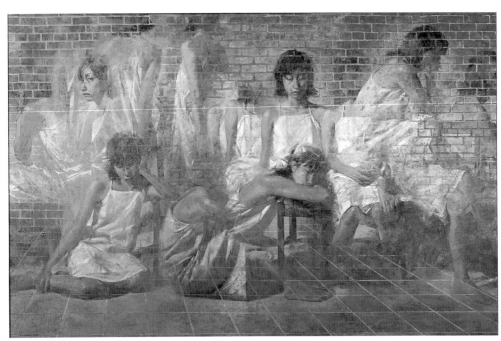

『톤세노이라나요사(トンセノイラナヨサ)』
1995년, 캔버스에 유채, M150호

역주 : 안녕 이노센트
(サヨナライノセント)
라는 문장을 역순으로
쓴 제목이다

위아래 2작품에서는 이미지를 그대로 그리는 게 아니라 심상 등을 포함시켜 함께 표현해보면 좋겠다 싶어서, 벽돌을 쌓아올린 패턴을 인물과 화면에 합성해 제작했다. 공모단체전에 마지막으로 출품한 작품이다.

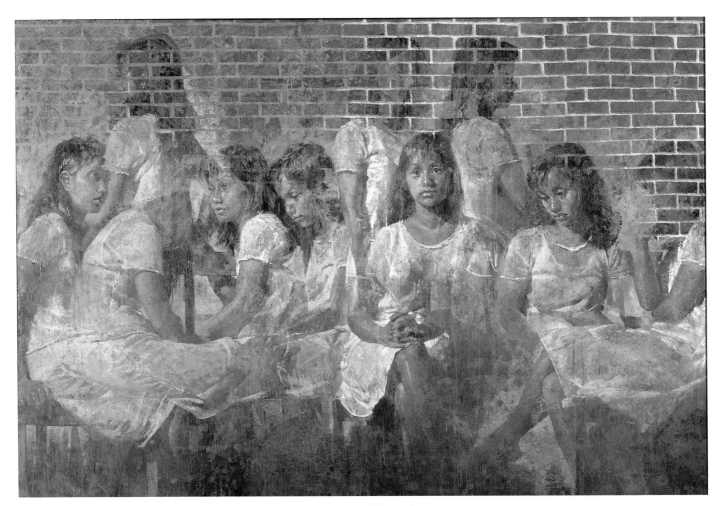

『Oriental Wave』, 1995년, 캔버스에 유채, M150호

제**4**장
그리고 싶은 것을 그리는 스타일로, TURNING POINT

94페이지의 오버랩으로 표현한 작품은 대학원 1년 차부터 10년간 출품한 미술공모단체전에서 찬반 양론을 일으켰습니다. 다양한 의견을 수렴하고 또 그림에 반영하는 작업에 지쳐서, 공모단체전에 출품하지 않기로 했습니다. 마에다 칸지 대상전에서 시민상을 받은 것도 그만둔 이유 중 하나입니다. 공모단체전이 아니라도 제대로 보고 평가해주는 사람이 있다는 것을 알게 되었습니다. 젊은 날에는 여러모로 고뇌했습니다마는…… 공모단체전에 계속 출품하던 무렵에는 마치 대작을 계속 제작하는 것이 목적처럼 되어버렸기 때문에, 이 무렵부터는 인물을 중심으로 비교적 작은 작품을 그리게 되었습니다.

「원거리」에서 「근거리」로

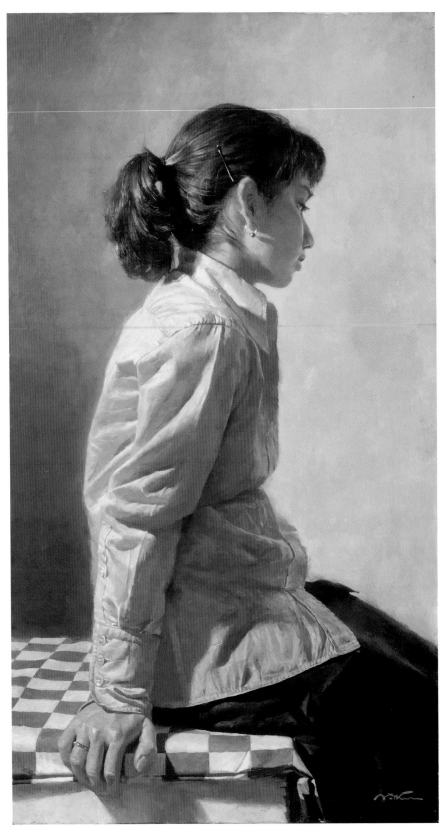

『황록색(きみどり)』 1995년, 캔버스에 유채, 30호 변형

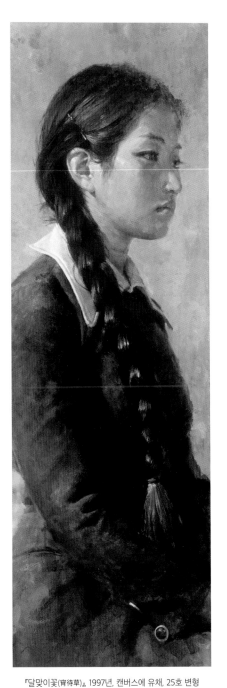

『달맞이꽃(宵待草)』 1997년, 캔버스에 유채, 25호 변형

대작에서는 멀리서 바라본 배경을 넓게 잡고 그렸지만, 이 작품은 세로로 길게, 인물에 가까이 접근해 제작했다.

◀모델에게 「좋은 의상 없어요?」 하고 물었더니, 「갖고 싶은 셔츠가 있어요」라며 사 온 옷. 주름이 재미있었다. 귀걸이의 음영, 귀의 형태도 재밌다. 귀를 그릴 찬스가 드물어서, 익숙하지 않아 어렵다. 얼굴과 귀는 서로 떨어져 있는 데다 귀는 머리 옆면 가로축의 기준이 되는 부위이므로, 방향을 특히 잘 잡아야 한다. 귓불은 인체에서 가장 얇은 부분 중 하나다. 약간 역광처럼 옆에서 들어오는 빛이므로, 빛이 투과되는 느낌이 잘 나타난다.

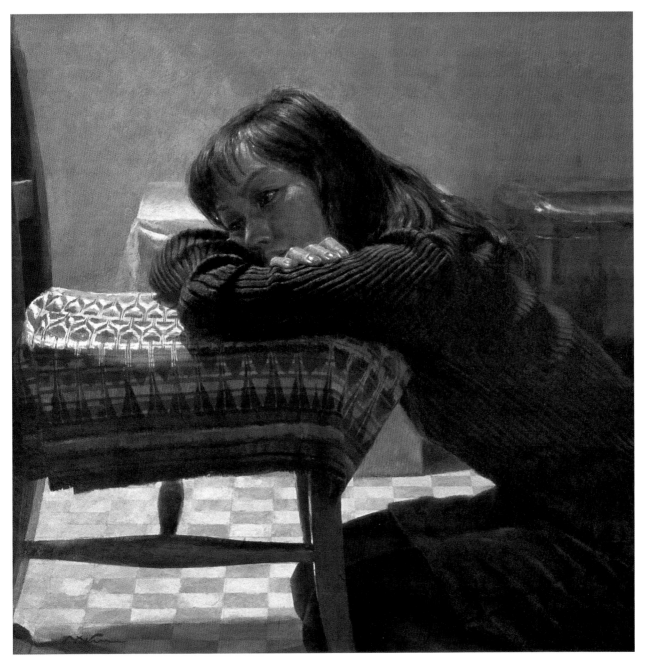

『나른한 날(けだるい日)』 1997년, 캔버스에 유채, S15호

의자에 앉지 않고, 바닥에 앉아 좌판에 기댄 포즈. 화면의 위쪽 절반과 아
래쪽 절반은 「밝음의 역할」이 정반대다. 위쪽 절반은 인체의 머리, 팔, 좌
판이 밝기를 나타내는 역할을 한다. 아래쪽 절반은 어두운 인체의 배 주변
과 의자 다리의 빈틈으로 보이는 바닥면이 밝은 공간이다. 이 두 가지 밝
기의 역할은 제2장의 『빠르게 그리기로 「얼굴」을 그린다 』에서 흰색으로
배경을 채워 얼굴의 밝은 쪽이 도드라지게 하는 방법에서도 사용했다.

밝은 부분

밝은 부분

모델의 요청으로 준비한 빨간색 의상

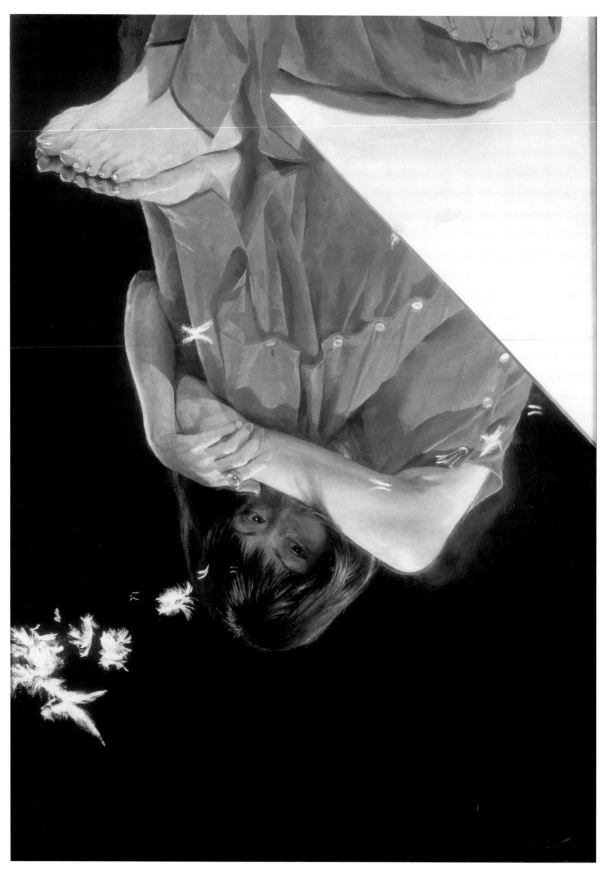

『트리콜로르(トリコロール)』
1996년, 캔버스에 유채,
P30호

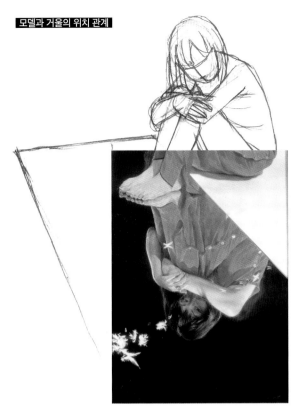

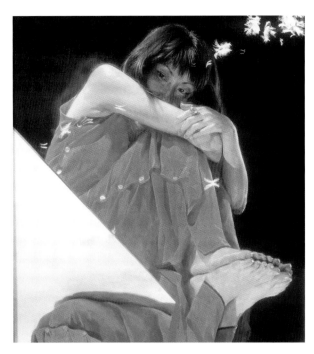

그림 속에 그린 거울에 비친 모습을 위로 돌리면 내려다보는 듯한 형태가 된다.

이 드레스도 모델의 요구로 준비한 것. 바닥에 거울을 두고 그 위에 모델이 발을 올렸다. 제작기간은 내 통상적인 작품 제작 기간인 3개월(30~40시간) 정도. 거울에 비치면 반대로 보일뿐 아니라, 반사광도 조금 복잡하다. 반대로 된 사람에게 빛이 닿기 때문에 빛의 방향도 반대라고 생각하기 쉽다. 게다가 거울 속에 뒤집힌 사람에게도 빛이 닿는다. 정확하게 말하면, 거울이 빛을 반사하여 그 위에 있는 사람에게 닿고, 반사해 위에 닿은 것이 이쪽에 비친다. 흡사 지금 보는 그대로 거울 면을 통과해 속에 있는 사람에게도 빛이 닿는 것처럼 보인다. 뒤집힌 상태에서 정위치에 있는 조명의 불빛을 받는다. 새의 깃털을 올려둔 것은 모델의 아이디어. 「어쩐지 (화면이) 허전해서」라는 이유로 가져와 주었던 깃털을 자연스럽게 떨어트려서, 우연히 자리 잡은 위치 그대로 그렸다.

『사쿠라, 2(さくら, 2)』
1998년, 캔버스에 유채,
P30호

모델의 평소 옷차림으로 그린 작품. 데님 이외의 다른 천도 들어간 패치워크 바지는 질감이 다양해서 그릴 때 즐거웠다. 선명한 빨간색 셔츠는 대단히 인상에 남는다.

기본인 「보고 그리기」로 회귀

옷의 색도 기본으로 돌아가 「흰색」

모델이 포즈를 잡고 조명을 설정한 다음, 관찰하면서 그린다면 심플한 흰색 코스튬이 좋습니다. 반사광에 푸르스름한 색이 들어가거나 옷에도 피부색과 회색빛이 생기는 등, 흰색이기 때문에 다양한 색감의 차이가 나타납니다. 학생 무렵부터 하얀 옷을 그려왔는데 그 원점으로 되돌아갔습니다.

누운 포즈를 그리고 싶을 때는 가로로 긴 캔버스를 사용합니다. 화면이 좁아져 여분의 공간이 적어진 만큼 인체에 집중할 수 있습니다. 공간을 만드는 데 신경을 소모할 필요가 없어서 좁은 화면은 재미있습니다.

『협조성이 없는 다리(協調性のないあし)』 1997년, 캔버스에 유채, 100호 변형

가로로 길게 파노라마처럼 원근을 잡았으므로 시점이 여러 개다. 즉, 어안렌즈처럼 보인다.
가로로 긴 것을 아주 가까운 거리에서 그리면 왼쪽을 그릴 때와 오른쪽을 그릴 때, 시점이 바뀐다. 나와 모델 사이에 카메라가 있다면, 카메라 프레임의 방향이 머리쪽을 그릴 때는 왼쪽, 발쪽을 그릴 때는 오른쪽이다. 프레임의 각도가 바뀌면 소실점이나 지평선 등의 기준이 달라져버린다.

A 머리, 중앙, 다리를 각각 관찰하면…

머리쪽
앞쪽에서 안쪽으로 깊이가 생기고, 오른쪽에서 왼쪽으로도 깊이가 느껴진다.

중앙
앞쪽에서 안쪽으로 깊이가 느껴진다.

발쪽
앞쪽에서 안쪽으로 깊이가 생기고, 머리쪽과는 반대로 왼쪽에서 오른쪽으로 깊이가 느껴진다.

B 머리~다리를 동시에 보면…

중앙을 볼 때의 시야를 좌우로 확장하면, 양쪽 끝으로 갈수록 좌우의 깊이가 부자연스럽다.

C 머리, 중앙, 다리로 점차 시점을 바꿔가면…

각 부분에서는 자연스럽지만, 전체를 볼 때에 「당연히 직선인 사물」이 구부러진 것처럼 보이므로 이상한 느낌이 든다.

화가인 데이비드 호크니가 풍경을 여러 장의 사진으로 나눠 찍고, 프린트해서 붙여서 다시점을 하나의 화면에 담은 작품이 있습니다. 그렇게 보면 직선이 곡선이 되는 것을 알 수 있습니다. 아래의 작품에서는 바닥에 깐 천의 라인 등 가로 방향의 선이 곡선을 그리고 있는데, 본래 직선이기 때문에 이렇게 수평인 부분도, 기울어진 부분도 나타나는 것입니다.

*데이비드 호크니(David Hockney) ⋯ 1937년에 영국에서 태어나, 미국에서 활동하는 화가. 새로운 소재였던 아크릴 물감을 사용한 작품과 유화로 알려졌지만, 사진 작품으로도 유명하다. 최근에는 iPad로도 작품을 제작한다고 한다.

이 그림은 분명 가로로 그은 천의 라인이 오른쪽에서는 오른쪽 위로 올라가고, 왼쪽에서는 약간이지만 왼쪽 위로 올라간다. 화면에서는 끊겨 있어서 알기 어렵지만, 가장자리일수록 직선이 곡선이 된다(B 그림과 C 그림의 중간 정도). 아마 인체에도 그런 원근이 적용된다. 곧게 누운 듯하지만, 특히 발 부근에서 안쪽으로 들어가는 것처럼 굽은 느낌이 되었다. 그림에서는 표현할 수 있지만, 이런 작품은 한 장의 사진에는 담을 수 없을 것이다.

소실점 H.L(지평선)

1점 투시의 구도로 설정하면 머리~발을 동시에 보는 것처럼 부자연스럽지 않도록, 가로 방향으로 그은 선은 왼쪽이 왼쪽위로 올라가고, 오른쪽은 오른쪽 위로 올라간다.

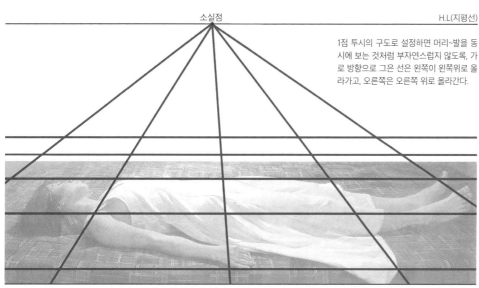

G.L(지면)

하얀 드레스를 입은 인물을 정성들여 그린다

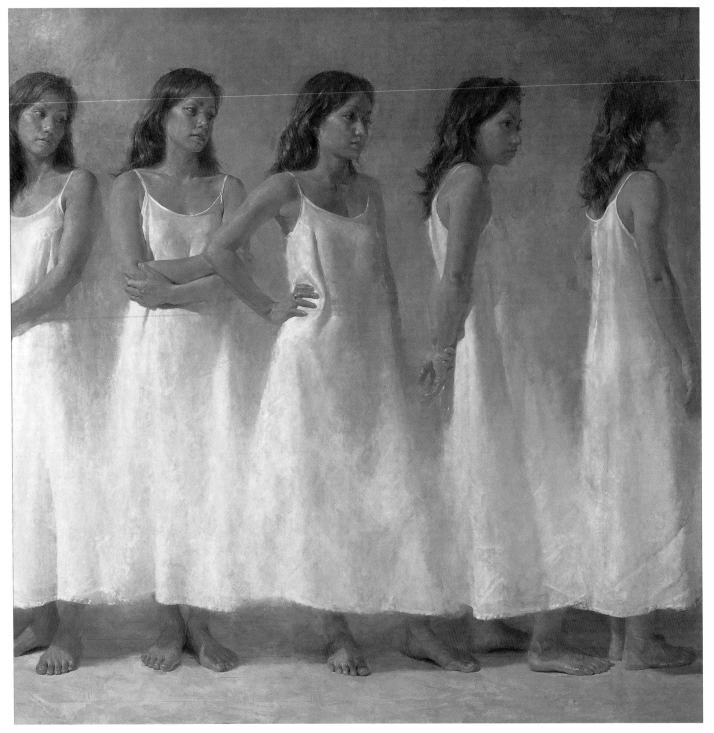

『Eternal frame』, 1999년, 캔버스에 유채, S100호

5명(모델은 한 사람)이 조금씩 회전하고, 인체의 방향을 바꾸면서 왼쪽에서 오른쪽으로 이동한다. 왼쪽에서 오른쪽으로 이동하는 것은 「미래로 나아간다」는 의미. 이 화면에서 미래는 음영 속으로 향하는 듯하다. 의상은 자세히 묘사하지 않았고, 그만큼 인체에 흥미가 집중되어 있다.

『낙타의 꿈(らくだの夢)』 1998년, 캔버스에 유채, 100호 변형

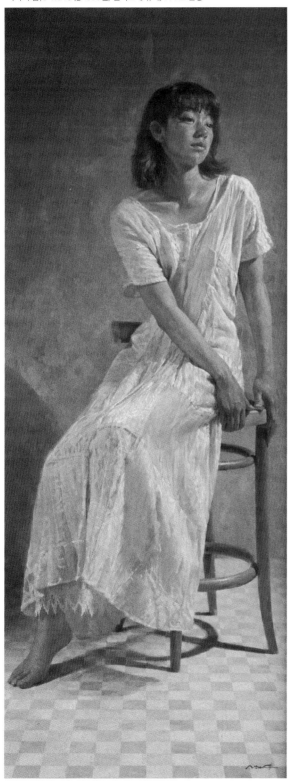

『비타민·입는 약
(ビタミン·着るクスリ)』
1996년, 캔버스에 유채,
60호 변형

이 옷은 모델이 직접 디자인한 것. 모교의 공간연출 디자인학과 학생으로 작품의 독특한 타이틀도 이 의상을 출품한 패션쇼의 타이틀이다. 하얀 옷과 인체를 다양한 느낌과 방식으로 그려보는 것은 무척이나 흥미로운 과정이다. 이 페이지의 다른 작품과 제작 시기가 달라서 그림의 스타일에도 다소 차이가 있다.

그리는 데 시간이 많이 든 작품. 갖고 있던 의상 중에서 가장 마음에 드는 상의와 세트를 이루는 롱드레스로, 몸에 딱 맞아 형태감을 표현하기 쉽다. 이쪽은 매력적인 코스튬의 디테일까지 묘사했다.

검은 드레스의 인물을 꼼꼼하게 그린다

3명의 인물은 오른쪽에서 왼쪽으로 이동한다. 오른쪽에서 왼쪽으로 이동하는 것은 「회귀」를 의미한다. 군상을 그리는 이유는 한 인물을 다양한 방향에서 보고 그리고 싶기 때문이다. 서양 미술사에서 「세 여신」이라는 표현형식이 있다. 그리스 신화에서 트로이 전쟁의 방아쇠를 당긴 「파리스의 심판」의 1막. 누가 가장 아름다운 여신인지 판정하는 장면이다. 패턴으로는 정면과 옆면, 뒷면을 헤라와 아테나, 아프로디테 세 명으로 나란히 보여주는 것. 이 검은 드레스의 작품도 신화에 빗대어, 여성의 아름다움을 전부 보여주는 그림을 그리려는 의도로 다양한 시점에서 본 인체를 한 캔버스에 표현했다.

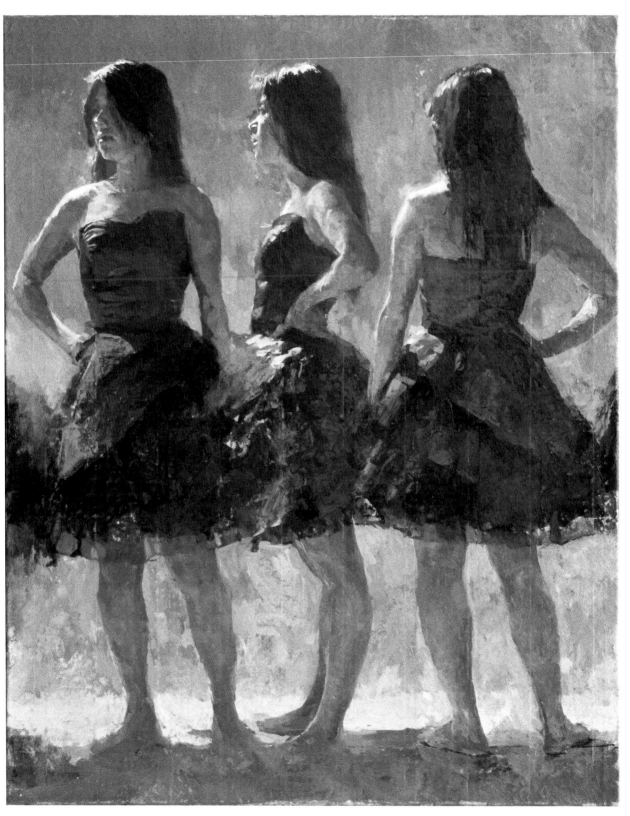

『아침과 밤(朝と夜)』
1999년, 캔버스에 유채,
F15호

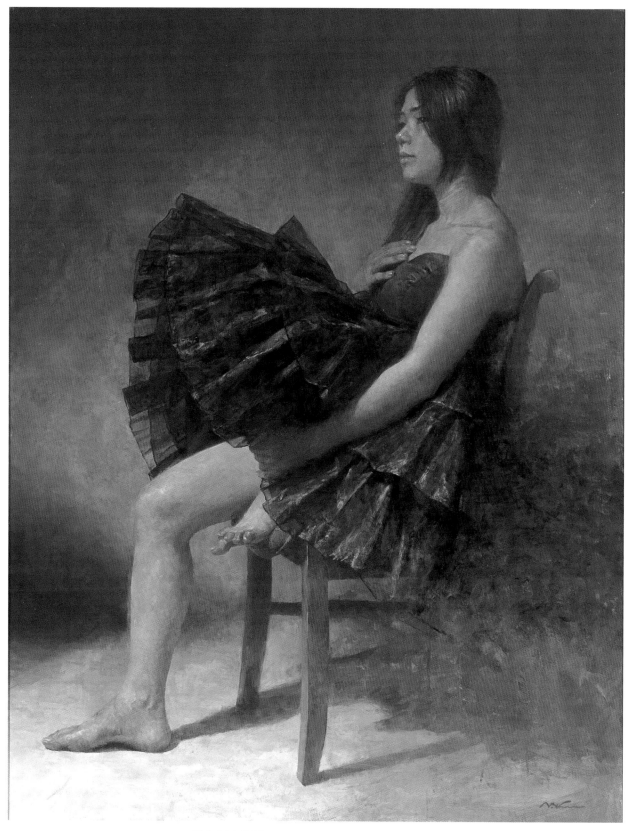

『달에 비친 나비(집시)(月の映る蝶(ジプシー))』, 1999년, 캔버스에 유채, F50호

왼쪽 페이지와 같은 의상과 모델. 왼쪽 다리가 화면 앞쪽에 있고 손으로 끌어당긴 자세. 파티드레스를 입고 한쪽 무릎을 세운 품위 없
는 포즈를 취하면 풍성한 스커트 부분이 도드라진다. 하얀 드레스는 피부와 잘 어우러지지만, 검은색은 인체(피부색의 밝기)와 대
비된다. 피부색의 밝기가 부각되는 탓에 검은색이 인체를 분할했다.

화면을 비스듬하게 구성한다

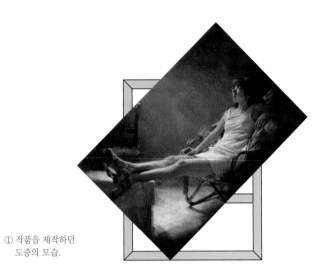

① 작품을 제작하던
도중의 모습.

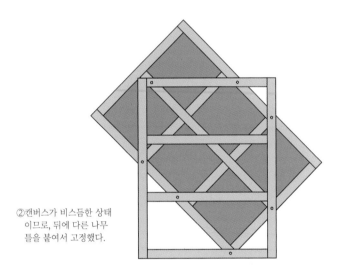

②캔버스가 비스듬한 상태
이므로, 뒤에 다른 나무
틀을 붙여서 고정했다.

구두 확대

무릎 확대

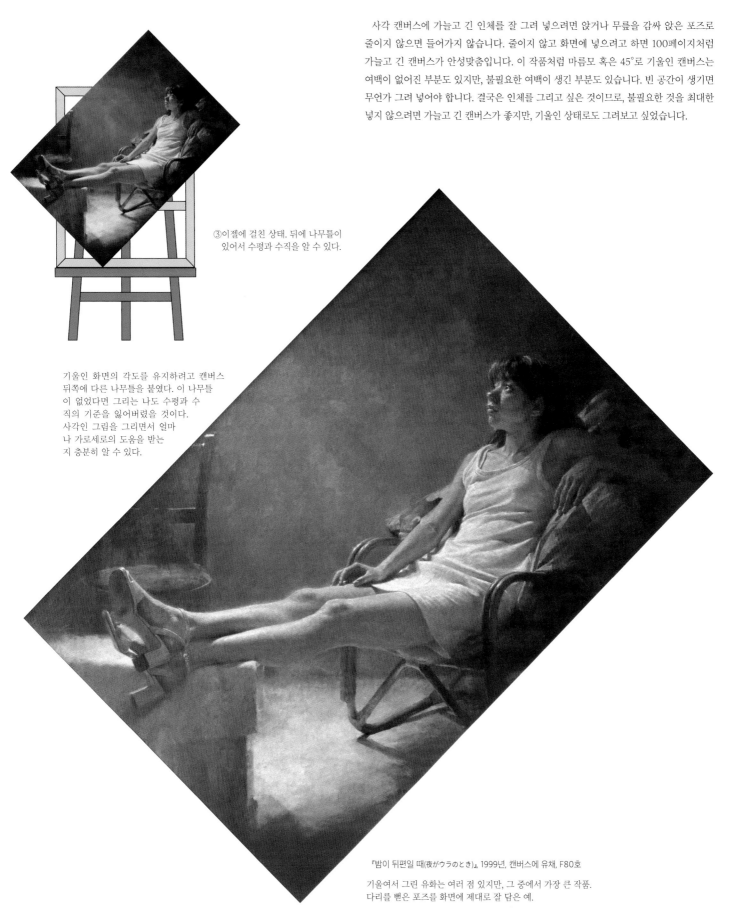

사각 캔버스에 가늘고 긴 인체를 잘 그려 넣으려면 앉거나 무릎을 감싸 앉은 포즈로 줄이지 않으면 들어가지 않습니다. 줄이지 않고 화면에 넣으려고 하면 100페이지처럼 가늘고 긴 캔버스가 안성맞춤입니다. 이 작품처럼 마름모 혹은 45°로 기울인 캔버스는 여백이 없어진 부분도 있지만, 불필요한 여백이 생긴 부분도 있습니다. 빈 공간이 생기면 무언가 그려 넣어야 합니다. 결국은 인체를 그리고 싶은 것이므로, 불필요한 것을 최대한 넣지 않으려면 가늘고 긴 캔버스가 좋지만, 기울인 상태로도 그려보고 싶었습니다.

③이젤에 걸친 상태. 뒤에 나무틀이 있어서 수평과 수직을 알 수 있다.

기울인 화면의 각도를 유지하려고 캔버스 뒤쪽에 다른 나무틀을 붙였다. 이 나무틀이 없었다면 그리는 나도 수평과 수직의 기준을 잃어버렸을 것이다. 사각인 그림을 그리면서 얼마나 가로세로의 도움을 받는지 충분히 알 수 있다.

『밤이 뒤편일 때(夜がウラのとき)』 1999년, 캔버스에 유채, F80호

기울여서 그린 유화는 여러 점 있지만, 그 중에서 가장 큰 작품. 다리를 뻗은 포즈를 화면에 제대로 잘 담은 예.

흰색과 분홍으로 물들인
『MILK TEA』의 기록

꽃무늬, 프릴, 롱스커트 등, 화려한 의상을 어디에서 살 수 있는지 모델에게 물었더니 핑크하우스라는 패션 브랜드의 이름이 나왔습니다. 당시 고쿠분지에 있던 지점이 마침 문을 닫았기 때문에 개인전 작품용 코스튬을 시부야에서 구비했습니다.

제작 도중의 『MILK TEA 습작 1』

연필 스케치와 수채화 소묘를 포함해 유화 작품 완성까지 일련의 제작 과정을 전시하는 개인 전을 긴자에 있는 아카네 회랑에서 2001년에 개최했다. 하얀 페티코트와 캐미솔, 꽃무늬가 들 어간 앞이 벌어진 원피스, 오버블라우스 등을 겹쳐 입은 독특한 의상을 준비했으며, 흔들의자 에 앉은 포즈를 제작했다.

『sheep』 2001년, 캔버스에 유채, P10호

같은 모델을 확대해서 그린 작품.

『MILK TEA 습작 1』 2000년, 수채지에 수채, P15호

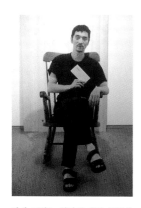

항상 그리는 입장인 내가 흔들의
자에 앉은 모습. 개인전을 보러
온 관객은 모델이 앉아서 포즈를
취한 의자에 실제로 앉아볼 수 있
었다.

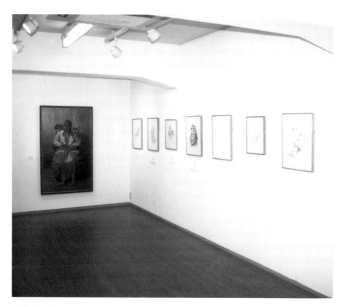

화랑에 전시한 모습. 완성 작품(사진 왼쪽)과 함께 다양한 습작을 전시했다.

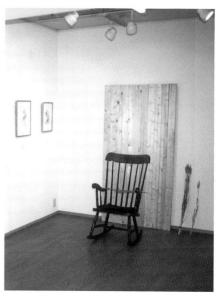

화랑 한편에 제작용으로 세팅한 무대 설정인 「의자와 배경
용 합판」을 설치했다.

이 포즈로 유화를 제작하기로 결정.

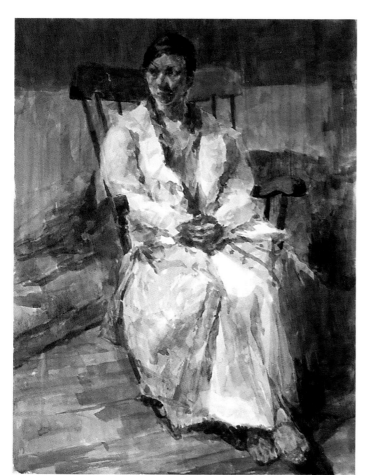

『MILK TEA 습작 3』, 2000년, 수채지에 수채, P15호

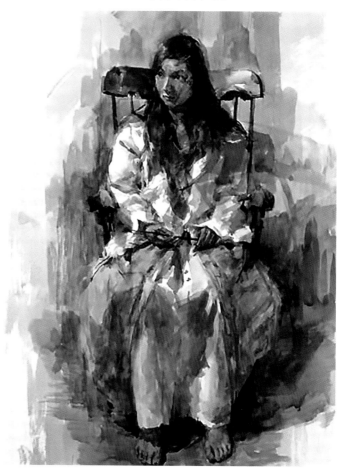

『MILK TEA 습작 2』, 2000년, 수채지에 수채, P15호

유화 『MILK TEA』의 포즈 변화

언제나처럼 밑바탕을 채운 캔버스를 준비한다.

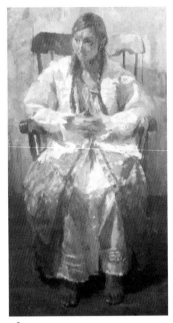

1 처음 그릴 때는 109페이지의 『습작 3』처럼 양손을 깍지 낀 포즈로 제작을 진행했다. 정면에서 포착했으므로, 구도는 『습작 2』와 비슷하지만, 팔꿈치의 위치와 머리 모양에 차이가 있다.

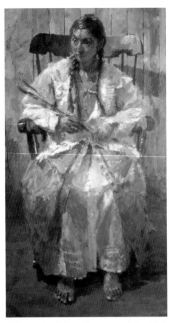

2 보리 이삭을 쥔 손으로 바꿔보았다. 『습작 2』에 가까운 포즈가 되었지만, 손의 방향이 다르다.

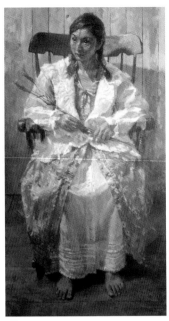

3 팔꿈치를 넓게 벌리면 상의의 소매가 넓어져서, 『습작 2』보다 코스튬의 특징이 잘 드러난다. 보리의 위치와 머리 모양을 변경.

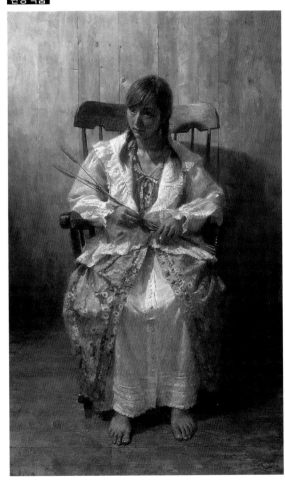

4 프릴과 레이스, 꽃무늬와 단추 등의 부분과 손 모양이 서로 어울리도록 연출.

의상의 특징에 무게를 두고 제작한 작품. 같은 옷주름이라 하더라도 여러 유형이 동시에 나타난다. 프릴이 겹친 부분, 개더(주름)와 이음매를 중심으로 천이 오므라든 부분, 움직임에 따라서 나타나는 큰 주름 등 종류가 다양하다.

『MILK TEA』, 2001년, 캔버스에 유채, F80호

흰 옷에 나타나는 섬세한 주름의 질감을 표현

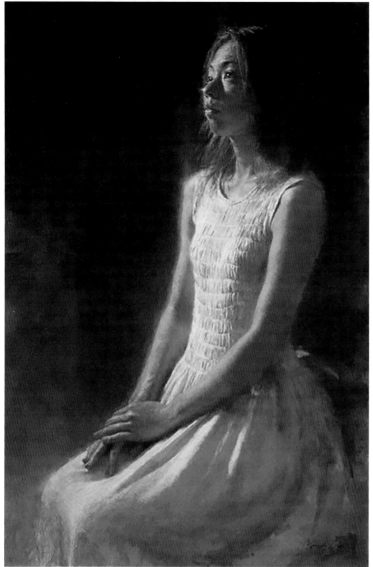

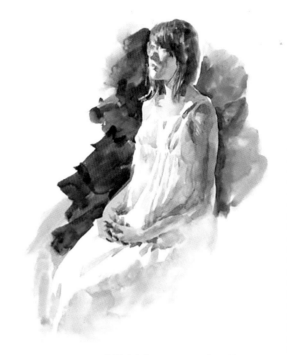

『비둘기 습작(鳩の習作)』 2001년, 수채지에 수채

『금박의 달(金箔の月)』 2001년, 캔버스에 유채, M40호

바른 자세로 앉아 화면 위쪽에서 비스듬히 들어오는 빛을 올려다보는 포즈. 가슴 부분에 있는 셔링(장식용 주름) 부분의 주름 묘사가 핵심.

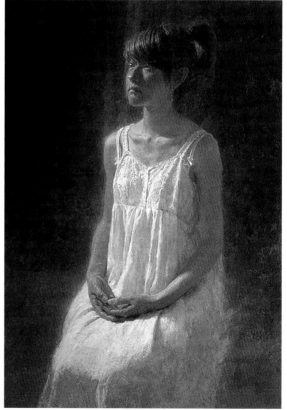

습작을 바탕으로 그린 유화. 왼쪽 위의 작품과 같은 구도로 하얀 코스튬이 반짝이는 것처럼 보인다. 레이스 자수로 만든 주름이나 천을 집어서 꿰맨 주름 등, 옷의 주름을 연구해 보면 주름 하나하나 따로 이름을 붙여야 할 것 같은 느낌이 든다.

『비둘기(鳩)』 2001년, 캔버스에 유채, P40호

빨강과 흰색의 대비를 살린다

예를 들어 빨간색을 한참 본 뒤에 하얀 것을 보면, 잔상처럼 빨간색의 보색인 청록색이 나타나기도 합니다. 빨간색과 흰색으로 된 의상이나 부분을 교대로 볼 때 일어나는 이런 현상은 무척 재미있습니다. 색감이 강한 색끼리 가까이 있을 때 나타나는 다양한 효과를 즐기면서 그렸습니다.

『눈색의 벚꽃(雪色の桜)』 2001년, 캔버스에 유채, 100호 변형

약간 두꺼운 빨간색 셔츠와 얇고 하얀 개더스커트(주름치마)의 색감뿐만 아니라, 질감으로도 차이를 만들었다. 약간 위에서 들어오는 순광을 받아 각 부위가 명확하게 보인다. 살짝 감은 눈의 속눈썹이 아랫눈꺼풀에 음영을 만들고, 턱 부분에는 빨간색 셔츠에 반사된 빛이 비친다.

빨간색 셔츠 위에 부드러운 웨이브 머리카락이 그림자를 만들고, 움직임과 사실적인 느낌이 드러난다.

다리 위에는 스커트의 음영을 그리고, 틈 사이의 공간을 표현. 치마 가장자리의 레이스와 빛이 투과하는 얇은 천의 질감을 묘사한다. 음영 쪽에는 청록색과 비슷한 색감도 넣었다.

바닥 음영의 존재로 발을 들고 있는 포즈가 명확해진다. 긴장감이 있는 포즈라 공중에 뜬 묘한 느낌이 나타난다.

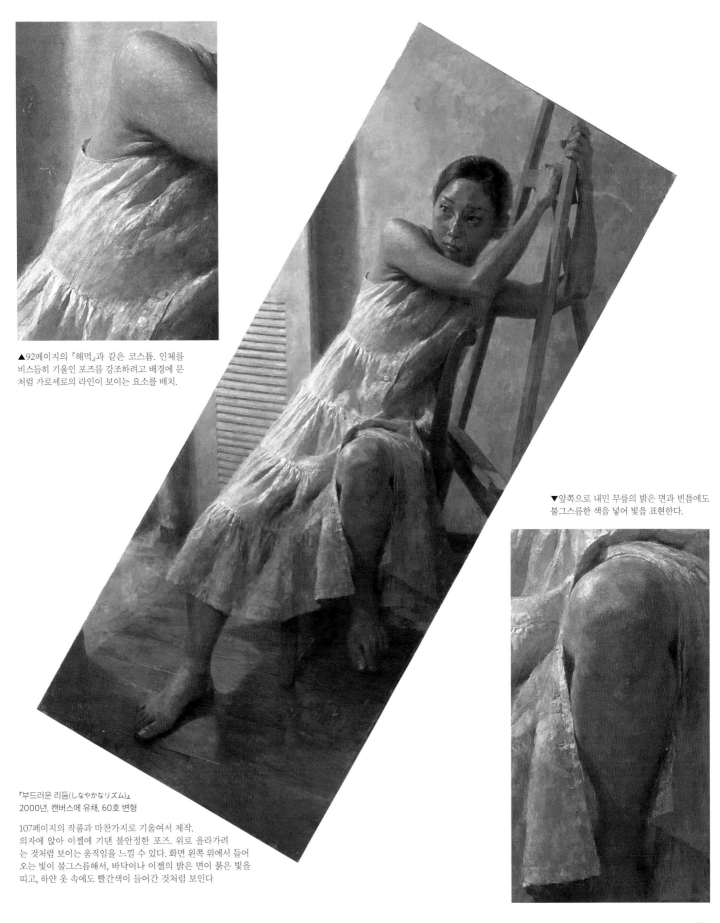

▲92페이지의 『해먹』과 같은 코스튬. 인체를 비스듬히 기울인 포즈를 강조하려고 배경에 문처럼 가로세로의 라인이 보이는 요소를 배치.

▼앞쪽으로 내민 무릎의 밝은 면과 빈틈에도 불그스름한 색을 넣어 빛을 표현한다.

『부드러운 리듬(しなやかなリズム)』
2000년, 캔버스에 유채, 60호 변형

107페이지의 작품과 마찬가지로 기울여서 제작.
의자에 앉아 이젤에 기댄 불안정한 포즈. 위로 올라가려
는 것처럼 보이는 움직임을 느낄 수 있다. 화면 왼쪽 위에서 들어
오는 빛이 불그스름해서, 바닥이나 이젤의 밝은 면이 붉은 빛을
띠고, 하얀 옷 속에도 빨간색이 들어간 것처럼 보인다

빨강, 흰색, 분홍의 경연

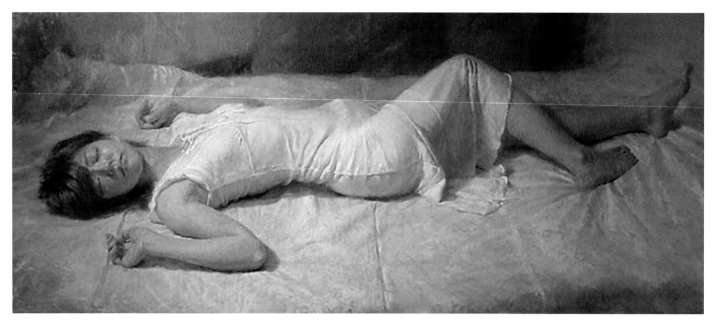

『수면 중(眠りの中)』 2004년, 캔버스에 유채, 80호 변형

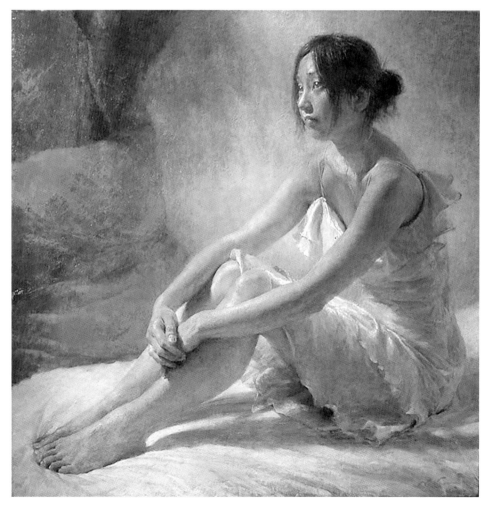

코스튬의 색과 형태는 인체와 함께 쉽게 파악할 수 있으면 된다. 전체적인 형태나 작은 주름, 빛의 양상을 보고 싶어서 특별히 눈에 띄는 묘사를 하기보다는 그 자체가 잘 드러나도록 그렸다.

위아래의 작품은 모두 배경에 분홍색 쿠션을 두고, 반사된 색감을 화면에 적용했다. 『달』에서는 색이 선명한 오로라 핑크라는 물감을 많이 썼다. 음영 쪽에도 분홍색 반사를 반영했다. 피부의 음영색을 만들려고 어둡게 하면(진하게), 대부분 갈색이 된다. 그런 부분에 파란색을 넣으면 회색이 되어버린다. 간단하게 음영색이 만들어지지 않기 때문에 색감을 연구하는 과정은 재미있다.

『달(月)』 2004년, 캔버스에 유채, S20호

아래에 있는 『옆얼굴』의 분홍색 옷은 모델이 준비한 의상이었던 것으로 기억합니다. 프레시 핑크라는 이름의 채도가 높은 빨간색 물감을 시험해 본 작품입니다. 채도가 높은 분홍색은 『달』에서 사용한 오로라 핑크나 프라임 레드가 있지만, 이건 당시 새롭게 발표된 색입니다. 미술교실에 물감을 섞는 것이 싫어서 색을 많이 준비하지 않으면 그리지 못하는 학생이 있었습니다. 빨간색을 밝게 하는 데 흰색을 섞는 것이 싫다기에 「그러면 분홍색을 찾아서 가져 오세요」라고 했더니, 「이런 색이 있었어요」 하며 화려한 분홍색을 찾아왔습니다. 최대한 색을 섞지 않고 튜브의 색에 가까운 느낌으로 분홍색을 칠한 다음 거기에 맞춰서 피부색과 반사광, 나머지 색을 조합한 예입니다. 학생이 새로운 정보를 가르쳐주어서 많이 배웁니다. 음영색은 반사광이 나타날 때가 많으니까, 발상을 전환해서 「음영색은 분홍이구나」하고 정하고 그렸습니다.

『옆얼굴(橫顔)』 2005년, 캔버스에 유채, F8호

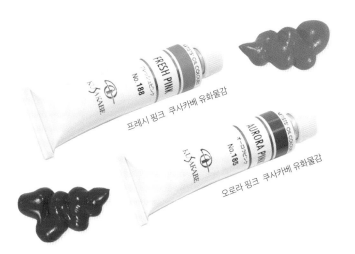

프레시 핑크 쿠사카베 유화물감

오로라 핑크 쿠사카베 유화물감

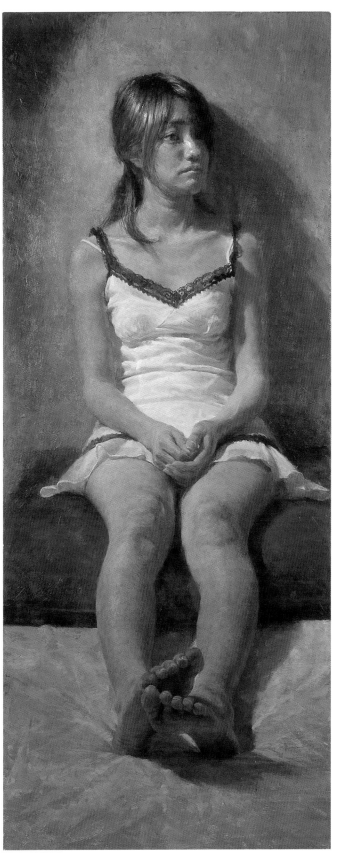

『딴생각(うわの空)』 2004년, 캔버스에 유채, 50호 변형

분홍 쿠션 위에 앉은 포즈를 그린 것. 이 작품의 음영 쪽은 『옆얼굴』과 비교해 채도를 낮게 떨어트렸다.

배경에 분홍, 옷에 분홍

『Deep in the eye』는 방을 어둡게 하고 역광을 한 개만 설치해서 제작했다. 실제로는 모델이 TV를 보고 있지만, 컴퓨터 모니터를 보고 있다는 설정이다. 배경에는 Power Mac이 막 나왔을 무렵의 키보드가 보인다. 새로운 제품을 소재로 삼으면, 금방 더 새로운 제품이 나오고 또 그림을 그린 연대에 대한 정보를 제공하는 셈이 되어 그림의 매력을 떨어트린다. 배경이 분홍색인 예. 사실적인 그림은 아래의 『고요』처럼 차분하고 클래식한 분위기가 되는 일이 많아서, 어떻게 좀 해야겠다는 생각으로 캐주얼한 요소와 현대적인 의상을 이용해 일상의 포즈도 그려 보았다.

『Deep in the eye 습작』 2005년, 종이에 연필

『Deep in the eye 습작』 2005년, 검정도화지에 흰색 파스텔

가지고 있던 켄트지 묶음의 표지로 쓰인 검은색 종이를 사용했다. 왼쪽에 끈을 잘라낸 구멍이 있다.

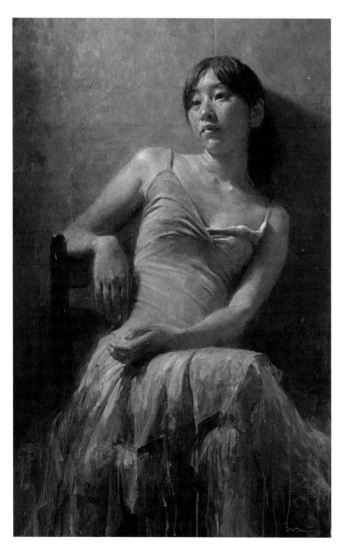

『고요(夕凪)』 2005년, 캔버스에 유채, M40호

『Deep in the eye』 부분 확대

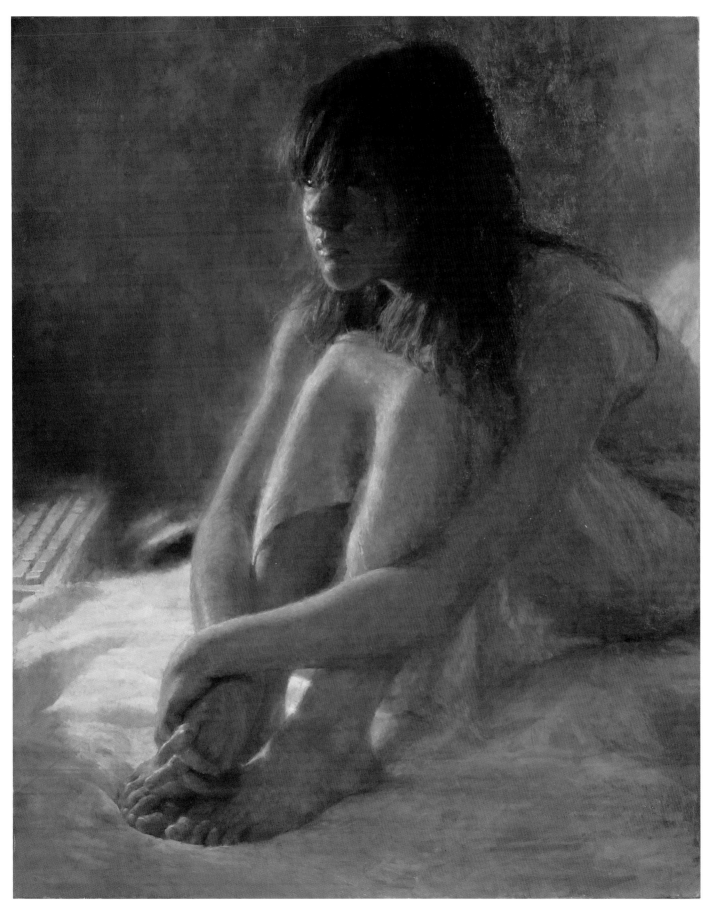

『Deep in the eye』 2005년, 캔버스에 유채, F25호

생동감이 느껴지는 눈동자와 입술 표현뿐만 아니라, 코스튬에 나타나는
다양한 질감 묘사도 화면에 충실감을 더하는 중요한 요소입니다.

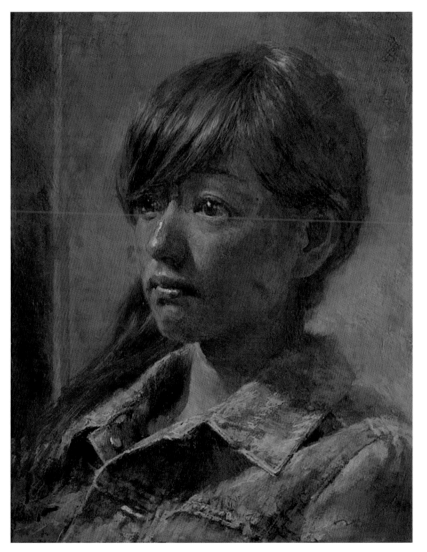

『한숨(ためいき)』 2005년, 캔버스에 유채, F6호

청재킷의 거친 촉감을 물감을 긁는 식으로 칠하는 「드라이 브러시」라는 기법으
로 표현했다. 천의 질감을 표현하는 동시에 입체적인 형태감도 드러나도록 했
다. 얼굴과 머리카락에서 볼 수 있는 매끄러운 아름다움과 두꺼운 옷을 경쾌한
터치로 그린 작품.

부분 확대
옷깃의 두께와 가장자리의 스티치 등도 질감이 느껴지는 부분.

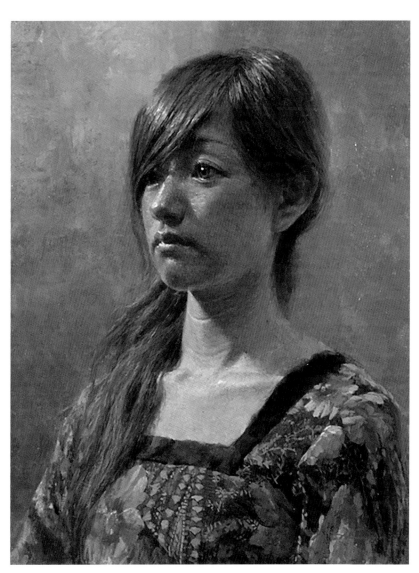

『빛의 너머(光の向こう)』, 2006년, 캔버스에 유채, P10호

화학섬유의 매끄러움은 터치를 최소화한 채색법으로 표현. 프린트된 문양은 평면이므로, 입체감이 느껴지지 않도록 그린다.

부분 확대
인체를 따라서 코스튬의 얇은 두께와 부드러움, 머리카락의 가벼움 등을 표현.

팔과 다리를 눈여겨보다

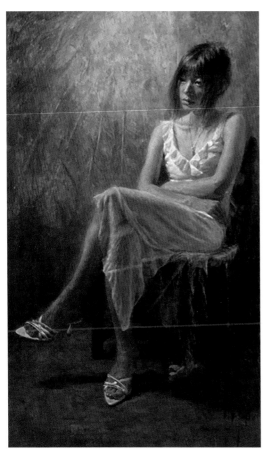

◀배경에 흐릿하게 날개를 그렸다. 『기적』과 같은 모델이 다리를 꼰 포즈를 그린 작품.

다리와 팔처럼 움직임이 있는 부위는 즐겁습니다. 인체에서 가장 그리고 싶은 부위라면 역시 다리입니다. 하지만 다리만 그린 그림은 없습니다. 얼굴만 그린 그림은 있는데 다리만 혹은 팔만 그린 그림은 거의 없다는 것은 불공평합니다. 기회가 있다면 다리만 그린 인물화를 그려보려고 합니다. 스케치라면 손이나 다리만 그린 것이 많이 있습니다. 예를 들어 『보라색 빛』처럼 바닥에 앉은 포즈는 다리를 구부리거나 앞으로 뻗어야 하는데, 그럴 때 그림의 재미가 생겨납니다. 『구름 사이』의 포즈처럼 의자에 발을 올리거나 앞으로 뻗은 그림이 많은 것도 다리를 그리고 싶기 때문입니다.

『상상(想像)』
2006년,
캔버스에 유채,
M60호

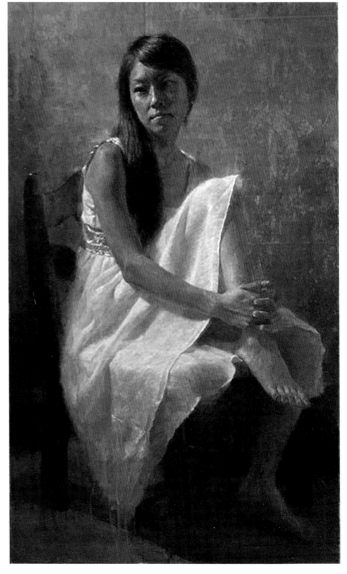

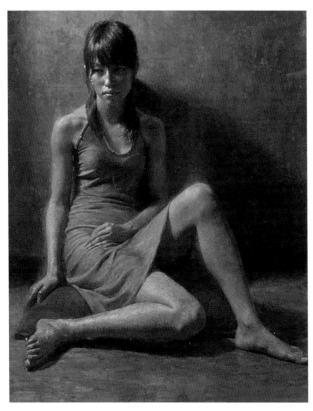

『보라색 빛(紫の光)』 2006년, 캔버스에 유채, F40호

『구름 사이(雲間)』 2005년, 캔버스에 유채, 50호 변형

『기척(気配)』 2006년, 캔버스에 유채, P25호

움직임 연출에 팔과 다리를 활용한다

『싸리(萩)』 2006년, 캔버스에 유채, M50호

▲화면에서 볼 수 있는 다이내믹한 「S자」

인체는 어떤 포즈라도 「S자」가 된다. 이 작품은 약간 특이한 예지만, 완만한 곡선으로 그리는 것은 인체다움을 표현하는 중요한 요소다. 크게 기울인 목, 살짝 걸터앉은 자세, 대담하게 뻗은 다리 등이 보는 사람의 시선을 「S자」로 유도하도록 만들었다.

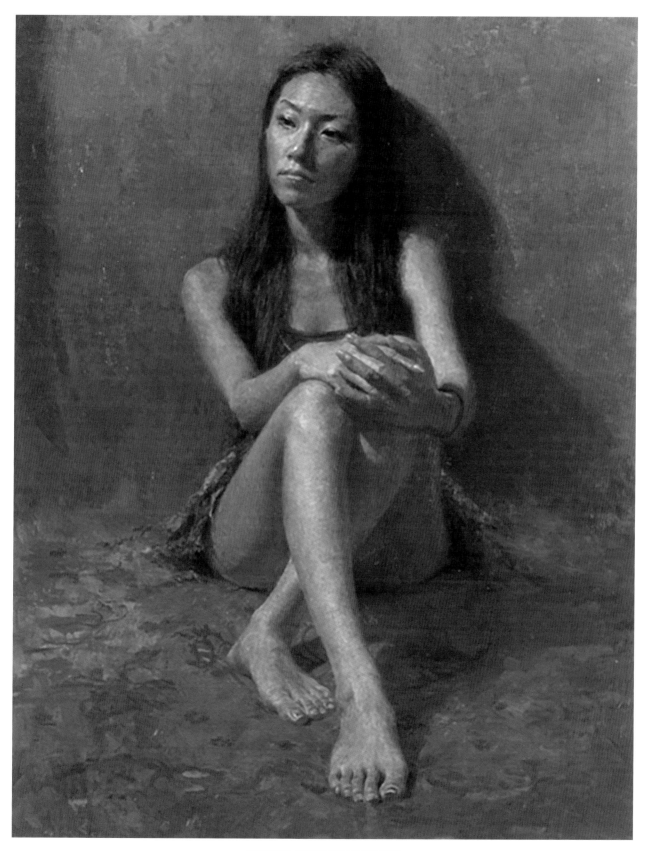

『잠자리(蜻蛉)』 2006년, 캔버스에 유채, F30호

바닥에 앉아서 다리를 구부린 포즈. 정면에서 바라볼 때의 깊이와 다리를 그리
고 싶어서 제작한 작품. 앉은 포즈에 움직임이 느껴지도록 하는 데에도 팔과 다
리의 배치는 중요한 역할을 한다.

디테일을 한층 더 갈고닦는다

마무리 단계가 되면 피부를 매끄럽게 표현하고 싶어지는 법이지만 실제 인간의 피부는 그렇지 않으니 참아야 합니다. 꼼꼼하게 점을 찍어서 그렸습니다. 피부와 머리카락, 코스튬도 처음부터 세밀한 묘사를 하는 것이 아니라, 큰 면에서 작은 면 순으로 시간을 들여서 밀도를 높여나갑니다.

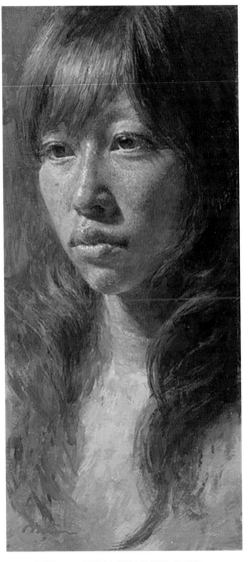

『빈틈(隙間)』 2007년, 캔버스에 유채, 41x18.8cm

◀빛 속에 있는 얼굴 표현

밝은 곳에 있는 얼굴은 눈, 코, 입술의 입체 감이 명확하고, 피부의 감촉이 도드라진다. 이것을 제대로 표현하고 싶을 때는 보통 7 : 3 이나 6 : 4의 명암 비율을 활용한다.

그늘 속에 있는 얼굴 표현▶

음영 속에 있으면 명암 폭이 좁고, 반전(위로 향한 면이 어둡고, 아래로 향하는 면이 밝아진 다. 49페이지의 「풋라이트」와 비슷한 명암을 볼 수 있다)된 상태이므로 형태감을 표현하기 어렵다. 어떤 부분을 숨기고 싶을 때는 효과적 이다. 이 작품에서는 무릎이나 손 주위를 강조 하고 싶어서 얼굴을 음영 속에 넣었다.

부분 확대

둥근 안구를 감싸는 눈꺼풀과 눈 주위 뼈의 겉면에 해당하 는 부분의 변화를 포착한다.

부분 확대

입술의 입체적인 기 복과 부드러운 질감 을 묘사한다.

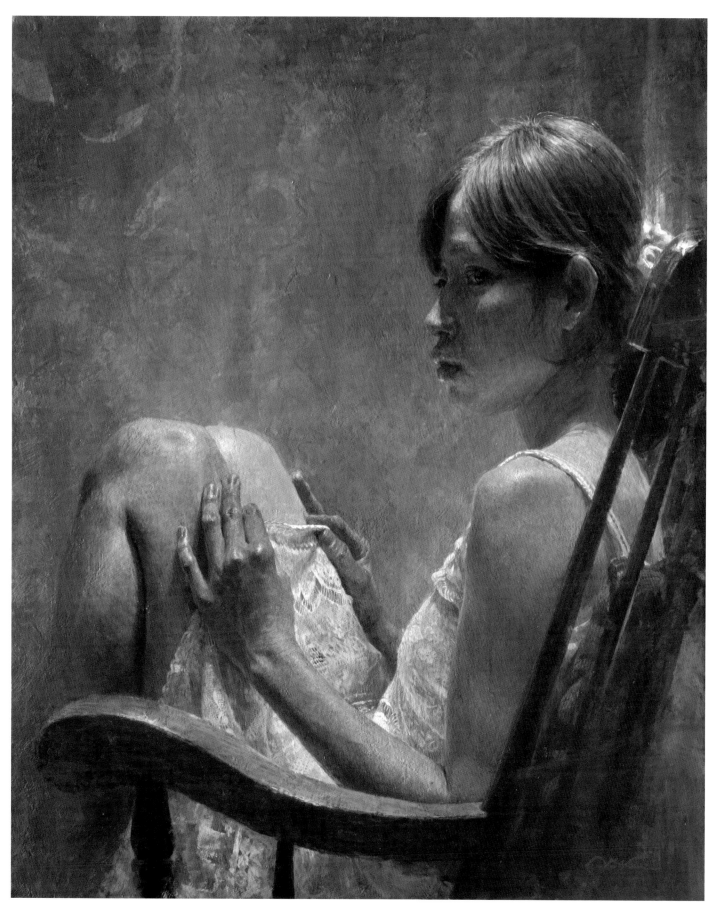

『졸업(卒業)』, 2009년, 캔버스에 유채, F15호

제작 프로세스를 살펴보면, 처음부터 세밀하게 그리는 게 아니라 점차 대상이 드러나도록 진행한다는 것을 알 수 있습니다.

1 시작은 최대한 큰 터치로 대강 형태를 잡는다.

2 각 부위를 비교하면서 구체적인 형태가 나타나도록 그린다.

3 머리와 얼굴의 방향을 약간 변경. 도중에 더 좋다고 생각되는 포즈와 설정으로 변경하기도 한다.

부분 확대

전체의 비율, 명암의 배치 등을 쌓아올린다. 이 단계에서는 세밀한 부분은 신경 쓰지 않는다.

부분 확대

특정 부분을 묘사할 때, 그 부분만 관찰하는 것이 아니라 다른 부위와 비교해 적절한 색채인지 확인하면서 진행한다.

부분 확대

인체 묘사취서 배경품 등도 ㅊ동시에 진ㅎ

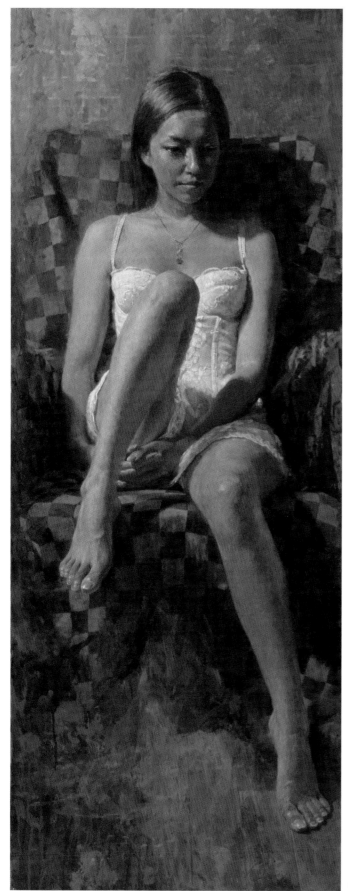

『WAT-05』 2009년, 캔버스에 유채, 60호 변형

부분 확대 뼈, 근육, 정맥, 옷의 형태 등, 점차 많은 것이 눈에 들어온다.
투시될 때까지 계속 집중해서 본다는 마음으로 관찰한다.

4 집중력이 지속되는 동안 계속 그리고, 긴장이
풀리면 거기서 멈춘다.

다시금 포즈를 생각한다

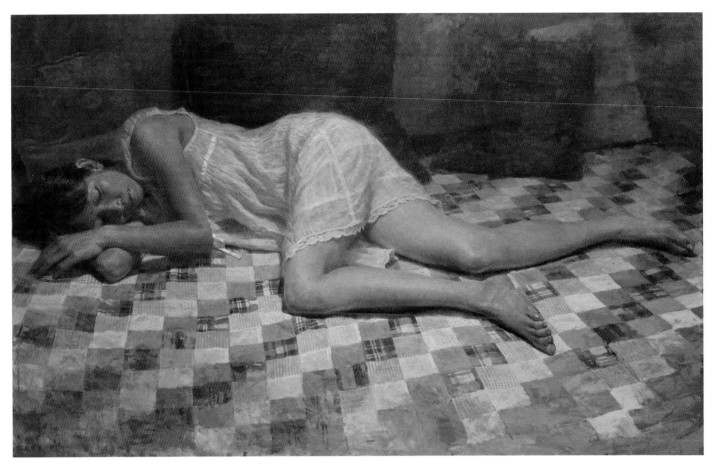

『판다가 없다(パンダがいない)』 2009년, 캔버스에 유채, M60호

　팔과 다리를 효과적으로 사용한, 움직임이 있는 포즈를 좋아하다 보니 인체의 움직임을 가리지 않고 손발이 드러나는 코스튬을 주로 선택하게 되었습니다. 특히 한쪽 다리를 들어 올린 포즈의 작품을 많이 그렸습니다. 『고민한 날』은 미륵보살반가사유상이라는 불상을 참고한 그림입니다. 고전을 모방한 이 포즈는 몸 전체로 상념에 잠긴 모습을 나타내고 있습니다.

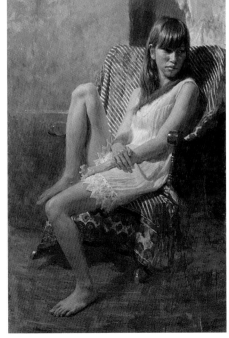

▶103페이지에서 그린 마음에 드는 의상의 길이를 줄이고 수선한 것을 사용.

『태양이 되고 싶다(太陽になりたい)』 2008년, 캔버스에 유채, P60호

『고민한 날(考えた日)』 2007년, 캔버스에 유채, 60호 변형

제5장
인물을 상징화해서 그린다, EVOLUTION

5장은 유화와 수채화로 사실적인 인물화를 그리는 화가 「미사와 히로시」의 다방면에 걸친 활동을 소개합니다. 미술 강사로 활동한 경력이 길고, 미술 교실과 전문학교 등에서 유화, 수채화, 데생을 가르쳤습니다. 이제는 그림을 그릴 때 전반적으로 디지털 기술이 더 많이 쓰이게 되었습니다만, 아날로그 재료로 그리는 즐거움을 여러분께 알려드리고 싶습니다.

한때 미술 입시학원에서 수험생을 주로 가르쳤습니다. 디자인을 위한 입체 조형, 산업 디자인, 공예를 오랫동안 지도했습니다. 도 쿄예술대학의 공예과에는 수채화(채색) 시험도 있으며, 모교의 병설 단기대학부(2003년 폐지, 무사시노미술대학으로 개편)에서도 정물 담채를 출제했습니다. 가르쳐야 했기 때문에 수채화를 공부하기 시작했습니다. 입시학원에서 지도해 온 경험과 저의 그림에는 밀접한 관계가 있습니다. 그때까지는 수채화를 그리지 않았지만, 「수채화, 재밌네!」라고 생각했습니다. 이전에는 소묘를 아크릴 물감으로 그릴 때가 많았습니다. 수채화로 작품을 그리기 시작한 것은 pixiv(픽시브)에 투고하면서부터입니다. 시기별로 유화, 크로키와 데생, 수채화 등 사실적으로 묘사한 그림을 투고했었지만, 2차 창작 캐릭터 일러스트 등도 제작, 발표하게 되었습니다. 그런 활동의 일환으로 pixiv를 의인화한 「pixiv땅」도 그려 보았습니다. 만화, 애니메이션, 게임 캐릭터 분장을 한 코스플레이어를 모델로 「코스프레 크로키회」를 주최하거나, 동인 이벤트에도 적극적으로 참가하는 등 그림을 그리는 즐거움을 충분히 만끽하고 있습니다.

H22.4.23

『안경 소녀(수채) Ⅱ (眼鏡少女(水彩)Ⅱ)』 2010년, 수채지에 수채, F6호

그림을 그리는 소녀 pixiv땅 연작

일러스트를 통해 그림을 그리는 사람들과 교류할 수 있는 커뮤니티 사이트인 pixiv(픽시브)는 2007년 9월 10일에 문을 열었습니다. 이날을 생일로 삼고, 기념으로 매년 이맘때 pixiv를 의인화한 「픽시브땅」을 공식적으로 응모받았습니다. 공식 디자인을 채용하지 않았으므로, 그리는 사람의 수만큼 다양한 모습의 pixiv땅이 존재합니다. 2009년 2주면 기념 축하로 제가 『아날로그 pixiv땅』을 시리즈로 그려 보았습니다. 대부분 디지털 작업으로 그린 캐릭터가 많지만, 저는 「아날로그파」이므로 모델을 두고 수채화와 유화를 그렸습니다. pixiv에 큰 가능성을 느껴, 4개월 전인 2009년 5월부터 과거의 유화 작품 등을 투고하기 시작했습니다.

＊『픽시브땅』의 표기에 대해서 … 작품 타이틀에 맞춰 『아날로그 pixiv땅』과 『아날로그 픽시브땅』이 2가지 방식으로 표기한다.

▲「그림을 그리는 인물」을 그린다는 2중 구조가 재미있다. 귀여운 캐릭터 등의 존칭에는 「○○땅(짱)」이라는 접미어를 자주 사용한다.

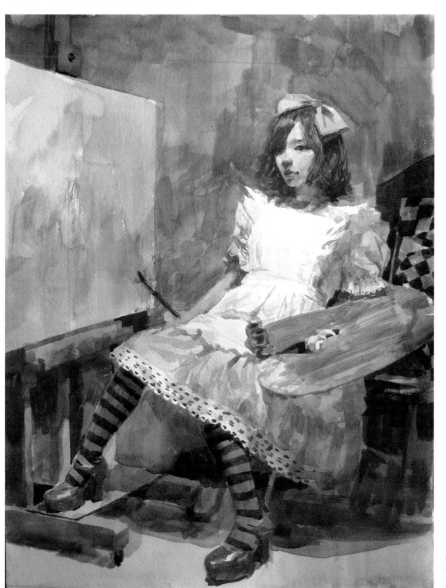

『아날로그 pixiv땅(アナログpixivたん)』 2009년, 수채지에 수채, F6호

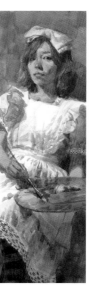
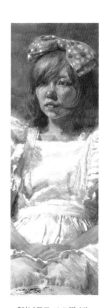

『아날로그 pixiv땅 (3)』 부분

『아날로그 pixiv땅 (4)』 부분

(3)은 이쪽을 바라보고 있는 pixiv땅. 이번에는 이쪽(보는 쪽)이 모델이 된 기분이다. (4)는 새침한 표정으로 포즈를 취했다.

◀그림을 그리는 소녀를 상징하는 pixiv땅을 이미지 컬러인 파란색 옷을 입고, 붓과 팔레트를 들고 캔버스로 향한 포즈로 그린 것. 앞치마 차림도 씩씩하고, 이젤에 발을 올린 모습이 창작 의욕이 넘치는 것처럼 보인다.

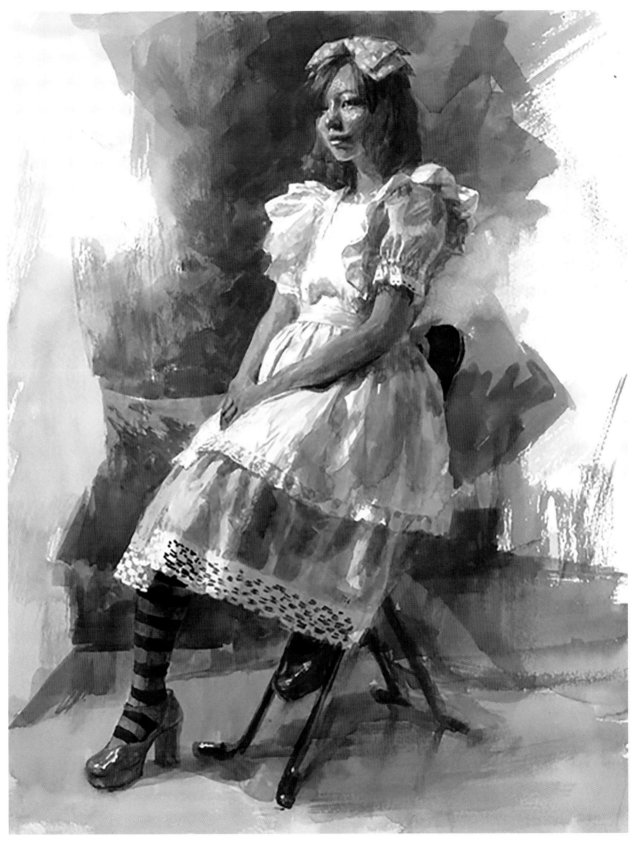

『파란 옷에 앞치마(青い服にエプロン)』 2009년, 수채지에 수채, F6호

아날로그 pixiv땅 연작의 다섯 번째 작품, 그림을 그리는 소녀 스스로가 모델이 된 그림. 그린 사람은 pixiv땅 본인이라는 설정.
132페이지부터 소개할 (2)를 포함해 연작 5점을 2010년 요코하마에 있는 센타아 화랑에서 개최한 전람회에 전시했다.

연작 두 번째 작품의 제작 과정 ··· 수채 『아날로그 pixiv땅 (2)』

투명수채화 물감을 사용한 수채화 제작 과정입니다. 밑그림은 생략하고 물감으로 바로 그리기 시작했습니다. 제2장에서 소개한 수채 스케치와 같은 방법입니다.

1 우선 인물의 형태와 구도를 옅은 색으로 그린다. 대강 색을 칠해 구도의 형태를 잡아둔다.

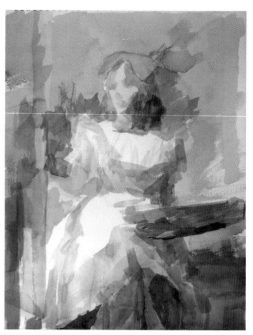

2 각 부위를 조금씩 그려나간다.

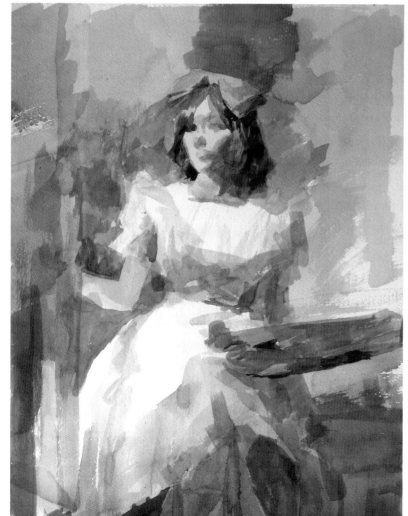

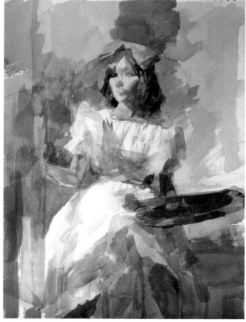

4 화면 전체의 관점에서 각 부분이 어떠해야 하는지, 모델을 관찰하면서 조금씩 형태를 다듬어 구체화한다.

* 양감 ··· 사물이 공간에서 차지하는 볼륨이나 중량이 느껴지도록 표현하는 일.

3 처음부터 상세하게 그리지 말고, 대강 명암으로 공간과 양감을 의식하면서 진행한다.

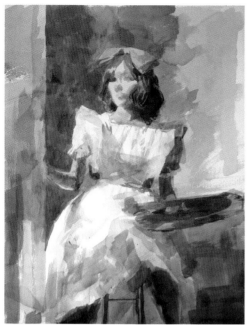

5 화면 아래의 의자 부분과 안쪽의 배경도 인물과 함께 진행한다.

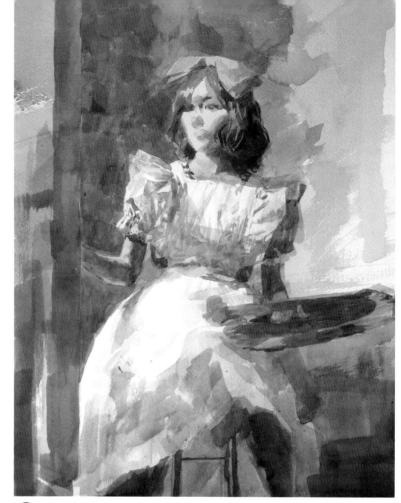

6 예를 들어 눈과 코를 넣을 때도 처음에는 옅게 그리고 점차 강해지도록 수정한다.

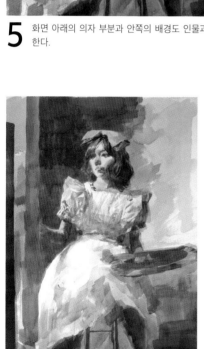

7 밑그림을 생략할 때의 장점은 「윤곽선」을 사용하지 않는다는 점이다. 선화를 그리면 그림이 평면이 되기 쉽다. 물론 평면적인 그림도 나름의 매력이 있으므로, 그런 스타일의 일러스트 작품에서는 나 역시 선화를 이용해서 그린다.

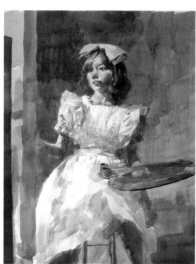

8 물감을 면으로 칠하면, 2차원에서 3차원 공간을 수월하게 포착할 수 있다(1차원인 선→2차원인 면→3차원인 입체…).

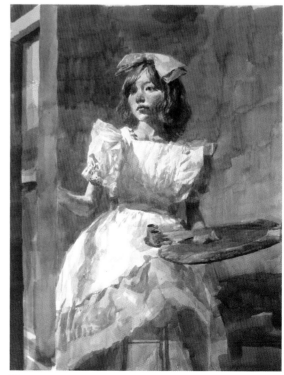

9 캔버스에 혼신의 한 획을 넣는 pixiv땅. 좌우명은 「한붓 한붓 혼을 담아서 (一筆入魂)」

완성. 17페이지에서 소개한 원형 팔레트를 들고 유화를 제작하는 아날로그 pixiv땅. 일러스트로 교류하는
pixiv를 의인화하려고 테마 컬러인 파란색 의상과 그림을 상징하는 캔버스, 팔레트를 화면에 담았다.

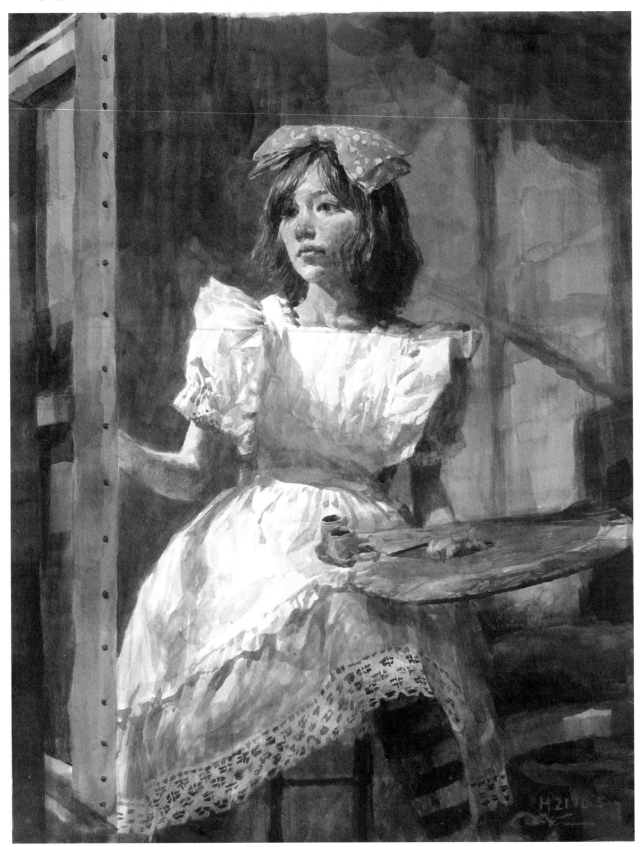

『아날로그 pixiv땅 (2)』 2009년, 수채지에 수채, F6호

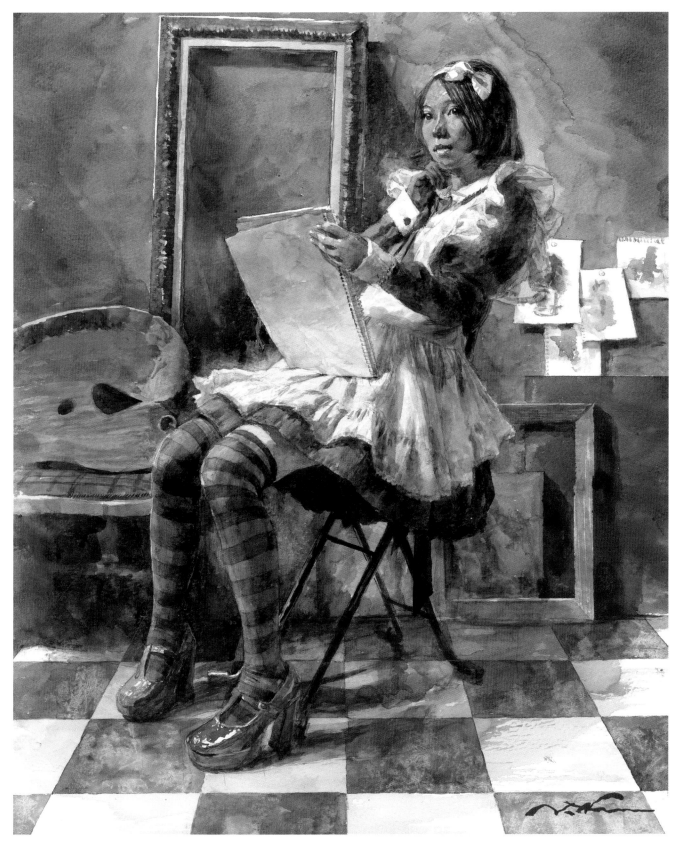

『지각했지만, 아날로그 픽시브땅입니다(遅刻しましたけれど、アナログピクシブたんです)』 2010년, 수채지에 수채, F6호

pixiv 3주년 기념으로 그린 작품. 샤프로 밑그림을 그린 뒤에 수채물감을 칠했더니, 9월 10일에 올리지 못하고 말았다. 스케치북을 손에 든 포즈를 잡은 pixiv땅. 「그림그리기」를 상징하는 것이 늘어서 배경에 빈틈이 없다. 대규모 무대를 설정한 작품을 많이 그려봤기 때문에 소품을 배치한 공간을 그리는 것은 특기다.

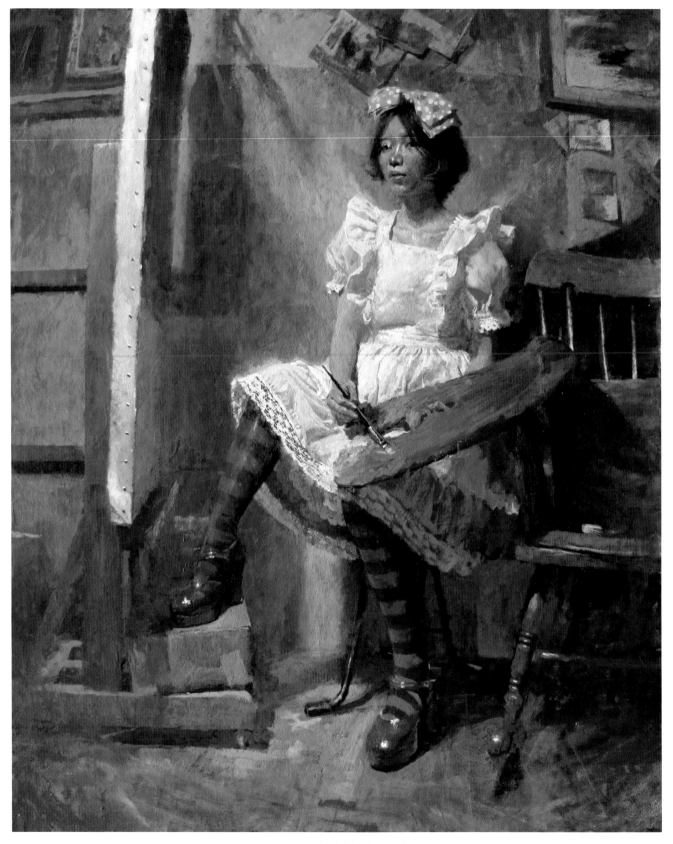

『KIM-05』, 2009년, 캔버스에 유채, F20호

픽시브땅을 유화로 그린 작품. 『아날로그 pixiv땅 (3)』과 마찬가지로 이쪽을
바라보고 있다. 모델을 응시하면서 제작하고 있는 모습일 것인가.

유화로 표현한 pixiv땅

그림 속의 「여성」과 또 다른 한 사람의 화가

 왼쪽 페이지의 유화 작품을 살펴보면, 거울에 비친 자신의 모습을 그리는 것은 아닐까 하는 상상도 가능하다. 즉, 화면 속 여성의 「자화상」이라고 볼 수도 있다. 그러나 좀 더 자세히 보면 화면 속 여성의 시선은 이쪽을 보지 않고(거울을 보고 그린 그림이라면 당연히 이쪽을 볼 것이다!), 오른손에 붓, 왼손에 팔레트를 들었다(거울에 비친 모습이라면 정반대가 될 것이며, 왼손잡이일 가능성, 연출 상 다른 손으로 그렸을 가능성도 있긴 하겠지만). 따라서 이 그림은 화면 속의 여성이 아니라, 또 다른 한 사람의 화가가 그렸을 가능성이 높다. 그림을 보면서 추리하듯이 인물의 상황이나 심리를 읽는 것도 작품 감상의 즐거움이다.

 자, 여러분께는 어떻게 보이십니까?

『KIM-05 습작』, 2009년, 종이에 연필, A4 크기

그림 속의 「그림 도구들」

 이 그림 속에는 그림을 그리는 데 필요한 도구가 많다. 각각의 요소로 이 그림에 담긴 의미를 파헤쳐보자.

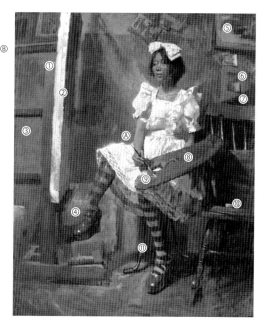

①이젤
큰 작품을 그리는 데 적합한 H형 이젤. 받침대 부분에 상자를 놓고 오른발을 올린 것은 이젤을 흔들리지 않게 하려는 것일까, 아니면 포즈를 잡은 것일까(상자는 아마도 물감통. 물감에 발을 올려놓다니!).

②캔버스(이젤에 세워둔 것)
주로 유화를 그릴 때 쓰는 지지대. 타블로(완성작)를 그리기 위한 것이지만, 밑바탕을 칠한 상태 또는 제작 도중인 듯하다.

③캔버스(벽에 뒤로 기대둔 것)
아마도 완성한 작품일 것이다. 액자에 끼우지 않은 것을 보면 완성 직후인 미발표한 작품 혹은 과거에 발표한 작품인 듯하다.

④스케치북
발 부근의 벽에 크고 작은 여러 권의 스케치북이 세워져 있다. 타블로(완성작)와 반대되는 에튀드(습작)를 그렸을 것이다. 이 그림을 위한 스케치도 여러 점 있을지도 모른다.

*위의 스케치 작품은 그림 속의 여성이 머리카락을 자르기 전이며, 이 작품의 제작 시기보다도 조금 더 오래된 것이지만, 스케치북의 습작 중 한 점일 것이다.

Ⓐ의상
레이스가 달린 원피스. 물방울무늬 리본, 줄무늬 양말, 빨간 에나멜 구두, 전부 그림을 그릴 때의 복장이라고 하기 어렵다. 프릴이 붙은 앞치마도 옷을 더럽히지 않으려는 목적이라기보다는 「의상」이라는 느낌이 강하다. 참고로 파란색 의상은 마리아, 앨리스, 나우시카 등 성스러운 존재를 상징한다.

⑤포장된 작품
화면의 좌우 상부. 과거에 제작했을 법한 그림. 직접 만들었으므로 관상용으로 전시한 것은 아니고, 대충 벽에 붙여두거나 뒤집은 캔버스 위에 두었다.

⑥벽에 붙인 사진, 스케치, 엽서 등
종잇조각 몇 개가 벽에 붙어 있다. 제작 참고자료와 전람회 소식지 등.

⑦거울(비스듬히 금이 간 것)
알아보기 어렵지만 흔들의자 뒤에 거울이 있다. 제작 중에 작품을 거울에 비춰보기도 한다. 거울에 비춰보면 평소 익숙한 그림과 다른 그림이 되므로, 개선점을 찾아내는 데 도움이 된다.

Ⓑ거울(화면 밖)
화면 밖에도 거울이 하나 더 있다. 그림 속의 여성은 시선 끝에 있는 거울을 보면서 자신의 모습을 그리고 있는 것일지도 모른다.

⑧팔레트
17페이지의 타원형 목제 팔레트. 가장자리에는 물감이 있지만, 색을 섞을 공간이 깨끗한 것을 보니 막 그리기 시작한 것으로 보인다.

⑨붓
상대적으로 두꺼운 유화용 돼지털붓인 듯하다. 두꺼운 붓으로 큰 형태를 잡는 단계가 아닐까.

⑩의자(흔들의자, 방석)
편안하게 몸을 맡기고 휴식할 수 있는 의자. 제작 도중에 흔들리는 의자에 잠시 쉬면서 작품을 바라볼 것이다. 『MILK TEA』(108페이지 참조)의 모델이 앉아 있던 의자다.

⑪의자(인물이 앉아 있는 접이식 파이프 의자)
그림을 그릴 때의 의자는 안정감이 있어야 하며 팔걸이와 등받이는 없는 것이 적합하다(있어도 낮은 것).

표현은 다채로운 활동으로 발전

뒷표지는 카바야 카바치 씨의 작품인 「일러스트풍 안경 소녀」

합동지 『비(非) 공식 pixiv 연감 2010 유(油)+아크릴 일러스트레이터 14인』 표지.

그림을 그리는 일에서 파생한 … SNS, 동인지, 오프라인 모임 등

발표의 장을 미술관이나 화랑에서 더 많은 사람이 볼 수 있는 SNS로 확대했습니다. twitter나 pixiv에 작품을 공개하거나 제작 과정을 라이브 영상으로 송출하면서 제작을 즐깁니다. 동인 이벤트에서 합동지와 개인 책자를 배포하며 다른 그림을 그리는 사람, 그림을 봐주는 사람과 교류하고, 오프라인 모임에서도 동료가 늘었습니다. 아날로그 그림을 통해서 디지털로 그리는 작가와 디지털을 배우는 많은 분들과 교류할 수 있는 것이 큰 즐거움입니다.

SNS 2009년 5월부터 일러스트 중심의 SNS인 「pixiv」에 투고하기 시작했다. pixiv는 일러스트 커뮤니티 서비스라고 명확하게 밝힌 만큼, 유행하는 캐릭터 일러스트가 중심이지만, 드물게 유화 등의 작품을 올리는 사용자도 있다. 과거 유화 작품을 중심으로 매일 1~2점씩 투고하자, 조금씩 열람수가 늘고 다른 사용자에게 코멘트를 받게 되었다. 그때까지 가까운 사람 이외의 사람에게 작품에 대한 의견을 들을 수 있는 기회는 공모전이나 개인전 같은 제한된 기회뿐이었는데, 손쉽게 코멘트를 주고받을 수 있는 열린 공간이 있었던 것이다. 후에 취미나 업무로 관계를 맺게 될 많은 사람들을 알게 되는 기회를 얻게 된 것도 큰 수확이다.

2차 창작

2013년 5월 무렵부터 STG(슈팅게임)를 중심으로 전개된 동방 프로젝트 2차 창작(팬아트) 동인지를 만들었다. 2차 창작은 원작의 세계관이 완성되어 있어 작가가 해석에만 집중할 수 있는 덕분에, 처음부터 작품을 만드는 것보다 편하게 진행할 수 있는 장점이 있다.

「유화화집 흑(黒)」과 「유화화집 백(白)」

오프라인 모임 「코스크로」

애니메이션·게임 캐릭터 코스플레이어를 모델로 한 크로키 모임인 「코스튬 크로키 공부회」, 줄여서 「코스크로」를 주최(제1회는 2011년 7월). 관내에 있는 아트스쿨의 아틀리에와 코쿠분지시의 미대 입시학원인 도쿄 무사시노 미술학원의 아틀리에를 빌려 pixiv, twitter 등으로 참가를 모집. 지금까지 다양한 장르의 「코스크로」를 50회 넘게 기획, 주최했다. 「코스크로」에서 그린 자작 크로키를 정리한 작품집 「COSCRO」는 제5집까지 이어진 상태다.

동인지

코미케(코믹마켓)로 대표되는 동인지 직판장에는 이전부터 찾아다녔지만, 작품을 발표하는 장소라고는 생각하지 않았다. 2009년 앞서 말한 「pixiv」가 빅사이트에서 「pixiv마켓」을 개최한다고 해서, 시험 삼아 서클(판매·배포자)로 참가해보았다. 「유화화집 흑(黒)」과 「수채화집 채(彩)」를 배포하고, 작품 전시도 가능했으므로 「흑(黒)」의 표지인 유화 「구두 가게」(p.6)를 전시했다. 「pixiv」에서 코멘트를 주고받던 분들이 서클을 내거나 회장에 방문하였고, 그런 분들과 직접 교류할 수 있는 것은 정말 자극적인 일이었다. 동인지에는 합동지라는 것이 있어 취향이 같은 몇 사람이 모여 함께 책자를 만들기도 한다. 「pixiv」에 유화를 투고하는 사람의 권유로 『『비(非)』 공식 pixiv 연감 2010 유(油)+리얼 일러스트레이터 14인』이라는 합동지를 만들고, 2010년 「코믹마켓 78」에서 배포했다(동인지의 타이틀에 pixiv라고 넣어도 되는지 몰라 「pixiv」측에 문의했더니, 「전혀 상관없습니다!」라는 답변이 돌아왔다).

제가 그린 「사실적인 안경 소녀」와 같은 설정으로 카바야 카바치 씨가 그린 「일러스트풍 안경 소녀」를 표지·뒷표지로 넣어 대비되도록 했다. 이것은 카바야 씨의 아이디어로 이후에 카바야 씨에게는 동인활동에 대해서 많은 가르침을 받았다. 이후 개인 동인지로 유화집, 수채화집, 소묘집 등을 냈고, 합동지로는 「연필 Special」을 배포했다.

「수채화집 채(彩)」와 「수채화집 채(彩)II」

三澤寬志 素描集

素描集II

「미사와 히로시 소묘집」과 「미사와 히로시 소묘집II」. 소묘집은 총 4권.

오프라인 모임 「아날로그방」

pixiv 주최 이벤트인 「pixiv FESTA VOL.04(2010년 10월)」에 그룹 참가가 가능하다고 해서, 「유+아크릴 일러스트레이터」를 「아날로그 일러스트레이터」로 확대하고, 「아날로그방」이라는 그룹명으로 참가했다(멤버는 pixiv에서 공모, 그 중 2명(아즈키, 스즈키)에게는 나중에 「아날로그 방」의 운영, 대표를 부탁했다). 이후 「아날로그방」은 「pixkiki」, 「pixiv 마켓 02」, 「pixiv FESTA VOL.05」에 참가했고 pixiv 마켓에서는 합동지 「아날로그방의 책 -Ctrl+Z가 없는 세계에 어서오세요-」을 배포했다.

합동지 「아날로그 방의 책 -Ctrl+Z가 없는 세계에 어서오세요-」 표지는 참가자의 작품을 전부 조합했다.

그림을 지도한다…표현의 깊이와 즐거움을 전하고 싶다

제작과 병행한 것이 그림을 가르치는 활동입니다. 학생일 때부터 미대 입시학원과 지역의 미술강좌 등 다양한 곳에서 미술 강사를 했습니다. 사람에게 무언가를 가르치려고 했더니, 제가 잘 이해하고 있어야 할 부분을 다양하게 연구하게 되고, 또한 학생을 가르치는 만큼 공부가 되는 부분도 많이 있습니다. 「어떤 색을 사용하면 좋습니까?」라는 그리운 기억을 불러일으키는 질문도 자주 받습니다(9~10페이지 참조). 그럴 때는 손가락으로 직접 가리켜, 「저 색을 쓰는 거야!」라고 대답할 때도 있지만, 구체적인 물감 사용법에 대해 함께 이야기를 나누면서 제작을 진행했습니다. 그리는 일을 공부하고자 한다면 그림을 가르치는 활동을 하는 것이 가장 효과적인 방법 아니겠냐고 항상 생각합니다.

동양미술학교의 수업 풍경. ⒸToyo Institute of Art and Design

수채화 강습 후, 참가자들의 작품을 모아두고 평가 (후추시 학습 그룹)

후추시 학습 그룹(데생 모임/화요일 데생 모임/수채화 클럽)

원래 제가 담당했던 후추시 주최의 데생 강좌 수강생들이 중심이 된 시민그룹입니다. 데생, 수채화의 기초를 반복하면서 여유를 가지고 하나하나 차근차근 진행했습니다.

학교법인 전문학교 동양미술학교

디자이너, 일러스트레이터가 목표인 학생에게 「인체 일러스트」를 지도했습니다. 표면적인 표현뿐만 아니라, 골격, 근육 등 미술해부학으로 인체를 연구하고, 구조가 정확한 인체 일러스트를 그릴 수 있게 되는 것을 목표로 했습니다.

미술교실에서 제작 중인 학생들.

이외에도 데생, 수채화, 유화를 그리는 데 필요한 미술해부학 같은 단기 강좌도 희망하는 사람이 있으면 개설했습니다. 오랫동안 미술 강사를 했지만, 솔직히 말하면 그림을 가르치는 것은 불가능하다고 생각합니다. 그리는 기술은 얼마든지 지도할 수 있지만, 「무엇을 어떤 식으로 그리고 싶은지」는 그리는 사람의 생각이 중요하기 때문입니다. 이렇게 가르칠 수 없는 것은 모두 함께 이런저런 고민을 하면서, 아무튼 즐겁게 그려봅시다!

도내 아트스쿨(미술교실)

메인으로 담당한 것은 「인물화 클래스」입니다. 주 1회, 낮수업은 4.5시간, 밤수업은 3시간으로 모델을 확실하게 관찰하고, 학생 각자의 사실적인 인물화 표현이 목표인 클래스입니다. 수업 내용은 제가 작품을 제작하는 스타일에 가장 가깝습니다. 또 풍경화, 인물화, 정물화, 구성화를 폭넓게 연구하는 「종합 클래스」, 단기간 동안 수채화를 기초부터 배우는 「수채화 클래스」 등도 담당했습니다.

유화를 제작하는 방법 등도 개인의 희망을 존중하고 서로 상담하면서 진행한다.

연필을 이용한 에스키스(밑그림)···유화를 위한 준비 작업

제2장에서 제작한 작품인 『귀여운 음모』 작업의 도입부에서는 수채화 스케치로 다양한 포즈를 시험해 보고 아이디어를 구상하는 과정을 소개했습니다. 수채화를 그리기 전에 연필(샤프)로 그린 습작을 살펴보면서, 의상과 포즈를 잡는 과정을 따라가 보겠습니다.

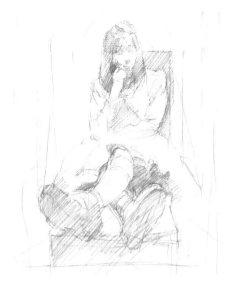

「평소보다 제작 시간이 짧다는 조건으로 시작한 작품이었습니다. 평소에는 대부분 몇 배 이상 시간을 들여서 그립니다」

◀8번째 습작. 의상을 다양하게 바꿔보고 최종적으로 검은 스커트와 하얀 블라우스로 결정했다. 레이스가 달린 헤드드레스를 더하고 크로키 단계에서 포즈 등도 거의 정해졌다. 비슷한 포즈를 과거에도 그려본 적이 있어서 그려본 적이 없는 포즈가 좋겠다는 생각이 들었다. 다리를 쭉 뻗어 깊이를 더한 포즈로 바꾸니 동작의 매력이 보다 잘 나타나게 되었다.

◀정면에서 깊이를 그리는 것은 상당히 어렵다. 이 크로키를 그린 시점에서 심적으로는 이미 이 포즈로 정했다. 수채화를 그릴 때도 다리를 뻗은 패턴을 몇 가지 시험해보았지만 결국 이 포즈로 돌아왔다.

다양한 코스튬을 준비했다. 지금까지 그린 유화 작품 등에서 이미 사용한 적이 있는, 개인적으로 마음에 드는 의상도 있다. 이번에는 의상을 내가 준비했지만, 모델에게 부탁하는 경우도 있다. 준비할 때는 모델에게 옷이 어울릴지 어떨지에 대해, 그리는 입장에서의 느낌뿐만이 아니라 모델 본인은 어떻게 생각할지, 또 제3자는 어떻게 생각할지 등을 고려한다.

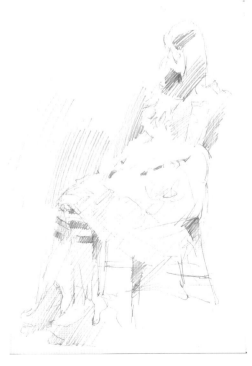

▶1번째 습작. 파니에가 이중인 하얀 원피스와 앞치마를 착용하고 앉은 포즈. 크로키는 10분 포즈로 그렸다. 소파 문양의 톤이 중요하므로, 스커트의 길이가 어중간하다고 생각하면서 검토.

▲2번째 습작. 포즈를 약간 바꾸고, 머리에 주목해 밝은 쪽과 음영 쪽을 파악한다. 처음부터 구도를 정하고 그렸지만, 구도를 정할 때는 주로 전신을 그린 뒤에 트리밍을 적용한다.

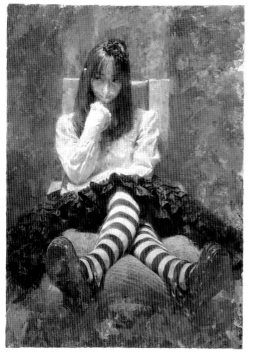

『귀여운 음모(可愛い企み)』 2012년, 캔버스에 유채, P40호

▲3번째 습작. 늘씬한 느낌을 우선하면 이런 포즈가 된다. 여러 점 제작할 수 있으면 이것도 그려보고 싶었다.

◀지금까지 흰색과 검은 의상을 많이 그렸으므로, 두 가지가 융합한 듯한, 스스로 결산하는 의미도 있었다. 모델에게 이 의상이 가장 잘 어울린다는 이유도 있다. 6번째와 7번째 포즈는 안정적이지만, 불안정을 각오하고 8번째 포즈로 정했다. 깊이가 깊은 포즈나 움직임이 있는 포즈는 조금이라도 어긋나면 달라져 버리지만, 변해가는 도중에 다양한 것들이 나타나는 것이 그림을 그리는 재미이다. 그런 재미가 있어서 이 포즈를 선택한 것이 아닌가 한다.

▲4번째 습작. 앉은 포즈로 돌아와 역광에 가깝게 설정한 것. 리본을 붙여 얼굴의 방향에 변화를 더했다.

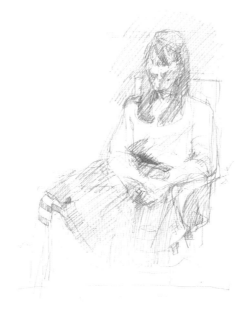

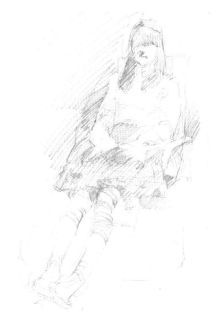

몸통과 스커트의 경계에 오른손이 간다. 어느 위치가 쉽게 보이는지 검토했다.

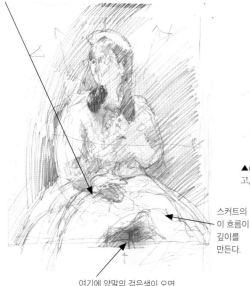

스커트의 이 흐름이 깊이를 만든다.

여기에 양말의 검은색이 오면 그리기 쉬워질 것 같다.

▲5번째 습작. 왼손을 가슴에 올린 포즈를 살짝 비스듬한 위치에서 포착했는데 30호 유화로 그려도 좋을 법한 구도가 되었다. 모델의 10분 포즈, 2회로 제작.

▲6번째 습작. 의상을 흰색 블라우스와 검은 스커트로 변경하고, 하트 모양의 헤드드레스를 시험해 보았다

▲7번째 습작. 각 부위가 작아지는 것을 감수하고 전신을 그려보았다.

▶얼굴과 가슴에 강한 빛이 닿는 느낌으로 잡아보았다.

▶이 구도는 각 부분을 확실하게 그리고 싶어도 그릴 수가 없다. 40호 캔버스에서는 어려울 듯하다. P60호 크기라면 그릴 수 있다.

미사와 히로시 연표

『자화상』 1982년(p.9) 『무제』 1982년(p.9)

1961년
도쿄 출생

1980년
도쿄문화대학 에이신 고등학교 졸업(현재는 폐교)
무사시노 미술대학 조형학부 유화학과 입학

1984년
무사시노 미술대학 졸업 졸업작품전 우수상
신제작전(이후 1995년까지 매년)
일·불 현대미술전

『정물 W』 1984년(p.8) 『밤이 왔다 (졸업작품 자화상)』 1984년(p.8) 『정물 Y』 1984년(p.8)

1986년
무사시노 미술대학 대학원 수료
수료작품전 우수상
『개인적인 법칙(변용)』과 『개인적인 법칙(선택)』
은 짝을 이루는 작품으로 『시간』을 포함해 대학
원 수료작품.

고쿠분지시 코이가쿠보의
아틀리에에서 제작

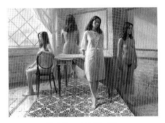

『개인적인 법칙(변용)』 1985년 『개인적인 법칙(선택)』 1985년(p.20) 『시간』 1986년(p.22)

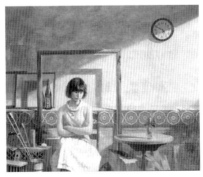
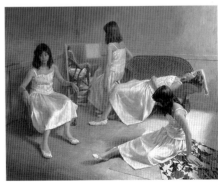

고쿠분지시 히가시코이가쿠보의
아틀리에로 이사

『그림 속의 사람』 1986년(p.26) 『거울』 1987년(p.23)

1988년

『그림자가 내리는 계단』 1988년 (p.24) 『여름방학』 1989년(p.70) 『오후』 1990년(p.72)

1989년	개인전(센타아 화랑 : 요코하마 관내) '95, '99, '01, '04, '07년)
1990년	순요전(니혼바시 미쓰코시 '91) 스카라베展(아카네 화랑 : 긴자)
1991년	고쿠분지시 혼마치(단독주택 2층) 아틀리에 이전
1993년	저서 『연필로 그린다』 (그래픽스사 출간)
1995년	마에다 칸지 대상전(시민상)
2000년	고쿠분지시 혼마치(맨션 3층) 아틀리에 이전
2001년	개인전 『MILK TEA』 연작(아카네 화랑 : 긴자)

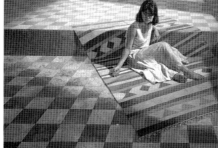

『바람의 소리』 1991년(p.79)　　　　　『사광』 1992년(p.83)

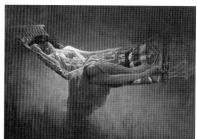

『물거품의 날들』 1994년(p.90)　　　　『해먹』 1995년(p.92)

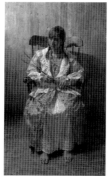
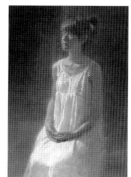
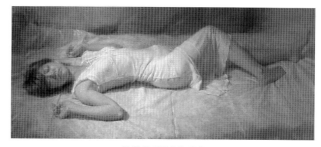

『MILK TEA』 2001년(p.110)　　『비둘기』 2001년(p.111)　　　　『수면 중』 2004년(p.114)

2009년 pixiv마켓 vol.1, vol.2
2010년 코믹마켓 79, 80, 81, 82, 84, 86, 87, 89, 90, 92, 93에서 화집 등을 배포(도쿄 빅사이트)
　　　　pixiv페스타 vol.4, vol.5에 그룹 『아날로그 방』으로 참가(디자인·페스타·갤러리 하라주쿠)
　　　　그룹전 「살롱·드·채전」(센타아 화랑 : 요코하마 관내)
　　　　개인전 수채화전(아카네 화랑 : 긴자)
2011년 시무라 토시코·미사와 히로시 2인전(센타아 화랑 : 요코하마 관내)
　　　　저서 『인물을 그리는 기본』(하비재팬 출간)
2013년 하쿠레이 신사 예대제(도쿄 빅사이트), 동방홍루몽(인덱스 오사카)(이후 매년)에서 수채화 일러스트집 등을 배포
　　　　저서 보급판 『연필로 그리기』(그래픽스사 출간)
2014년 그룹전 「저마다의 스카라베展~후지바야시 에이조의 오마주 2~part1」(아카네 화랑 : 긴자)
　　　　그룹전 「제1회 동방예술제」(갤러리 유 : 키치조지)
　　　　저서 『수채화를 그리는 기본』(하비재팬 출간)
2015년 저서 『아날로그 화가들의 동방 일러스트 테크닉』(하비재팬 출간)

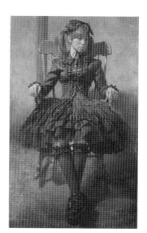

『구두 가게』 2007년(p.6)

창작의 길라잡이
AK 작법서 시리즈!!

-AK Comic/Illustration Technique

데즈카 오사무의 만화 창작법

데즈카 오사무 지음 | 문성호 옮김 | 148×210mm | 252쪽 | 13,000원

만화가 지망생의 영원한 필독서!!
「만화의 신」이라 불리며 전 세계의 창작자들에게 큰 영향을 준 데즈카 오사무. 작화의 기본부터 아이디어 구상까지! 거장의 구체적 창작 테크닉을 이 한 권에 담았다.

애니메이션 캐릭터 작화 & 디자인 테크닉

하야마 준이치 지음 | 이은수 옮김 | 210×285mm | 176쪽 | 20,800원

베테랑 애니메이터가 전수하는 실전 테크닉!
오리지널 애니메이션 설정을 만들고, 그 설정에 따라 스탭프들이 의견을 교환하고 수정하는 일련의 과정을 통해 캐릭터 창작 과정의 핵심 요소를 해설한다.

미소녀 캐릭터 데생-보디 밸런스 편

이하라 타츠야 외 1인 지음 | 이은수 옮김 | 190×257mm | 176쪽 | 18,000원

캐릭터 작화의 기본은 보디 밸런스부터!
보디 밸런스의 기초에 대한 이해가 부족한 상태에서는 제대로 그릴 수 없는 법! 인체의 밸런스를 실루엣부터 이해할 필요가 있다. 여성의 신체적 특징을 이해하는 데 도움이 되어 줄 것이다.

입체부터 생각하는 미소녀 그리는 법

나카츠카 마코토 지음 | 조아라 옮김 | 190×257mm | 176쪽 | 18,000원

입체의 이해를 통해 매력적인 캐릭터를!
매력적인 인체란 무엇인가? 「멋진 그림」을 그리는 사람들의 인체는 섹시함이 넘친다. 최소한의 지식으로 「매력적인 인체」즉, 「입체 소녀」를 그리는 비법을 해설, 작화를 업그레이드시키는 법을 알려주고 있다.

모에 남자 캐릭터 그리는 법-동작·포즈 편

유니버설 퍼블리싱 외 1인 지음 | 이은엽 옮김 | 190×257mm | 176쪽 | 18,000원

멋진 남자 캐릭터는 포즈로 말한다!
작화는 포즈로 완성되는 법! 인체에 대한 기본 지식과 캐릭터 작화로의 응용법을 설명한 포즈와 동작을 검증하고 분석하여 매력적인 순간을 안내한다.

모에 캐릭터 그리는 법-동작·감정표현 편

카네다 공방 외 1인 지음 | 남지연 옮김 | 190×257mm | 176쪽 | 18,000원

매력적인 모에 일러스트를 그려보자!
S자 포즈에서 한층 발전된 M자 포즈를 제시하고 있으며, 다양한 장르 속 소녀의 동작·감정표현과 「좋아하는 포즈」테마에서 많은 작가들의 철학과 모에를 느낄 수 있다.

모에 캐릭터를 다양하게 그려보자 -성격·감정표현 편

미야츠키 모소코 외 1인 지음 | 이은수 옮김 | 190×257mm | 176쪽 | 18,000원

다양한 성격과 표정! 캐릭터에 생기를 더해보자!
캐릭터에 개성과 생동감을 부여하는 성격과 감정 표현 묘사법을 상세히 설명하고 있다. 자신만의 독특한 개성이 담긴 캐릭터 완성에 도전해보자!

다카무라 제슈 스타일 슈퍼 패션 데생-기본 포즈편

다카무라 제슈 지음 | 송지연 옮김 | 190×257mm | 256쪽 | 18,000원

올바른 인체 데생으로 스타일이 살아있는 캐릭터를 그려보자!! 파트와 밸런스별로 구분한 피겨 보디를 이용, 하나의 선으로 인체의 정면, 측면 등 다양한 자세를 순서대로 연습하다 보면, 어느새 패셔너블하고 아름다운 비율의 작품을 그릴 수 있을 것이다.

미소녀 캐릭터 데생-얼굴·신체 편

이하라 타츠야 외 1인 지음 | 이은수 옮김 | 190×257mm | 176쪽 | 18,000원

미소녀를 아름답게 표현하는 테크닉 강좌!
기본 테크닉과 요령부터 시작, 캐릭터의 체형에 따른 표현법을 3장으로 나누어 철저하게 해설한다. 쉽고 자세한 설명과 예시를 통해 그림을 완성할 수 있도록 돕는다.

만화 캐릭터 도감-소녀 편

하야시 히카루(Go office) 외 1인 지음 | 조민경 옮김 | 190×257mm | 240쪽 | 18,000원

매력 있는 여자 캐릭터를 그리기 위한 테크닉!
다양한 장르 속 모습을 수록, 장르별 백과로 그치지 않고 작화를 완성하는 순서와 매력적인 캐릭터 창작의 테크닉을 안내한다.

모에 남자 캐릭터 그리는 법-얼굴·신체 편

카네다 공방 외 1인 지음 | 이기선 옮김 | 190×257mm | 176쪽 | 18,000원

남자 캐릭터의 모에 포인트 철저 분석!
소년계, 중간계, 청년계의 3가지 패턴으로 나누어 얼굴과 몸 그리는 법을 해설하고, 신체적 모에 포인트를 확실하게 짚어가며, 극대화 패션, 아이템 등도 공개한다!

모에 미니 캐릭터 그리는 법-얼굴·신체 편

카네다 공방 외 1인 지음 | 이은수 옮김 | 190×257mm | 176쪽 | 18,000원

기운 넘치고 귀여운 미니 캐릭터를 그리자!
캐릭터를 데포르메한 미니 캐릭터들은 모에 캐릭터 궁극의 형태! 비장의 요령을 통해 귀엽고 매력적인 미니 캐릭터를 즐겁게 그려보자.

모에 캐릭터를 다양하게 그려보자-기본 테크닉 편

미야츠키 모소코 외 1인 지음 | 이은수 옮김 | 190×257mm | 176쪽 | 18,000원

다양한 개성을 통해 캐릭터의 매력을 살려보자!
모에 캐릭터 그리기에 익숙하지 않다면, 어떤 캐릭터를 그려도 같은 얼굴과 포즈에 뻔한 구도의 반복일 뿐이다. 이 책을 통해 다양한 캐릭터를 개성있게 그려보자!

모에 로리타 패션 그리는 법 -기본적인 신체부터 코스튬까지

모에표현탐구 서클 외 1인 지음 | 남지연 옮김 | 190×257mm | 176쪽 | 18,000원

가련하고 우아한 로리타 패션의 기본!
파트별로 소개하는 로리타 패션과 구조 및 입는 법부터 바람의 활용법, 색을 통해 흑과 백의 의상을 표현하는 방법 등 다양한 테크닉을 담고 있다.

모에 로리타 패션 그리는 법
-얼굴·몸·의상의 아름다운 베리에이션
모에표현탐구 서클 외 1인 지음 | 이지은 옮김 | 190×257mm | 176쪽 |
18,000원

로리타 패션에는 깊이가 있다!! 미소녀와 로리타 패션의 일
러스트를 그리려면 캐릭터는 물론 패션도 멋지게 묘사해야
한다. 얼굴과 몸, 의상의 관계를 해설한다.

모에 로리타 패션 그리는 법
-아름다운 기본 포즈부터 매혹적인 구도까지
모에표현탐구 서클 외 1인 지음 | 이지은 옮김 | 190×257mm | 176쪽 |
18,000원

로리타 패션을 매력적으로 표현!
팔랑거리는 스커트와 프릴이 특징인 로리타 패션은 표현 방
법에 따라 다양한 매력을 연출할 수 있다. 로리타 패션 최고
의 모에 포즈를 탐구해보자.

모에 두 명을 그리는 법-남자 편
카네다 공방 외 1인 지음 | 하진수 옮김 | 190×257mm | 176쪽 | 18,000원
우정, 라이벌에서 러브까지…남자 두 명을 그려보자!
작화하려는 인물의 수가 늘어나면 난이도 또한 급상승하는
법! '무게감', '힘', '두께'라는 세 가지 포인트를 통해 복수의
인물 작화의 기본을 알기 쉽게 해설하고 있다.

모에 두 명을 그리는 법-소녀 편
카네다 공방 외 1인 지음 | 김보미 옮김 | 190×257mm | 176쪽 | 18,000원
소녀 한 명은 그릴 수 있지만, 두 명은 그리기도 전에 포기했
거나, 그리더라도 각자 떨어져 있는 포즈만 그리던 사람들을
위한 기법서. 시선, 중량, 부드러운 손, 신체의 탄력감 등, 소
녀 특유의 표현법을 빠짐없이 수록했다.

모에 아이돌 그리는 법-기본 편
미야츠키 모소코 외 1인 지음 | 이은수 옮김 | 190×257mm | 176쪽 |
18,000원

아이돌을 매력적으로 표현해보자!
춤, 노래, 다양한 퍼포먼스로 빛나는 아이돌 캐릭터. 사랑스
러운 모에 캐릭터에 아이돌 속성을 가미해보자. 깜찍한 포즈
와 의상, 소품까지! 아이돌을 구성하는 작은 요소 하나까지
해설하고 있다.

인물 크로키의 기본-속사 10분·5분·2분·1분
아틀리에21 외 1인 지음 | 조민경 옮김 | 190×257mm | 168쪽 | 18,000원
크로키의 힘으로 인체의 본질을 파악하라!
단시간에 대상의 특징을 포착, 필요 최소한의 선화로 묘사하
는 크로키는 인물화에 필요한 안목과 작화력을 동시에 단련
하는 데 가장 적합하다. 10분, 5분 크로키부터, 2분, 1분 크
로키를 통해 테크닉을 배워보자!

인물을 그리는 기본-유용한 미술 해부도
미사와 히로시 지음 | 조민경 옮김 | 190×257mm | 192쪽 | 18,000원
인체 그 자체의 구조를 이해해보자!
미사와 선생의 풍부한 데생과 새로운 미술 해부도를 이용,
적확한 지도와 해설을 담은 결정판. 인물의 기본 묘사부터
실천적인 인물 표현법이 이 한 권에 담겨있다.

연필 데생의 기본
스튜디오 모노크롬 지음 | 이은수 옮김 | 190×257mm | 176쪽 | 18,000원
데생을 시작하는 이들을 위한 데생 입문서!
데생이란 정확하게 관측하고 무엇을 어떻게 표현할지 사물
의 구조를 간파하는 연습이다. 풍부한 예시를 통해 데생을
시작하는 이들을 위한 데생의 기본 자세와 테크닉을 알기 쉽
게 해설한다.

전차 그리는 법-상자에서 시작하는 전차
·장갑차량의 작화 테크닉
유메노 레이 외 7인 지음 | 김재훈 옮김 | 190×257mm | 160쪽 | 18,000원
상자 두 개로 시작하는 전차 작화의 모든 것!
전차를 멋지고 설득력이 느껴지도록 그리기 위한 방법은 무
엇일까? 단순한 직육면체의 조합으로 시작, 디지털 작화로
의 응용까지 밀리터리 메카닉 작화의 모든 것.

로봇 그리기의 기본
쿠라모치 쿄류 지음 | 이은수 옮김 | 190×257mm | 176쪽 | 18,000원
펜 끝에서 다시 태어나는 강철의 거신!
로봇 일러스트레이터로 15년간 활동한 쿠라모치 쿄류가, 로
봇이 활약하는 모습을 보며 가슴 설레이는 경험을 한 이들에
게, 간단하고 즐겁게 로봇을 그릴 수 있는 힌트를 알려주는
장난감 상자 같은 기법서.

코픽 화가들의 동방 일러스트 테크닉
소차 외 1인 지음 | 김보미 옮김 | 215×257mm | 152쪽 | 22,000원
동방 프로젝트로 코픽의 사용법을 익히자!
코픽은 다양한 색을 강점으로 삼는 아날로그 도구이다. 동방
프로젝트의 인기 있는 캐릭터들을 예시로 그려보면서 코픽
의 활용 방법을 단계별로 나누어 설명한다. 보고 따라 하는
것만으로도 익숙해지는 작법서! 이제 여러분도 코픽의 대가
가 될 수 있다!

아날로그 화가들의 동방 일러스트 테크닉
미사와 히로시 지음 | 김보미 옮김 | 215×257mm | 144쪽 | 22,000원
아날로그 기법의 장점과 즐거움을 느껴보자!
동인 창작물인 동방 프로젝트의 매력은 역시 개성 넘치는 캐
릭터! 서양화가이자 회화 실기 지도자인 미사와 히로시가 수
채화와 유화, 코픽 분야의 작가 15명과 함께 매력적인 동방
프로젝트의 캐릭터들을 그려봄으로써, 아날로그 기법의 장
점과 즐거움을 전한다.

캐릭터의 기분 그리는 법-표정·감정의 표면과
이면을 나누어 그려보자
하야시 히카루(Go office) 외 1인 지음 | 조민경 옮김 | 190×257mm |
192쪽 | 18,000원

캐릭터에 영혼을 불어넣어 보자! 희로애락에 더하여 '놀람'
과, '허무'라는 2가지 패턴을 추가한 섬세한 심리 묘사와 감
정 표현을 다룬다. 다양한 아이디어와 힌트 수록.

아저씨를 그리는 테크닉-얼굴·신체 편
YANAMi 지음 | 이은수 옮김 | 190×257mm | 152쪽 | 19,000원
'아재'의 매력이란 무엇인가?
분위기와 연륜이 느껴지는 아저씨는 전혀 다른 멋과 맛을 지
니고 있다. 다양한 연령대의 아저씨를 그리는 디테일과 인체
분석, 각종 표정과 캐릭터 만들기까지. 인생의 맛이 느껴지
는 아저씨 캐릭터에 도전해보자!

팬티 그리는 법
포스트 미디어 편집부 지음 | 조민경 옮김 | 182×257mm | 80쪽 | 17,000원
팬티 작화의 비밀 대공개!
속옷에는 다양한 소재, 디자인, 패턴이 있으며 시추에이션에
따라 그리는 법도 달라진다. 이 책에서 보여주는 팬티의 구
조와 디자인을 익힌다면 누구나 쉽게 캐릭터에 어울리는 궁
극의 팬티를 그릴 수 있게 될 것이다.

가슴 그리는 법
포스트 미디어 편집부 지음 | 조민경 옮김 | 182×257mm | 80쪽 | 17,000원
가슴 작화의 모든 것!
여성 캐릭터의 작화에 있어 가장 큰 난관이라 할 수 있는 가
슴! 인체의 움직임에 따라 가슴의 모습과 그 구조를 철저 분
석하여, 보다 현실적이며 매력있는 캐릭터 작화를 안내한다!

학원 만화 그리는 법
하야시 히카루 지음 | 김재훈 옮김 | 190X257mm | 180쪽 | 18,000원
학원 만화를 통한 만화 제작 입문!
다양한 내용과 세계가 그려지는 학원 만화는 그야말로 만화 세상의 관문이라고 해도 과언이 아닐 것이다. 『학원 만화 그리는 법』은 만화를 통해 자기만의 오리지널 월드로 향하는 문을 열고자 하는 이들의 열쇠가 되어줄 것이다.

대담한 포즈 그리는 법
에비모 외 1인 지음 | 이은수 옮김 | 190X257mm | 172쪽 | 18,000원
역동적인 자세 표현을 위한 작화 가이드!
경우에 따라서는 해부학 지식이 역동적 포즈 표현에 방해가 되어 어중간한 결과물이 나오곤 한다. 역동적 포즈의 대가 에비모식 트레이닝을 통해 다양한 포즈와 시추에이션을 그려보자.

프로의 작화로 배우는 만화 데생 마스터
-남자 캐릭터 디자인의 현장에서-
하야시 히카루 외 2인 지음 | 김재훈 옮김 | 190X257mm | 204쪽 | 18,000원
프로가 전하는 생생한 만화 데생!
모리타 카즈아키의 작화를 통해 남자 캐릭터의 디자인, 인체 구조, 움직임의 작화 포인트를 배워보자

프로의 작화로 배우는 여자 캐릭터 작화 마스터
-캐릭터 디자인 · 움직임 · 음영-
모리타 카즈아키 외 2인 지음 | 김재훈 옮김 | 190X257mm | 204쪽 | 19,000원
현역 애니메이터의 진짜「여자 캐릭터」작화술!
유명 실력파 애니메이터 모리타 카즈아키 씨가 여자 캐릭터를 완성하는 모든 과정을 완벽하게 수록! 실제 작화 프로세스를 통해서 캐릭터 디자인(얼굴), 인체, 움직임, 음영을 표현할 때 놓치지 말아야 것이 무엇인지 배워보자.

슈퍼 데포르메 포즈집-꼬마 캐릭터 편
Yielder 지음 | 김보미 옮김 | 190X257mm | 160쪽 | 18,000원
2등신 데포르메 캐릭터의 정수!
짧은 팔다리, 커다란 머리로 독특한 귀여움을 갖고 있는 꼬마 캐릭터. 다양한 포즈의 2등신 데포르메 캐릭터를 집중적으로 연습하여 나만의 꼬마 캐릭터를 그려보자.

슈퍼 데포르메 포즈집-남자아이 캐릭터 편
Yielder 지음 | 김보미 옮김 | 190X257mm | 164쪽 | 18,000원
남자아이 캐릭터 특유의 멋!
남녀의 신체적 차이점, 팔다리와 근육 그리는 법 등을 데포르메 캐릭터로도 충분히 표현할 수 있도록 상세하게 알려준다. 장면에 따라 달라지는 포즈, 표정, 몸짓 등의 차이점과 특징을 익혀보자!

슈퍼 데포르메 포즈집-연애 편
Yielder 지음 | 이은엽 옮김 | 190X257mm | 164쪽 | 18,000원
두근두근한 연애 장면을 데포르메 캐릭터로!
찰싹 붙어 앉기도 하고 키스도 하고 포옹도 하고 데이트를 하고 때로는 싸우기도 하는 2~4등신의 러브러브한 연인들의 포즈와 콩닥콩닥한 연애 포즈를 잔뜩 수록했다. 작가마다 다른 여러 연애 포즈를 보고 배우며 즐길 수 있다.

슈퍼 데포르메 포즈집-기본 포즈·액션 편
Yielder 외 1인 지음 | 이은수 옮김 | 190X257mm | 160쪽 | 18,000원
데포르메 캐릭터의 기본!
귀여운 2등신 캐릭터부터 스타일리시한 5등신 캐릭터까지. 일반적인 캐릭터와는 조금 다른 독특한 느낌의 데포르메 캐릭터를 위한 다양한 포즈 소재와 작화 요령, 각종 어드바이스를 다루고 있다.

인물을 빠르게 그리는 법-남성 편
하가와코이치 카도마루 츠부라지음 | 김재훈 옮김 | 190x257mm | 176쪽 | 18,000원
인물을 그리는 법칙을 파악하라!
인체 구조와 움직임을 파악하는 다양한 방법에는 예나 지금이나 변함없는 일정한 원칙이 있다. 이상적인 체형의 남성 데생을 중심으로 인물을 그리는 일정한 법칙을 배우고 단시간 그리기를 효율적으로 익혀보자.

미니 캐릭터 다양하게 그리기
미야츠키 모소코 외 1인 지음 | 문성호 옮김 | 190X257mm | 188쪽 | 18,000원
귀여운 미니 캐릭터를 다양하게 그려보자!
나도 모르게 안아주고 싶어지는 귀엽고 앙증맞은 미니 캐릭터를 그리려면 어떻게 해야 하는가? 균형 잡힌 2.5등신 캐릭터, 기운차게 움직이는 3등신 캐릭터, 아담하고 귀여운 2등신 캐릭터까지. 비율별로 서로 다른 그리기 방법과 순서, 데포르메 요령을 소개한다.

전투기 그리는 법-십자선으로 기체와 날개를 그리는 전투기 작화 테크닉-
요코야마 아키라 외지음 | 문성호 옮김 | 190×257mm | 164쪽 | 19,000원
모든 전투기가 품고 있는 '비밀의 선'!
어떤 전투기라도 기초를 이루는「십자 모양」—기체와 날개의 기준이 되는 선만 찾아낸다면 어떠한 디자인의 기체와 날개라도 문제없이 그릴 수 있다. 그림의 기초, 인기 크리에이터들의 응용 테크닉, 전투기 기초 지식까지!

남녀의 얼굴 다양하게 그리기
YANAMi 지음 | 송명규 옮김 | 190×257mm | 172쪽 | 18,000원
남자 얼굴도, 여자 얼굴도 다 내 마음대로!
남성·여성 캐릭터의「얼굴」그리는 법을 철저하게 해설한다. 만화 일러스트에 등장하는 남녀 캐릭터의「얼굴」을 구분하여 그리는 법은 물론, 성별에 따라 차이가 나는 각종 표정을 실감나게 묘사하는 테크닉을 완벽 해설. 각도, 성격, 연령, 상황에 따라 달라지는 캐릭터「얼굴」그리기 테크닉을 전수한다.

-AK Photo Pose

움직임으로 보는 민족의상 그리는 법
겐코샤 편집부 지음 | 이지은 옮김 | 182x257mm | 144쪽 | 19,800원
움직임으로 보는 민족의상 장면별 작화 요령 248패턴!
아프리카, 아시아의 민족의상을 매력적인 컬러 일러스트로 표현. 정면, 측면 등 다양한 각도에서 상세하게 해설하며 움직임에 따른 의상변화를 표현하는 요령을 248패턴으로 정리하여 해설한다.

컷으로 보는 움직이는 포즈집-액션 편
마루샤 편집부 지음 | AK 커뮤니케이션즈 편집부 옮김 | 182x257mm | 176쪽 | 24,000원
박력 넘치는 액션을 위한 필수 참고서!
멋진 액션 신을 분석해본다! 짧은 시간 동안 매우 빠르게 진행되기에 묘사하기 어려운 실제 액션 신을 초 단위로 나누어 분석하는 포즈집!

신 포즈 카탈로그-여성의 기본 포즈 편
마루샤 편집부 지음 | AK 커뮤니케이션즈 편집부 옮김 | 182x257mm | 240쪽 | 17,000원
다양한 앵글, 다양한 포즈가 눈앞에 펼쳐진다!
인체를 그리는 데 도움이 되는 여성의 기본 포즈를 모은 사진 자료집. 포즈별 디테일이 잘 드러난 컬러 사진과, 윤곽과 음영에 특화된 흑백 사진을 모두 수록!

신 포즈 카탈로그-벽을 이용한 포즈 편
마루샤 편집부 지음 | AK 커뮤니케이션즈 편집부 옮김 | 182x257mm | 240쪽 | 17,000원
벽을 이용한 상황 설정을 완전 공략!
벽을 이용한 포즈를 그리는 데 도움이 되는 사진 자료집. 신장 차이에 따른 일상생활과 러브신 포즈 등, 다양한 상황을 올 컬러로 수록했다.

빙글빙글 포즈 카탈로그-여성의 기본 포즈 편

마루샤 편집부 지음 | AK 커뮤니케이션즈 편집부 옮김 | 188×257mm |
128쪽 | 24,000원

DVD에 수록된 데이터 파일로 원하는 포즈를 척척!
로우 앵글, 하이 앵글, 아이레벨 앵글 3개의 높이에 더해 주
위 16방향의 앵글로 한 포즈당 48가지의 베리에이션을 수록
한 사진 자료집!

군복·제복 그리는 법-미군·일본 자위대의 정복에서 전투복까지

Col. Ayabe 외 1인 지음 | 오광웅 옮김 | 190×257mm | 160쪽 | 18,000원

현대 군인들의 유니폼을 이 한 권에!
군복을 제대로 볼 기회는 드문 편이다. 미군과 일본 자위대.
무려 30종 이상에 달하는 다양한 형태의 군복을 사진과 일
러스트를 통해 해설한다.

남자의 근육 체형별 포즈집-마른 체형부터 근육질까지

카네다 공방 | 김재훈 옮김 | 190×257mm | 160쪽 | 18,000원

남자는 등으로 말한다! 남성 캐릭터 근육의 모든 것!!
신체를 묘사함에 있어 큰 난관으로 다가오는 것이라면 역시
근육. 마른 체형, 모델 체형, 그리고 근육질 마초까지. 각 체
형에 맞춰 근육을 그려보자!

여고생 BEST 포즈집

쿠로, 소가와 외 2인 지음 | 문성호 옮김 | 190×257mm | 164쪽 | 19,800원

일러스트레이터의 상상은 현실이 된다!
인기 일러스트레이터가 원하는 포즈를 사진으로 재현. 각 포
즈의 포인트를 일러스트와 함께 직접 설명한다. 두근심쿵 상
큼발랄! 여고생의 매력을 최대로 끌어내는 프로의 포즈와 포
인트를 러프 스케치 80점과 함께 해설.

-AK 디지털 배경 자료집

디지털 배경 카탈로그-통학로·전철·버스 편

ARMZ 지음 | 이지은 옮김 | 182×257mm | 192쪽 | 25,000원

배경 작화에 대한 고민을 이 한 권으로 해결!
주택가, 철도 건널목, 전철, 버스, 공원, 번화가 등, 다양한 장
면에 사용 가능한 선화 및 사진 데이터가 수록되어 있는 디
지털 자료집. 배경 작화에 편리하게 이용할 수 있는 각종 데
이터가 수록되어있다!

디지털 배경 카탈로그-학교 편

ARMZ 지음 | 김재훈 옮김 | 182×257mm | 184쪽 | 25,000원

다양한 학교 배경 데이터가 이 한 권에!
단골 배경으로 등장하는 학교. 허나 리얼하게 그리려고해도
쉽지 않은 학교의 사진과 선화 자료뿐 아니라, 디지털 원고
에 쓸 수 있는 PSD 파일까지 아낌없이 수록하였다!

판타지 배경 그리는 법

조우노세 외 1인 지음 | 김재훈 옮김 | 215×257mm | 160쪽 | 22,000원

환상적인 디지털 배경 일러스트 테크닉!
「CLIP STUDIO PAINT PRO」를 사용, 디지털 환경에서 리얼
한 배경 일러스트를 그리기 위한 기법을 담고 있으며, 배경
을 그리기 위한 지식, 기법, 아이디어와 엄선한 테크닉을 이
한 권으로 배울 수 있다.

CLIP STUDIO PAINT 매혹적인 빛의 표현법
보석·광물·금속에 광채를 더하는 테크닉

타마키 미츠네, 카도마루 츠부라 지음 | 김재훈 옮김 | 190×257mm |
172쪽 | 22,000원

보석이나 금속의 광택을 표현해보자!
이 책에서 설명하는 방식을 따라 투명감 있는 물체나 반사광
표현을 익혀보자!

만화를 위한 권총 & 라이플 전투 포즈집

하비재팬 편집부 지음 | 문성호 옮김 | 190×257mm | 160쪽 | 18,000원

멋지고 리얼한 건 액션을 자유자재로 표현해보자!
총기 기초 지식, 올바른 포즈 사진, 총기를 다각도에서 본 일
러스트, 만화에 활기를 주는 액션 포즈 등, 액션 작화에 도움
이 되는 내용을 담았다. 부록 CD-ROM에는 트레이스용 사
진·일러스트를 1000점 이상 수록.

슈트 입은 남자 그리는 법-슈트의 기초 지식 & 사진 포즈 650

하비재팬 편집부 지음 | 조민경 옮김 | 190×257mm | 160쪽 | 18,000원

남성의 매력이 듬뿍 들어있는 정장의 모든 것!
본격 오더 슈트 테일러의 감수 아래, 정장을 철저히 해설. 오더
슈트를 입은 트레이싱용 사진을 CD-ROM에 수록했다. 슈트
재봉사가 된 기분으로 캐릭터에 슈트를 입혀보자.

그림 같은 미남 포즈집

하비재팬 편집부 지음 | 김보미 옮김 | 190×257mm | 128쪽 | 18,000원

만화나 일러스트에 나오는 미남을 그리는 법!
만화, 일러스트에는 자주 사용되는 「근사한 포즈」 매력적인
캐릭터에 매력적인 포즈가 더해지면 캐릭터는 더욱 빛나는
법이다. 트레이스 프리인 여러 사진을 마음껏 참고하여 다양
한 타입의 미남을 그려보자.

신 배경 카탈로그-도심 편

마루샤 편집부 지음 | 이지은 옮김 | 190×257mm | 176쪽 | 19,000원

만화가, 애니메이터의 필수 사진 자료집!
배경 작화에서 편리하게 사용할 수 있는 번화가 사진을 수록
한 자료집.자유롭게 스캔, 복사하여 인물만으로는 나타낼 수
없는 깊이 있는 작화에 도전해보자!

사진&선화 배경 카탈로그-주택가 편

STUDIO 토레스 지음 | 김재훈 옮김 | 190×257mm | 176쪽 | 25,000원

고품질 디지털 배경 자료집!!
배경을 그릴 때 편리하게 활용할 수 있는 선화와 사진 자료
가 수록된 고품질 디지털 자료집. 부록 DVD-ROM에 수록된
데이터를 원하는 스타일에 맞춰 자유롭게 사용하자!

Photobash 입문

조우노세 외 1인 지음 | 김재훈 옮김 | 215×257mm | 160쪽 | 21,000원

CLIP STUDIO PAINT PRO의 기초부터 여러 사진을 조합,
일러스트를 완성하는 포토배시의 기초부터 사진을 일러스트
처럼 보이도록 가공하는 테크닉까지. 사진을 사용한 배경 일
러스트 작화의 모든 것을 담았다.

동양 판타지 배경 그리는 법

조우노세 외 1인 지음 | 김재훈 옮김 | 215×257mm | 164쪽 | 22,000원

「CLIP STUDIO PAINT」로 동양적인 분위기가 나는 환상적인
배경 일러스트 그리는 법을 소개한다. 두 저자가 체득한 서
로 다른 「색 선택 방법」과 「캐릭터와 어울리게 배경 다듬는
법」 등 누구나 알고 싶은 실전 노하우를 실제로 따라해볼 수
있도록 안내한다.

집필 후기

이 책을 집필하면서 학생 시절부터 최근까지 제작한 작품들을 한꺼번에 되돌아보는 기회를 가졌다. 하지만 관리를 제대로 못 한 시기의 작품이 누락되었고, 제작 데이터가 손실되었거나 좋은 화질의 이미지가 없는 부분도 있어 완전하다고는 말하기 힘들다.

그 대신이라고 하기는 그렇지만, 제작에 쓰인 이론적인 원리(데생, 채색 등)와 기법 요소를 해설하는 데 많은 페이지를 할애했다. 이럴 바에야 그냥 처음부터 '기법서'를 만들 작정으로 작업을 시작하는 게 더 나았을 것 같다는 생각이 들 정도다.

그런 의미로는 내용이 상당히 충실한 책이 되었다고 자부한다.

불과 수십 년 남짓 화가로 활동했지만, 스스로 평가하건대 그림에 대해 참 여러 가지로 생각을 많이 했다 싶다(도움이 되었는지 어떤지는 일단 제쳐두자).

그 안에 한 가지 변함없는, 일관된 구석이 있다는 것을 깨닫게 되었다. 그것은 내가 그림을 보는 사람에 대해서는 조금도 생각하지 않았다는 것이다.

그리는 것에 관한 연구가 최우선이었다. 내 그림이 미술 작품으로서 사람들에게 어떻게 비칠지에 대해서는 안중에 없었다.

그렇다고 타인을 전혀 의식하지 않았느냐 하면 그건 또 그렇지 않다.

젊은 시절부터 지금까지 입시학원, 미술 교실, 그룹 레슨, 전문학교 등에서 그림을 지도할 기회가 많았기 때문인지 그림을 그리는 사람, 그림을 공부하려는 사람에게 내 그림을 보여주고 싶다는 마음은 상당히 큰 것 같다.

그림을 보는 사람보다는 그림을 그리는 사람이 읽어주었으면 한다. 실제로도 그런 책이 되었다 싶다.

미사와 히로시

현실감 있게 묘사하는 인물화
프로의 45년 테크닉이 담긴 유화와 수채화

초판 1쇄 인쇄 2019년 5월 10일
초판 1쇄 발행 2019년 5월 15일

저자 : 미사와 히로시
편집 : 카도마루 츠부라
번역 : 김재훈

펴낸이 : 이동섭
편집 : 이민규, 서찬웅, 탁승규
디자인 : 조세연, 백승주, 김현승
영업 · 마케팅 : 송정환
e-BOOK : 홍인표, 김영빈, 유재학, 최정수, 이현주
관리 : 이윤미

㈜에이케이커뮤니케이션즈
등록 1996년 7월 9일(제302-1996-00026호)
주소 : 04002 서울 마포구 동교로 17안길 28, 2층
TEL : 02-702-7963~5 FAX : 02-702-7988
http://www.amusementkorea.co.kr

ISBN 979-11-274-2498-5 13650

Ari no Mama ni Egaku Jinbutsuga
Misawa Hiroshi no Aburae to Suisai, So no Ezukuri no Subete
©Misawa Hiroshi, Kadomaru Tsubura / HOBBY JAPAN
Originally Published in Japan in 2018 by HOBBY JAPAN Co. Ltd.
Korea translation Copyright©2019 by AK Communications, Inc.

이 책의 한국어판 저작권은 일본 ㈜HOBBY JAPAN과의 독점 계약으로
㈜에이케이커뮤니케이션즈에 있습니다.
저작권법에 의해 한국에서 보호를 받는 저작물이므로 무단전재와 무단복제를 금합니다.

이 도서의 국립중앙도서관 출판예정도서목록(CIP)은
서지정보유통지원시스템 홈페이지(http://seoji.nl.go.kr)와
국가자료공동목록시스템(http://www.nl.go.kr/kolisnet)에서 이용하실 수 있습니다.
(CIP제어번호: CIP2019015015)

*잘못된 책은 구입한 곳에서 무료로 바꿔드립니다.

● 편집

카도마루 츠부라

철이 들 무렵부터 늘 스케치나 데생을 가까이하여 중 · 고등학교에서는 미술부 부장을 지냈다. 사실상 만화 연구회 겸 건담 간담회가 되어버린 미술부와 부원들의 수호자가 되어 현재 활약 중인 게임 · 애니메이션 부문 크리에이터를 육성했다. 스스로는 도쿄 공예 대학 미술학부에서, 영상 표현과 현대 미술이 한참 전성기를 누리던 시기에, 유화를 배웠다.
『인물을 그리는 기본』,『수채화를 그리는 기본』,『아날로그 화가들의 동방 일러스트 테크닉』,『코픽 화가들의 동방 일러스트 테크닉』,『인물 크로키의 기본』,『연필 데생의 기본』,『인물을 빠르게 그리는 기본』 및『모에 캐릭터 그리는 법』,『모에 두 명을 그리는 법』시리즈 등을 담당. 저서로는『슈퍼 연필 데생』시리즈(그래픽스사 출간), 공저『슈퍼 기초 데생』시리즈(그래픽스사 출간)가 있다.

● 커버/표지 디자인/본문 레이아웃
히로타 마사야스

● 재료 제공
주식회사 쿠사카베

● 편집협력
주식회사 비쥬츠코코쿠샤

● 촬영
키하라 마사유키[스튜디오 텐]
이마이 야스오
미야모토 히데코

● 촬영 협력 모델
쿠리모토 아야
H.Momoyo

● 취재협력
학교법인 전문학교 동양미술학교
후추시 학습 모임
(데생연구회/화요데생회/수채화모임)
관내 아트스쿨
픽시브 주식회사
M.Hirotaro

● 전체 구성&기초 레이아웃 작성
히사마츠 미도리[HOBBY JAPAN]

● 기획협력
야무라 야스히로[HOBBY JAPAN]